그 릇

그 릇

도예가 15인의 삶과 작업실 풍경

홍지수 지음

미디어샘

도예가에게 그릇은

언젠가 돌아와 자신의 시작을 되돌아봐야 할

정신의 고향이자 첫 연정戀情과도 같은 것이다.

증보판 서문

|

기본적인,

그러나

가장 어려운

'그릇'

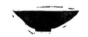

작가들의 작업실에 갈 때마다, 작가들은 내게 모두 한목소리로 그릇이 흙 작업의 가장 기본이면서도 한편으로는 하면 할수록 가장 어려운 것이라고 말한다. 그만큼 기본을 제대로 해내기가 어렵다는 뜻이다. 나야말로 기본도 온전히 갖추지 못한 사람이, 작업실에서 불철주야 만든 작가들의 작업을 섣불리 글쓰기의 대상으로 삼아 누를 끼친 것은 아닌지 송구스러웠다. 그럼에도 불구하고 그릇을 주제로 한국 도예 오늘을 읽으려 했다는 취지에 공감한 독자들의 응원과 지지 덕에, 어느덧 처음 출간했던 원고를 보완하여 증보판을 펴내게 되었다.

본디 글을 썼던 취지나 방향이 크게 달라진 것은 없다. 초판에는 현대도예의 다양함을 소개하려는 목족에 장작가마를 이용한 석

기부터 청자, 분청, 백자 등 되도록 다양한 스타일을 작업하는 작가 13인의 작업을 수선했다. 증보판에는 초판에서 채 보여주지 못한 그릇의 변모와 의미를 넓히기 위해 2명의 작가를 새롭게 추가했다. 그사이 책에 실린 작가뿐 아니라 많은 작가들이 새 작업을 내놓았다. 초판에 실린 작가들과 겹침을 지양하고 앞뒤로 이어질 글과 이미지의 결을 맞추다 보니, 증보판일지라도 더 많은 작가 그리고 최신작을 실을 수 없어 아쉬움이 남는다. 애당초 고작 15명의 작가로 한국 현대도예 혹은 용기用器의 '모든 것'을 보여주는 것은 불가능한 일이다. 이렇게 부분이라도 자꾸 들여다보고 시도하다 보면, 그것이 쌓여 우리 미술과 공예의 실체와 존재할 이유를 가늠하게 되지 않을까.

책이 처음 출간되었을 때나 지금이나 크게 달라진 것 없이 여전히 변변한 공예 관련 서적 하나 찾기 어려운 현실을 본다. 어려움 속에서도 출판에 이어 증보판까지 흔쾌히 허락해주신 미디어샘 식구들에게 감사드린다. 언제나 가장 가까운 멘토이자 조력자로서 사랑해주고 응원해주는 가족과 지인들에게 감사드린다. 무엇보다 부족한 필자에게 모든 자료를 아낌없이 내어주고 뷰파인더에 작업실 내밀한 구석까지 담도록 허락해주신 15명의 작가에게 고개 숙여 진심 어린 감사와 뜨거운 응원의 마음을 전한다. 아무쪼록 이 책이 우리 공예를 사랑하는 많은 사람들 그리고 학생들에게 지식의 습득 혹은 위로 그 어느 쪽이든 간에 도움이 이 될 수 있다면 더 바랄 것이 없다.

홍지수

그릇,
그리고 사람을 만나다

|

이 땅에서 작업하는 도예가

13인의 삶

그리고

그 삶이 만드는

아름다운 그릇들

8년은 그리 짧지도 길지도 않은 시간이다. 나는 그 시간을 큐레이터로 전시를 기획하고 작가들을 만나고 작품을 만나며 살았다. 미술관을 떠난 지금도 여전히 현장에서 같은 일을 하고 있지만, 그때를 돌이켜보면 지금 글을 쓰고 전시를 기획하는 데 필요한 자질은 그 시간 동안 견고해지고 숙련된 것 같다.

내가 일했던 곳은 이천, 여주, 광주에 각각 조형, 생활, 전통을 대표하는 미술관 세 곳을 운영하고 있었다. 그중 여주 반달미술관은 우리 생활 속에서 쓰임 있는 도자기를 소개하는 곳으로, 그릇을 인테리어나 테이블세팅 등으로 전시하여 관람객에게 인기가 좋았다. 전시장에 들어서면 도예가들의 감각이 묻어나는 그릇이 '작품'이라는 이름으로 전시되고 있으니, 관람객의 눈에는 더욱

가치 있게 보이고 만지고 싶고 갖고 싶은 충동을 유발하는가 싶다. 그래서 관람객의 시각 욕구, 즉 '무언가 좋은 것을 보았다'는 만족감은 작품을 볼 때마다 더 강하게 마음을 파고든다.

가끔 관람객에게 전시 주제와 작품에 대해 설명하는 시간이 있다. 그릇 형태의 작품을 전시할 때는 유독 이것이 그릇(그릇이라 칭하나 묻는 건 식기의 개념이다)인지 미술 작품인지를 묻는 이들이 많았다. 실제 전시장 안에 놓인 도예가들의 그릇 중에는 바로 식탁 위에 올려도 좋을 만한 테이블웨어도 있고, 형태가 그릇이라고 칭하기 어려운 추상적인 것도 있다. 이 질문에 나도 선뜻 답하기가 어렵다. 작가들은 자신의 그릇을 무엇이라 생각하며 만들었을까?

그릇은 '무엇'을 담는 것이다. 실용의 관점에서 그릇이란 음식이나 물건을 담고 보관하며 풍미를 돋우는 역할에 충실하면 족하다. 따라서 그릇의 형태는 기능을 의미한다. 보통 그릇의 형태, 즉 그릇의 벽과 바닥, 테두리는 철저히 그것에 담길 내용물에 의해 결정된다. 또한 그릇은 우리 몸이 요구하는 생리적 기능과 깊은 관계가 있기 때문에 우리 신체 구조와 움직임에 적합하도록 만들어져야 한다. 만약 손잡이가 달린 컵이라면 그것을 사용할 이가 손잡이 고리 안으로 몇 개의 손가락을 끼는지, 마실 때 사람의 입술과 '컵의 입술'이 어느 정도 각도로 닿아야 음식물이 새지

않고 편안함을 느끼는지, 도예가는 사용자의 신체와 사용 목적에 맞게 컵의 무게와 손잡이, 입술 닿는 각도를 적당히 조절하여 제작해야 한다. 또한 그것 안에 담길 음료의 온도와 종류를 고려하여 사용자의 신체가 음식물의 온도로부터 해를 입지 않도록 컵의 형태와 재질을 결정하고 제작해야 한다.

흙으로 조형물을 만드는 것이 유행처럼 번지던 때, 도예가가 그릇을 만든다는 것이 시대착오적인 것으로 비춰지던 때도 있었다. 그러나 도예가들이 다시 그릇으로 회귀할 수밖에 없었던 것은 그릇이 인간의 역사와 깊은 관계를 맺고 있는 물건이자, 문화를 상징하는 인류 공통의 언어이기 때문이다. 또한 그릇은 음식을 담는 도구의 기능 이외에 문화적 의미를 지니고 있다. 그렇기 때문에 도예가는 그릇을 자신의 재기와 감각, 그리고 자신을 둘러싼 환경에 대한 관조를 담는 대상으로 이해한다. 도예가에게 그릇은 언젠가 돌아와 자신의 시작을 되돌아봐야 할 정신의 고향이자 첫 연정戀情과도 같은 것이다.

도예가 중에는 흙으로 그릇을 만드는 이뿐 아니라 흙으로 조각을 하는 이도 기본적으로 그릇을 만들 줄 안다. '그릇'이라는 공통 분모를 가지고 저마다 접근방식과 목적이 다를 뿐이다. 그릇 만드는 이 중에는 박물관에 소장된 명품과 똑같은 것을 재현하려고 평생을 바치는 이도 있고, 반대로 미래에서나 필요할 만한 색다

른 그릇을 만드는 이도 있다. 음식을 담고 사용하는 것에 충실한, 기능에서 벗어남이 없는 그릇을 만드는 이도 있고, 도통 사용처를 가늠할 수 없게 만드는 이도 있다. 그릇은 무엇일까? 그릇이 도예가에게 무엇이기에 끊임없이 그릇을 만들까? 그렇다면 그들이 만드는 것은 생활용품인가, 예술인가? 좋은 그릇은 무엇이고 그것은 우리에게 무엇을 이야기하는 것일까?

이 글은 그릇에 대해 관람자에게, 혹은 스스로에게 던졌던 질문에 답을 구하는 과정이었다. 선문답 같은 여정은 열세 명의 도예가의 삶과 생각, 그들이 만들어내는 그릇을 만나며 시작되었다. 마치 잔 구슬을 올올히 끼워 목걸이를 완성하듯 그릇 하나하나 곱씹으며 길을 걸었다. 이 책은 그릇 만드는 이들이 하나의 그릇을 얻기 위해 보냈던 여정을 가늠하고, 그들이 만든 그릇이 우리에게 주는 의미와 아름다움을 찾는 여행과 다르지 않다. 그래서 그릇이라는 주제를 안고 있지만 결국 남과 같지 않은 자신만의 그릇을 만들어내고자 노력하는 사람들을 만나는 길이기도 했다.

독자들이 지루하지 않도록 다양한 삶의 이력을 가진, 다양한 방법으로 그릇 만드는 이들을 소개하려고 노력했다. 가능한 이 땅에서 가장 아름답고 가치 있는 그릇을 만들려고 노력하는 이들을 소개하고 싶었다.

단순히 사용하기 좋기만 한 그릇들은 다루지 않았다. '그릇'이라

는 형태에 자신의 감각을 더하고 그 속에서 아무도 보지 못했던 새로운 미감을 찾으며, 나아가 삶의 의미를 구하려는 이들을 찾기 위해 고민했다. 작가의 삶은 저마다 다르지만 자신만의 독특한 그릇을 만드는 데 모든 삶을 집중한다는 점에서 닮아 있다. 한 사람의 삶 속에 녹아 있는 기호, 성격, 취향이 하나의 그릇에 총체되어 있다. 여기에는 가치 있는, 그리고 아름다운 그릇을 만들기 위해 낙담하고 좌절했을 그들의 시간과 경험이 고스란히 녹아 있다. 그들은 남들과 다른, 자신만의 그것을 찾기 위해 자신의 무능과 기술의 부재, 생활의 각박함, 그리고 장인과 예술가 사이에서 무던히도 치열하게 싸워야 했을 것이다. 그릇을 들여다보기 전에 그들의 삶과 취향, 이력을 우선 찬찬히 살펴보게 되는 이유가 여기에 있다.

또한 이 책은 도예가가 사용하는 다양한 재료와 기법을 다뤄보려고 노력했다. 도예가가 자신의 성정에 맞게 재료와 기법을 고르는 이도 있지만, 대부분 흙과 불 앞에서 자신의 급한 마음과 거친 손끝을 수없이 다독이고 숙련시키고 자제함으로써 좋은 그릇을 빚는다. 도자예술은 흙을 준비하고 물레로 형태를 만들고 그것을 말려 초벌구이를 하고, 그 위에 유약을 덧입히고 다시 불 속에 들여보내는 모든 과정에서 한 치의 소홀함을 허용하지 않는 '과정의 예술'이다. 아마도 도예가는 흙과 불이라는 자연 앞에서 수많은

실수와 좌절을 되풀이하지 않기 위해서라도 끊임없이 침착함과 중용을 훈련하는 것인지도 모른다. 하나의 아름다운 그릇을 만들기 위해 사용하는 재료와 기법도 도예가의 성품, 기질, 삶의 흔적, 도자에 대한 생각과 입장이 반영된 결과다. 성격이 예민하고 고결한 옛것을 좋아하는 이는 청자나 백자를, 좁은 장작가마 속에서 휘몰아치는 자유스럽고 거친 불 맛을 지향하는 이는 장작가마를 이용한 무유 소성*이나 소다 소성**으로 그릇을 만들어낸다. 반대로 깔끔한 것을 좋아하는 이는 석고틀을 이용하여 기계적인 맛을 내기도 하고, 필력이 좋은 작가는 그릇의 형을 만드는 데 집중하기보다 도자 위의 그림에 매진하기도 한다. 이 경우 이들은 소성 과정에서 얻는 우연한 효과보다는 전기 가마나 가스 가마를 이용해 잡티 한 점 없는 그릇을 얻고자 할 것이다. 이처럼 같은 재료와 기법을 쓴다 해도 결과는 도예가마다 다르다. 아름다움에 도달하는 길은 정해져 있지 않고 그 길도 저마다의 방법으로 걷기 때문이다.

* 전통 장작가마를 이용하여 유약을 바르지 않고 오직 소성(굽기) 중 발생하는 나무재와 연기로만 기물의 표면을 유리질화하는 소성방법.

** 소금 가마의 실내용 대체 방법으로 소금 대신 소다믹스를 1250도가 될 때까지 투입한 후 냉각한다. 소금소성에 비해 휘발성이 적고 무유소성보다 색감이 밝고 선명하다.

이 책에는 우리 도자의 진정한 아름다움과 매력을 오롯이 느끼게 해줄 도예가 13명의 치열한 삶과 그릇이 담겨 있다.

도자예술을 소개하는 글이 대부분 전문적인 지식을 요하는지라 접근이 쉽지 않다. 그래서 도자예술이라는 단어 앞에는 항상 '신비' '고결함' 같은 수식어가 거추장스럽게 붙어왔는지 모른다. 그래서인지 새로운 것을 추구하고 익숙함을 불편해해야 할 현대도예조차 재료와 과정을 불가침의 영역으로 이해하려는 습관이 자리 잡고 있는 경우가 많다. 나는 이 여행에서 그들의 삶과 그릇을 바라보는 시선이 혹여 타성에 젖거나 과도한 감상과 애정에 묻히지 않도록 경계했다. 하나의 그릇이 온전히 담고 있는 것, 즉 만든 이가 우리에게 하나의 그릇으로 보여주고자 했던 삶의 태도, 미감, 정서를 알리고 싶다는 바람을 담았다.

이 책이 제대로 된 그릇을 빚기 위해 자신의 모든 것을 내려놓고 순탄치 않은 작업을 묵묵히 수행하는 도예가의 열정을 알리는 데 조금이라도 도움이 되기를 바란다. 나아가 한 점의 그릇을 눈으로 보고 손으로 매만지면서 그 물건을 만든 이들의 삶과 열정, 재기를 느끼고 때때로 그로부터 따뜻한 위로를 받기 바란다. 그럼으로써 좋은 물건, 좋은 예술이 주는 소소하고 잔잔한 감동으로 풍성히 채워지기를 기원한다.

차례

김상범

—

굴암리 굼터,

시큰한
감식초 같은

그릇

김상범
1970년생. 1995년 동양공업전문대를 중퇴한 후 도자에 입문했다. 2009년 〈한국미술대전〉 공예부문 특선을 수상했으며 5회의 개인전을 열
었다. 2008년 일본 시가라끼 〈우호전〉, 여주반달미술관 〈생활미감전〉, 한국공예문화진흥원 〈도예마을전〉 등에 참여했다. 현재 여주 굴암리
공방에서 그곳 풍광 닮은 그릇을 빚고 그림 그리며 자유롭게 산다.

그를 만나러 간 날은 무덥고 끈적거리던 6월의 여름 오후였다.
그의 작업장은 멀고 외진 곳에 있었다. 여름이면 낚시꾼이 종종
들러 민박을 치고, 봄가을이면 소일거리 없는 노인들이 마을회관
앞 정자에 앉아 시간보내기 좋을. 고즈넉하고 살기 좋을 법한 동
네가 높은 두 개의 재를 넘고서야 모습을 드러냈다. 마을 집 중에
유일하게 강변 가까운 곳에 굴뚝이 서 있는 집이라 눈에 띄었다.
굴뚝이 높은 집. 분명 가마가 있는 집이다. 길모퉁이 허름한 토담
집을 우측으로 끼고 작은 마당에 들어섰을 때, 10년은 족히 입었
을 듯한 흙 묻은 러닝셔츠와 낡은 반바지 차림의 누군가가 헐레
벌떡 뛰어 들어왔다. 한눈에 굴암리 도공 김상범이었다.

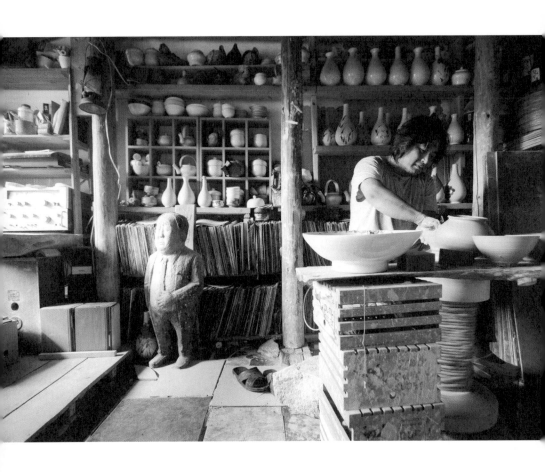

하루 종일 물레 도는 소리와 낡은 인켈오디오의 울림으로 채워지는

김상범의 작업실

작품을 보러온 나에게 그는 오히려 내줄 것이 없다며 수줍어했다. 그가 나를 작업실로 인도하고 부엌이라고 부르는 안채 너머로 돌아나간 후, 나는 온통 흙먼지가 내려앉은 작업실 한편에서 앉지도 서지도 못한 채 검은 치마를 온전히 보존할 방법을 궁리하고 있었다. '아, 도자 작업실에 오면서 검은 원피스라니!'

그런 나의 황망한 모습을 알아채기라도 한 것일까. 그가 특유의 멋쩍은 미소를 지으며, 물레질할 때 쓰는 낡은 의자를 창가 옆에 밀어놓았다. 그리고 한편에 벗어두었던 작업복을 뒤집어 먼지 뽀얗게 앉은 의자 위를 열심히 닦았다. 자기 집에서 창가 쪽이 가장 시원한 자리라며 앉기를 권하더니 어느새 문지방을 넘어 바삐 나갔다.

유리도 없는 낡은 나무 창가에 기대 시원한 바람에 얼마간 땀을 식혔을까. 그가 커다란 사발에 단촛물을 담아 내왔다. 얼음도 없이 찬물에 설탕 조금과 식초물만 넣고 휘휘 저어 내놓은, 더도 말고 딱 식초물 그대로였다. 당황스러움을 들키지 않기 위해 얼른 표정을 추슬러야 한다는 행동명령이 머리를 스쳤다. 동시에 그가 내준 소박한 정성을 부끄럽지 않게 해야 한다는 의무감이 밀려왔다.

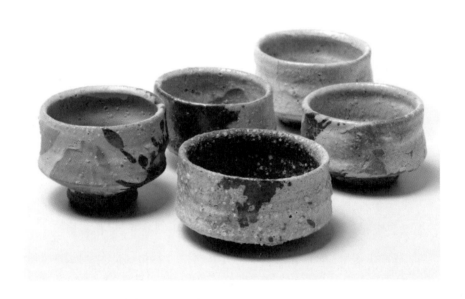

찻사발 _ 2010, 산화철, 물레성형, 장작가마 소성

'첫 만남에서 최상의 것을 선택했을 그의 성의를 저버려서는 안 되지 않은가! 그래, 나의 혀와 위장으로 경험하지 않아도 이미 머리로 연상되는 시큰하고 미지근한 식초의 맛과 향취를 감내하리라!'

식초물을 넘기는 순간 내 두 손에는 묵직한 그릇의 부피감과 입술에 닿는 촉감이 느껴졌다. 두 손안에 감지되는 그의 그릇은 온몸으로 담백하고 강직했다. 또한 일반적으로 찻그릇에 붙이는 상투적이고 습관적인 언어도 보이지 않았다. 손과 눈이 긴장하기 시작했다.

그에게 다른 작품을 보여 달라고 청했다. 한눈에 그가 신나하는 것이 보인다. 쫑긋하게 묶은 말총머리를 휘휘 날리며 안채로 뛰어 들어간다. 흙바닥도 개의치 않고 낡은 자개 반닫이장 앞에 무릎을 꿇고 앉아 신문지로 둘둘 만 보물들을 끄집어냈다. 분명 장은 작은데 하염없이 신문지 뭉치들이 쏟아져 나왔다. 마음이 급해진 나는 어느새 바닥에 앉아 작가의 신나는 설명과 에피소드를 들으며 빠르게 뭉치를 벗겨냈다. 여러 겹 곱게 싼 뭉치 안에는 찻그릇에 붙는 과도한 수식어는 다 벗어낸 오직 감각과 몸으로 빚은 그릇들이 있었다. 작가의 감각을 손으로 쓸어 담으며 차 한 잔 청해 마시기에 적당한 그릇이었다.

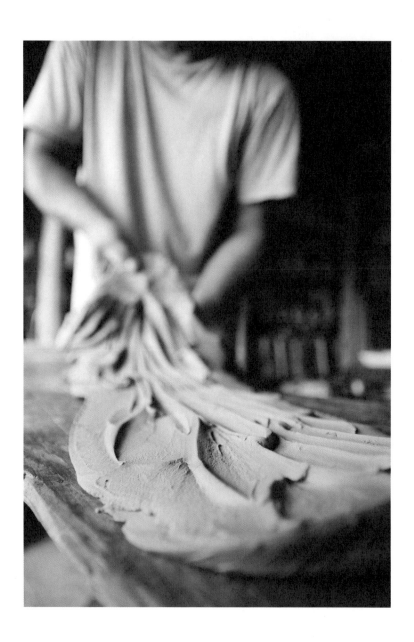

물질은 또 다른 물질을 만나 특별한 표정을 가진다.

그가 분위기 다른 하얀 접시 하나를 보여준다. 정갈하고 정제된 판에 박은 백자접시가 아니다. 여타 흙에 비해 다루기 힘든 백토를 힘 가는 대로 평평한 바닥에 내리쳐서 길쭉하게 만들고 다시 접기를 반복해 만든 접시다. 물결무늬를 만들려 했던 것도 같고 손가락 유희인 것도 같다. 유약도 바르지 않고 굽조차 달지 않은 흙 그 자체였다.

그가 다시 장에서 신문지 뭉치를 풀어낸다. 장작가마 잔재가 어깨에 유약마냥 살짝 내려앉은 손잡이 없는 주전자를 꺼내 긴 접시 위에 얹는다. 갑자기 그가 접시와 주전자를 집어 들더니 "이런 건 고재 위에 올려놓아야 제 맛"이라며 나를 훌렁 넘어 고재로 짠 테이블로 옮겨간다. 그는 그것들을 올려놓고 한참을 응시하더니 나무묵주를 가져와 주전자의 손잡이를 대신한다. 마치 피아니스트가 즉흥적으로 연주하듯 본능적인 감각으로 새로운 작품을 완성했다.

김상범은 이례적인 경력의 소유자다. 대학을 나오거나 도예명장 아래 도제생활을 한 후 자기 작업을 시작한 경우가 대부분인 작금의 도예계에서, 그의 경력은 왜소하다 못해 초라하다. 언젠가 그에게 도록에 실릴 경력과 전시 이력을 부탁하자 마땅히 내놓을 이력이 없다며 부끄러워했던 기억이 난다. 그는 전문대를 중퇴한 뒤 흙과 불이 좋아 몇몇 도예가의 작업장을 전전하며 어깨너머로 도자기 만드는 것을 배웠다. 흙 만지고 불 옆에 있는 것이 좋아 오직 손맛 나고 불맛 나는 그릇을 만드는 데 혼신을 다했다. 좋은 그릇을 빚겠다는 의지와 노력이 몇몇 지인을 통해 알려지긴 했지만, 연줄이 작동하는 한국 미술계의 견고한 지형 속에서 회화도 아닌 도자로, 변변찮은 이력을 가진 그가 작가로서 이름을 알리기란 쉽지 않았을 것이다. 그 과정에서 알게 모르게 좌절과 낙담도 수없이 겪었으리라. 그렇게 마음이 요동칠 때마다 그는 홀로 고즈넉한 여주 남한강 끄트머리 이곳에 앉아 좋은 그릇을 염원하면서 흙을 만지고 물레를 돌리고 가마에 불을 지피며 자신이 품은 고독과 열망을 감내했을 것이다. 그리고 그것을 굴암리 곳곳에 켜켜이 개어둔 것이다.

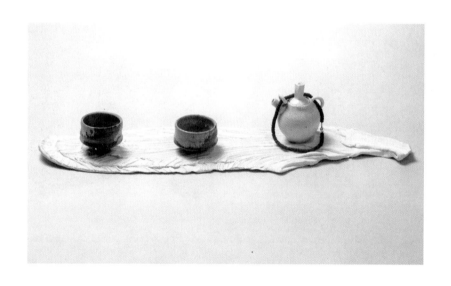

주전자, 찻사발, 백자물결접시 _ 2011, 백토, 물레성형, 장작가마 소성

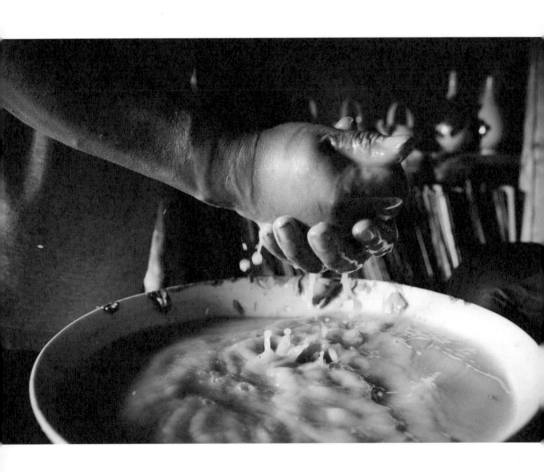

도공의 손에 묻은 자연이 씻겨 나간다.

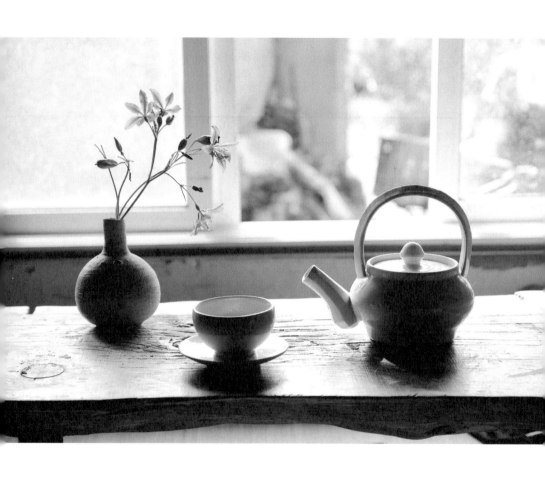

백자 주전자세트 _ 2013, 백토, 물레성형, 장작가마 소성

그의 찻그릇을 둘러보며 얼마간 이야기가 오간 후에야, 나는 김
상범의 거처를 살피기 시작했다. 두 평 남짓 좁은 공간에 놓인 살
림살이 하나하나가 그의 인생에서 그릇 만드는 일이 가장 치열하
고 유일한 것임을 보여준다. 물레를 차고 젖은 그릇을 말리고 유
약이라는 옷을 입혀 다시 말리는 도자 제작과정 이외에 필요할 듯
한 물건이 많이 보이지 않는다. 한 귀퉁이에 세간이라 할 만한 몇
몇 그릇과 수저 한 벌이 놓인 선반과, 작업하는 내내 위로가 되어
줄 낡은 인켈 전축 하나, 뿌연 달항아리 위에 무심코 올려놓은 우
리 차에 대한 책 몇 권, 옷가지가 흙벽에 걸려 있는 것이 작업장
풍경의 전부다.

그는 매일 흙벽으로 둘러싸인 방 한 칸에서 상념 없이 물레 앞에
자리를 잡고 흙덩이를 돌린다. 그는 남들이 만드는 똑같은 그릇
을 만들지 않기 위해 강 건너 산까지 지게를 지고 흙을 파온다.
그 흙에 자신이 경험으로 얻은 비율에 따라 남한강변에서 나오는
모래도 섞고 집 앞 논흙도 섞는다. 그렇게 조합한 것을 곱게 정제
한 후 물레 위에 턱 하니 올려놓고 몸을 눌러 힘 있게 중심을 잡
는다. 그래서 그의 그릇은 사다 쓴 흙으로 만든 것보다 거칠고 깊
은 맛이 있다. 혹여 그렇게 섞여 들어간 철이나 석영 성분이 불
속에서 녹아 내려 의도하지 않은 이미지를 가져오기도 한다.

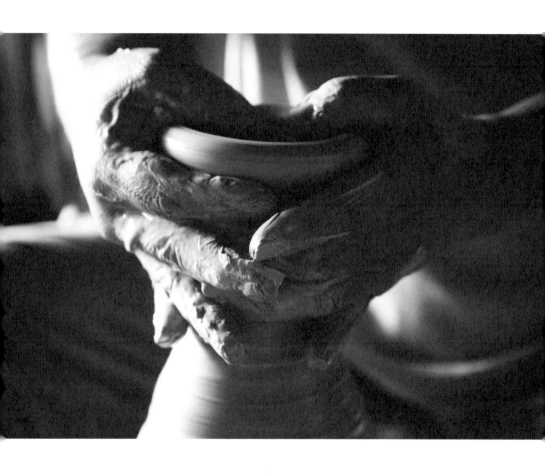

그는 매일 상념을 덜고 물레 앞에 앉아 흙덩이를 돌린다.

중심이 어느 정도 잡히면 흙무덤 위에 흠뻑 물을 묻히고 손가락
미세한 굴곡진 마디를 굳게 세워 원추형 그릇을 만든다. 그의 손
가락이 지나간 자리로 이루어진 형상이 곧 기벽(器壁, 도자기 표면
의 총칭)에 문양이 된다. 그의 몸이 물레의 회전속도에 맞춰 자신
의 생체리듬을 적응시킨 후, 오랜 작업을 통해 몸이 기억하는, 즉
멈춰야 할 곳과 끌어올려야 할 곳을 자신의 손끝 감각에 의지하
여 그릇의 모양새를 만들어낸다.

그러나 흙을 손아귀에 부여잡고서 물을 묻혀 그릇 빚기에 몸과
마음을 다하고서도 그는 온전한 그릇을 얻지 못한다. 물레를 떠
난 흙이 수분을 어느 정도 공기 중으로 날려 보내고 꾸덕꾸덕하
게 마르면, 그는 마음속에 자연스럽게 떠오르는 좋은 형태를 찾
아 굽을 깎고 형태를 다듬는다. 그 후 도칼陶刀의 날을 따라 흙이
제 몸을 깎아 얼마간의 흙 한 줌을 내주어야 견고하고 쓰기에 아
름다운 그릇의 형태가 자리를 잡는 것이다. 그런 행위가 몇 날을
반복하여 망뎅이 가마˙에 들어갈 마른 회색빛 그릇들이 작업실
한편에 가득 쌓이면, 그는 그것들을 가마가 있는 바깥으로 부지

˙우리나라 특유의 칸 가마로 삼각뿔 모양의 진흙덩이(망뎅이)와 흙벽돌을 사용해 만든
불가마.

런히 실어 나를 것이다. 그릇들은 서로의 몸을 포갠 채 그가 손수
지은 가마 안에서 뜨거운 불기운을 입고 그림 그리기 좋은 모습
으로 단단해져 나올 것이다.

그는 굴암리 습지에 펼쳐진 갈대군락을 그리듯이 붉은 산화철물
을 붓에 묻혀 초벌로 구어 나온 그릇 기벽 위에 그림을 그린다.
화선지 위에서 단련된 선이 힘이 있다. 각각의 그릇마다 다르게
남겨진 손가락 흔적의 굴곡진 표면을 휘이 둘러가며, 그 위에 붓
가는 대로 굴암리의 갈대, 바람, 땅을 그린다. 그렇게 하나하나
그의 감각을 덧입은 그릇이 손수 지은 한 평 남짓 가마 속에 들어
가 자리를 잡고 앉으면, 그는 사나흘 뻘건 불길 앞에 앉아 불구멍
으로 그릇 익어가는 모양새를 지켜볼 것이다. 홀로 술 한 잔 기울
이고 화선지 앞에 갈대를 묵향墨香으로 쳐 올리면서.

몇 년간 그의 작품과 마주한 이후로 나는 그의 그릇을 단지 쓰임
의 그릇으로만 대할 수 없었다. 오히려 그릇보다는 굽이나 잔뜩
구부린 주전자의 손잡이를 먼저 본다. 그가 단지 사용자의 편리
함을 위해서 작은 잔의 받침을 크게 만들고 주전자 손잡이를 구
부리지는 않았으리라. 분명 그의 그릇은 단단하고 강건하며 쓰임
새를 위반하지 않는다. 하지만 상투적이고 습관적인 그릇에서 멀
리 떨어져 있다. 그에 부합하는 그릇을 얻기 위해 오늘도 뒷산에

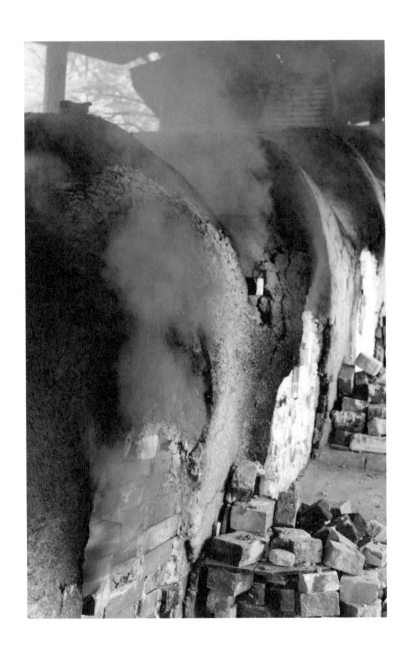

재가루 튀어오르는 망뎅이 장작가마

서 흙을 지게로 퍼나르고 하얗고 뿌얗게 뽑아내는 가스 가마의 편리함을 뒤로한 채 장작불 재가루가 튀어 오르는 망뎅이 장작가마에서 백자를 땔 것이다.

나는 그가 그렇게 자신만의 붓을 들고 전혀 다른 언어로 새 그릇을 만들고 새 그림 그리기를 기대한다. 굴암리 자연의 입김과 생명이 그의 기운과 열정을 북돋아주고 지치게 하지 않기를 기대한다. 그리고 손 가는대로 마음가는대로 습관처럼 이유 없이 달려드는 그의 끼와 열정이 객기가 아닌 감각으로 흐르길 기대한다.

봄 되면 쑥과 원추리를, 여름 되면 앵두와 살구를, 가을 되면 콩송편을, 겨울 되면 작은 난로에서 고구마와 감자 익은 것을 내어 자신이 빚은 넓은 대접에 한껏 담아 내줄 게 분명한데 나는 한동안 굴암리 강변을 다시 찾지 못했다. 그가 장작가마 문 허는 날, 처음처럼 설레고 안을 들여다보기 겁도 나는 그날에, 그 안에서 함께 잘생긴 작품 하나 골라 술잔을 기울이고 작품 하나하나 손으로 매만지며 그와 다시 이야기하고 싶다. 그날은 얼마 지나지 않아 올 것이다.

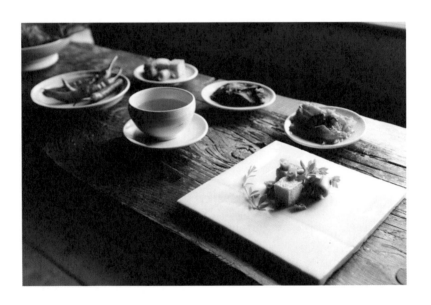

김상범의

밥상

예전엔 혼자 생활하고 작업하다보니 식사를 소홀히 할 때가 많았
어요. 끼니가 일정치 않아 건강에 소홀해지는 것 같아 요즘은 혼
자라도 신경 써서 먹으려고 노력합니다. 마음에 드는 그릇 얻은
날에는 전축에서 흐르는 LP 음악을 벗 삼아 가끔씩 술잔을 기울
이기도 합니다. 오늘은 막걸리 한 잔과 부대찌개, 작업실 앞 고추
밭에서 따온 고추와 푸성귀를 안주 삼아 간단히 술상을 마련했네
요. 여기 그릇은 최근 제가 집중하고 있는 백자작업들입니다. 제
백자그릇은 장작가마로 소성합니다. 아무래도 백자를 장작가마로
소성하는 것이 까다롭고 결과가 불안전하지요. 하지만 전기가마
나 가스가마로 불 땐 것을 같이 놓고 들여다보면 장작가마로 소성
한 것이 더 깊은 맛이 나는 것 같아서 그렇게 하고 있습니다.

이태호

섬세한

그리고

미묘한 감각의

끝

이태호

1969년생. 2008년 아름다운차박물관 〈소다유 소품전〉, 영암도기문화센터의 〈구리도기 복원과 미래버전전〉, 경기국제도자페어 〈CeraMIX 특별기획전〉, 2007년 〈Small and Good전〉 등에 참여했다. 얼굴박물관, 광주분원미술관, 한국도자재단 등에 그의 작품이 소장되어 있다. 현재 충주 도예공방 '락'을 운영하며 우연이 맺어준 깊은 인연이 선물한 밤톨 같은 아들 이안이와 즐겁게 산다.

사실 찻잔은 큰돈 들이지 않고 작가의 작품을 소유할 수 있는 '착
한' 아이템이다. 작지만 큰 작품 못지않게 작가의 감각이 흠씬 묻
어난다. 하나하나가 작가의 분신이자 인장印章과도 같다. 가끔 출
품 동의를 구하거나 전시 작품을 고르기 위해 작업장에 들르면,
작가들은 성의 표시로 찻잔 한두 개를 건네기도 한다. 작가 입장
에서 찻잔은 선물로 건네기에 부담스럽지 않은 아이템이기도 하
거니와 그릇은 써봐야 진가를 아는 것이니 작은 것, 가장 실용적
인 것부터 곁에 두고 사용해보라는 배려이기도 하다. 작업실을
둘러보다가 정말 마음에 드는 찻잔은 지갑을 열어 사오기도 한
다. 내 그릇장에는 이런저런 인연으로 들어온 찻잔들이 제법 자
리 잡고 있다.

그들 중에 그날 마실 차의 풍미와 색, 기분에 맞춰 찻잔을 고른다. 나는 매일 각기 다른 잔에 차를 마시는 호사를 누린다. 그들이 좋은 것을 만들고 나는 그것을 취하는 소중한 인연이 있었기에 가능한 일이다. 백자 잔에는 맑게 우러난 연둣빛 녹차가 제격이다. 햇것을 조금 지난 중작中雀 이상의 묵직한 풍미에는 붉은 진사 잔이, 뒷맛이 편안하고 고미古味한 풍취가 도는 차에는 장작가마나 소다가마에서 나온 것이 제격이다.

언젠가부터 이 작은 잔들이 주는 기쁨과 맛에 이끌려 차 마신다는 핑계를 만들게 되었다. 찻잔을 고르고 그 잔에 차를 마시는 시간에는 미각의 즐거움만 있는 것이 아니다. 차 마시는 시간은 오롯이 작가의 분신과 내 몸이 이야기를 주고받는 시간이다. 찻잔을 들어 차를 마시는 동안 들여다보고 쓰다듬으면서 만든 이의 얼굴과 몸, 행위, 생각 그리고 삶과 마주한다.

작가 이태호와는 여러 해 몇 번의 전시를 함께 했고 다른 작가들에 비해 자주 만나 안부를 묻는 사이였지만, 그의 그릇은 꽤 오랜 시간이 지나서야 내 그릇장으로 들어왔다. 그릇 들이는 일에도 인연이 필요한 것인지 이런저런 이유로 마음에만 두고 있었다. 그러던 어느 날, 지인의 보이차 선물을 계기로 그의 그릇을 다시 떠올렸다. 때마침 며칠 후 열릴 그릇축제에서 그의 그릇을 들이

범상치 않은 그의 감각과 취향은 그릇뿐 아니라 몸에서도 감지된다.

기로 마음먹었다. 좀 한가해졌을 평일 늦은 오후 시간을 골라 판
매장 내 그의 자리를 찾았다. 이튿날 나는 좋은 것을 고를 욕심에
그가 작업실에서 가져와 아직 박스에서 채 풀어놓지 못한 백여
개 잔의 포장을 일일이 벗겨 바닥에 줄 세웠다.

"이번 축제 끝내고 작업장을 옮길 거라 짐을 줄이려고 여름부터
작업을 안 했어요. 가마도 새로 짓고 이래저래 새 작업장이 자리
잡으려면 내년 여름은 돼야 하니까, 그때까지는 지금 보시는 잔
들이 전부네요."

그 말을 들으니 조바심이 일었다. 이리 만져보고 저리 둘러보기
를 한참 했다. 이태호의 찻잔은 크기가 작고 두께가 얇아 손에 쥐
거나 입술에 닿았을 때 가벼움과 예리함이 느껴진다. 그럼에도
불구하고 단단한 그릇임을 감지할 수 있다. 흔히 그가 내는 오묘
한 색감을 장작가마에서 얻은 것으로 알지만 그의 그릇은 소다
가마의 불맛이다. 반짝거리는 질감, 그리고 잿빛에서 오렌지색을
오가는 색감이 어울려 오묘하고 쨍쨍한 맛이 있다. 작은 기물임
에도 불구하고 변화무쌍한 불맛의 힘이 느껴진다.

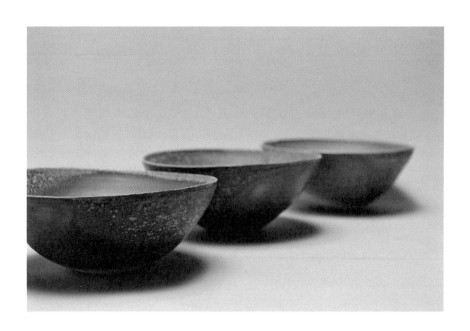

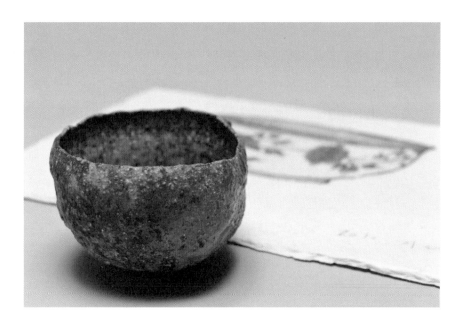

上 소다보울 _ 2011, 혼합토, 소다유, 소다가마 소성, 1300℃, 26.5×25.7×10.7cm
下 하자연유 다완 _ 2003, 혼합토, 자연유, 장작가마 소성, 1300℃, 11×10.5×7.2cm

작가의 추천과 나의 취향을 미루어 손 안에 쫙 감기고 색과 형이
가장 유려하다 생각되는 잔 두 개를 구입했다. 이따금 찻잎을 은
근히 우린 따뜻한 차 한 잔이 생각나면 나는 망설이지 않고 이태
호에게서 가져온 찻잔을 꺼낸다.

차를 마시기 전 습관처럼 제일 먼저 잔 안쪽을 자세히 들여다본
다. 찻잔 바닥부터 바깥쪽으로 휘돌아 나오는 작가의 야무진 물
레질 자국을 본다. 일부러 남긴 것일까? 어쩌다 우연히 남은 자
국일까? 차를 마신 후, 물레질 자국을 따라 손가락을 대본다. 그
가 했을 것처럼 엄지손가락을 잔의 바깥벽에 지지하고 검지로 그
자국을 따라 올라가며 손가락 사이에 놓인 기벽의 두께를 느껴
본다. 바닥부터 입구까지 올라붙은 얇은 기벽에 손끝이 곧 맞닿
을 것처럼 예민하게 느껴진다. 선의 끝이 바깥으로 밀려나는 곳,
찻잔의 입구에 다다르면 안에서 바깥으로 잔 입술이 살포시 뒤로
눕는다. 그 덕에 차는 바깥으로 흐르지 않고 입술 닿는 자리도 편
안하다. 비록 작은 찻잔이지만 평소 이태호의 그릇에서 보았던
특유의 선과 색 그리고 감각이 온전히 담겨 있다.

도예가의 감각은 그가 만든 모든 물건에도 드러난다. 가을 기획전을 준비하던 어느 날, 그가 배송사를 통해 미처 보내지 못한 새 작품 몇 점을 직접 가지고 왔다. 그가 박스에 담긴 신문지 뭉치를 풀어 가마 열기조차 채 식지 않은 작품을 조심스럽게 꺼내놓았다. 그러고는 겉옷 주머니를 뒤적여 작은 신문지 뭉치를 꺼내놓았다. 평소 성격을 보어주듯 단단하고 꼼꼼히 싼 것이 역력했다. 조심스럽게 포장을 펼치니 그 속에서 작은 유기 차 포크 두어 개가 모습을 드러냈다.

끝이 귀이개마냥 움푹 파였다. 그 모양이 둥근가 살펴보니, 그 끝이 비대칭으로 안쪽으로 살짝 포개진 모양새다. 작은 잎새를 닮은 것도 같았다. 그곳에서 휘돌아 나가기 시작한 몸의 형태가 직선으로 내닫는 듯하더니 이내 중간 즈음에서 배가 불룩했다. 사용자가 손에 쥐기 좋게 하기 위함이다. 반대쪽 끝이 창처럼 빼족했다. 왜소하지만 그 끝으로 차와 함께 곁들일 과일이나 떡 같은 부식副食을 찍어 먹는 데 부족함이 없었다.

그것은 기계가 만든 물건이 아니었다. 손으로 일일이 황동을 자르고 망치로 두드리고 불에 달구는 동안 제작자가 머리와 마음속에 끊임없이 용用과 그에 합당할 형形을 떠올려야 제 모습을 갖출 수 있는 물건, 오로지 망치와 정으로 몸을 진동시키는 부단한 노동만이 허락하는 형태가 놓여 있었다. 한눈에 이태호가 만든 그

몸을 울리는 노동과 맞바꾸어야 얻을 수 있는 유일한 형태

릇의 미감과 맞아 떨어지는 물건. 절대 만든 이를 부인할 수 없는 그런 물건 말이다.

그가 그중 하나를 골라 작은 접시 위에 살포시 놓았다. 동양화 한 폭에서 마지막 찍은 붉은 낙관이 검은 묵으로 그린 형태와 하얀 여백 간의 조화와 균형을 완성시키듯, 접시 위에 놓인 여린 차시 茶匙 하나가 내게 그와 유사한 충족감을 주었다.

"굽깎기 전 흙이 마르기 기다릴 때나 가마 불 땔 때… 왜 우리는 작업 중에 기다려야 하는 시간이 많잖아요, 그 시간에 노느니 소일 삼아 두드려요.

처음에는 그냥 재미 삼아 제가 필요해서 만들었어요. 만들다보니 꽤 재미있더라고요. 그동안 만든 것이 어느 정도 되길래 축제 때나 전시소품으로 그릇 옆에 내놓았어요. 그런데 몇 년 지나니 그릇보다 차시나 포크에 더 관심 가져주는 분이 하나둘씩 생기더라고요. 얼마 전엔 차시를 주제로 한 전시에 초대되기도 했어요."

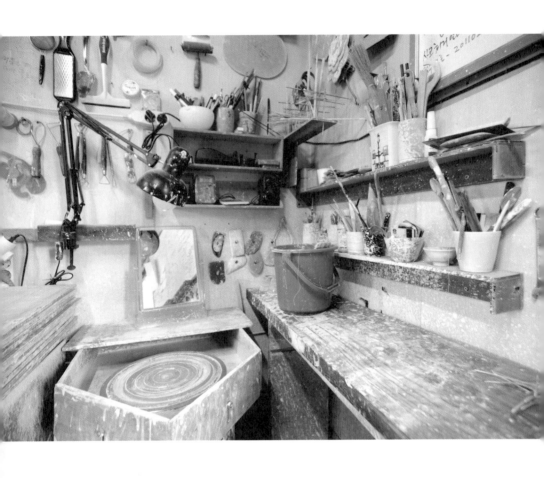

흙물이 튀고 손때 묻은 도구가 기다리는 도예가의 방

우연은 우리의 인생에서 불현듯 찾아온다. 이태호의 도예 입문도 그렇다. 그는 누군가에게 사사한 경험이 없다. 한때 애니메이터 였다는 사실도 놀랍다. 군 제대 후, 그림 그리는 일이 좋고 생계 를 삼기도 수월하겠다는 이유로 애니메이터를 선택했다. 그러나 이내 쳇바퀴처럼 단조로운 삶에 회의가 밀려왔다. 몸으로 행하는 노동 속에서 기쁨을 찾고 노동의 열매로 즐겁고 소소한 삶을 살 고 싶었다. 도예가의 길이 딱 그랬다. 결심이 서자 여주의 도자기 공장에 들어가 일을 배웠다. 남달리 감각이 뛰어나고 일도 빨리 배워 몇 년 지나지 않아 이천에 자신의 공방을 열 수 있었다. 그 러나 호기롭게 시작한 그 일은 1년을 채우지 못하고 실패로 끝났 다. 자신 앞에 놓인 냉혹한 현실과 한계를 절감했던 때, 우연히 텔레비전에서 일본 도예가 후루타니 미티오古谷道生*의 작업을 보았 다. 그가 목물레를 돌려 속도를 조절해가며 흙을 빚고, 원시적인 불의 힘을 빌려 불 지나간 흔적이 역력한 그릇을 얻어내는 모든 과정을 보며 그에 비춰 자신이 만들 수 있는 그릇에 대해 다시 고 민하기 시작했다.

* 일본 무유도기 생산지인 시가라끼信楽에 인접한 이가(伊賀, 현재 미에겐三重縣의 북서부 지역)를 대표하는 도예가. 이가의 도자기는 단조로움을 벗어나 시각적으로 강렬한 맛을 지향한다. 변화를 중시하고 자유분방하고 역동적인 인상을 주는 것이 큰 특징이다.

그는 온전히 자신의 경험과 감각에 의지하여 전업도예가의 길을 걸었다. 비록 늦게 입문했지만 자신의 일상을 흙과 불에 집중하는 것으로 대신했다. 지향하고자 하는 바가 분명했기에 만들고자 하는 것, 가장 잘 만들 수 있는 것을 빨리 찾을 수 있었다. 경험을 나눠줄 이가 곁에 없었기에 모든 실패와 성공도 오로지 자신의 몫이었다. 성공보다 실패가 더 많았을 고통과 인내의 시간에는 책을 잡았다. 책 속의 짧은 문장, 간단한 삽화 하나 스쳐 보내지 않고 부단히 자기 것으로 만들기 위해 불철주야 노력했을 그의 모습이 그려진다.

그의 그릇은 끊임없이 감각과 기술을 단련하고 노동에 몰입하여 만든 물건이다. 그래서 그의 그릇에는 차별화된 미감美感이 있다. 차를 마시는 동안, 끊임없이 이태호만이 만들어낼 수 있는 미감을 찾는다. 입술로 거칠면서 부드러운 찻잔의 몸을 천천히 쓸어본다. 차 마시는 내내 손으로 찻잔의 바깥을 더듬고 눈으로 안쪽을 훑어본다. 그러면서 이태호의 섬세한 그리고 미묘한 감각으로 만들어낸 세상을 내 것으로 취해본다. 물레질 자국, 굽을 깍아낸 자리, 구부러진 차시에 남은 선연한 망치 자국들, 유기 포크 끝 예리하게 갈린 숫돌의 흔적에서 그가 노동으로 채워낸 시간을 더듬어본다. 인위와 자연의 힘이 만든 수많은 흔적에서, 예술과 일상의 경계에 서서 자연과 자신의 손맛을 조화시킬 방법을 찾는 그의 깊은 고민을 읽어본다.

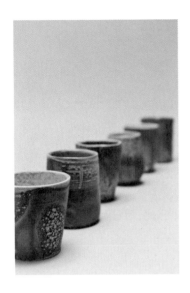

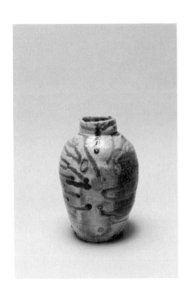

上左 소다컵 _ 2011, 혼합토, 소다유, 소다가마 소성, 1300℃, 7.5×7.5×9cm

上右 어려운 문제 _ 2005, 혼합토, 소금, 소다유, 소다가마 소성, 1300℃, 27×27.5×56cm

下左 자연유 화병 _ 2003, 혼합토, 자연유, 장작가마 소성, 1300℃, 18×17.5×26.5cm

下右 소다숙우 _ 2011, 혼합토, 소다유, 소다가마 소성, 1300℃, 9×11×6.5cm

재료가 달라져도 도예가의 감각은 재현된다.

이태호의

밥상

식구들과 떨어져 약 3년 동안 작업실에서 '독거인 생활'을 해야
했습니다. 그때 자주 해먹던 음식 중엔 된장라면과 마늘 스파게티
등 면 종류가 많았지요. 워낙 국수류를 좋아하는데다 만들기 간편
하고 그릇 하나만 설거지하면 되니 더 바랄 게 없어요. 간만에 렌
지 점화! 면을 삶고 재료를 썰어 준비합니다. 잘 삶아진 면을 건
져내고 팬에 올리브오일을 두르고 마늘을 볶습니다. 저는 올리브
오일에 볶은 마늘 향을 좋아합니다. 새우와 베이컨, 브로콜리를
볶다가 면을 넣고 간을 합니다. 하지만 문제는 간! 1인분에 익숙
한지라 양을 조금만 늘리면 소금 양에서 헤매고 맙니다. 조금 짭
짤한 마늘 스파게티가 되고 말았지만 먹을 만하다며 맛있게 먹어
주는 식구가 있어 항상 고마울 따름입니다.

이인진

부단한

부지런함이

만드는

묵직함

이인진

1958년생. 오렌지코스트대학과 라구나비치미술학교, 홍익대를 졸업했으며, 미국 하와이, 중국 경덕진대학교 등에서 워크숍 및 전시를 기획했다. 1984년 미국문화원에서 연 개인전을 시작으로 수십 회의 개인전과 초대전, 단체전에 참가했다. 중국 초시시박물관, 빅토리아 알버트박물관, 영국 대영박물관 등에서 그의 작품을 소장하고 있다. 현재 홍익대 도예유리과 교수로 재직 중이다.

나는 가끔 봉은사에 간다. 항상 마당에 들어서면 자연스럽게 대
웅전 대신 왼편 둔덕 넘어 판전으로 향한다. 추사 김정희가 쓴 현
판을 마주하기 위해서다. 손 가는대로 한 호흡에 써내려 간 호방
한 글씨가 명인의 일필휘지 一筆揮之인 것도 같고 어린아이의 서툰
글씨인 것도 같다.

이 현판을 올려다 볼 때마다 '큰 재주는 졸해 보인다'는 노자의
대교약졸大巧若拙이 떠오른다. 치졸과 고졸의 경계가 모호하면 모호
할수록 완당이 이 마지막 원숙한 글씨를 얻기까지 인생 내내 거
치고 견뎌냈을 시련과 수행의 깊이도 함께 느껴진다. 그는 벗 권
돈인權敦仁*에게 보낸 편지에서 "70평생에 벼루 10개를 밑창 냈고
붓 일천 자루를 몽당붓으로 만들었다"고 했다. 먹을 갈아 붓을 쥐

고 먹선을 긋는 행위를 수차례 반복하는 내내 거듭했을 정신과 육
체의 수고로움이 물리적 흔적으로 읽힌다.

이러한 추사의 예술적 성취를 노력의 결실보다 예술가의 타고난
천재성 발현으로 이해하는 이들이 더러 있다. 추사가 석파난권石
坡蘭卷에 쓴 글 "구천구백구십구 분에 이르렀다 해도 나머지 일 분만
은 원만하게 성취하기 어렵다. 이 마지막 일 분은 웬만한 인력으
로 가능한 것이 아니다"라고 했기 때문인가 보다. 그러나 이 문
장을 끝까지 새겨보면 완전에 도달하기 위해서는 하늘이 주는 구
분의 총명을 더하여 그 나머지 일 분을 채우는 것은 결국 노력에
있음을 후세에 전하고 있다.

*1783(정조 7)~1859(철종 10). 조선 말기의 문신·서화가. 호는 이재彛齋. 1813년(순조
13) 문과에 급제, 1842년(헌종 8)에 영의정이 되었다.

언제부터인가 우리의 인식 속에서 미술은 자연스러운 것이 아니
라 천재적인 영감이 필요한 대상이 되었다. 예술작품은 정말 예
술가의 우울이나 광기, 또는 천재성이 만들어내는 것일까? 내가
현장에서 만난 좋은 작가는 감각을 우선하는 천재라기보다 자신
이 지닌 재기와 감각을 형상화하기 위해 끊임없이 재료의 물성과
과정을 체득하는 정신노동자이자 육체노동자에 가까웠다. 그것
을 이미지화하기까지 몸이 치러야 하는 창작 과정의 중함을 익히
아는 나는 그래서 예술가의 전형을 천재의 명제로 이해하는 것이
불편하다.

도예가의 작업은 자연에서 재료를 취하고 형태를 빚고 깎아내며
장식하는 모든 제작과정에서 부단한 반복적 행위를 전제로 한다.
그들의 하루는 반복에서 시작하여 반복으로 끝을 맺는다. 그러나
도예가는 자칫 지루하거나 노곤할 것 같은 반복 행위 가운데 미
묘한 차이를 발견하고 즐거움을 삼는 자들이다. 이인진은 비슷한
형태의 물건을 수없이 반복하여 만듦으로써 한순간도 스스로 연
마하는 일을 게을리 하지 않는 대표적인 작가다.

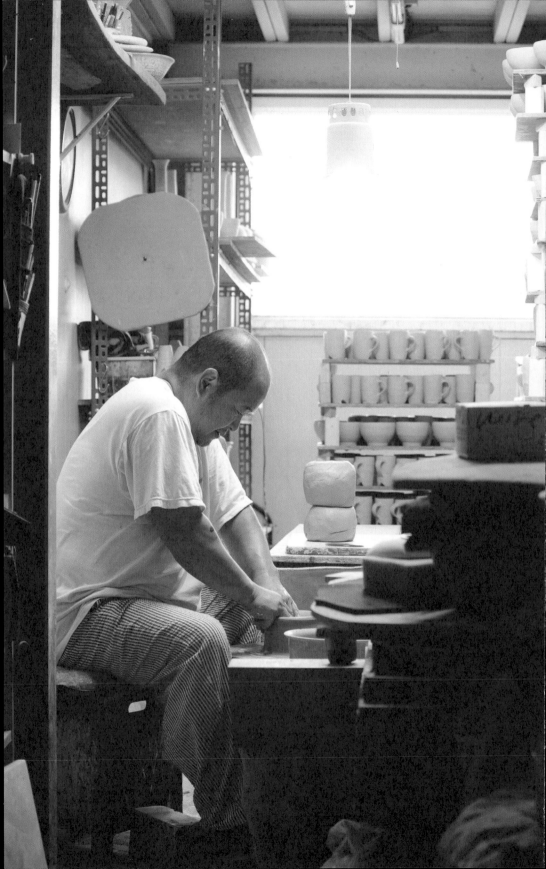

항상 그는 똑같은 형태와 크기의 기물을 반복해 만들고 산재해놓
으면서 홀연히 존재한다. 자신이 만들어낸 기물의 포화 한가운
데 자리 잡고서 끊임없이 흙으로 형태를 만들거나 붓에 화장토를
묻혀 그림을 그리고 물건을 다듬는다. 도방陶房 특유의 습기와 흙
냄새가 뒤섞인 작업실에 앉아 자신의 몸이 물질에 행하고, 물질
이 내준 수많은 변화를 목도한다. 매일 같은 공간 속에서 이른 새
벽부터 늦은 밤까지 동일한 재료와 도구를 가지고 이어지는 일이
단조롭고 권태롭게 느껴질 법도 하지만, 그가 작업하는 모습을
지켜보노라면 표정과 행동 일체에는 흙 작업을 통해 얻는 삶의
만족과 감사, 즐거움과 보람이 고스란히 담겨 있다. 반복과 정체
만이 점철되어 있을 것만 같은 노동 속에서도 그는 자신의 손으
로 끊임없이 변화하는 물질의 양상에서 차이를 찾고 체득하는 기
쁨을 누린다. 그 과정에서 자신의 생각을 수정하며 자신이 빚는
그릇의 형태를, 미감을 그리고 쓸모를 발전시켜간다.

어떤 일을 반복적으로 되풀이해야 할지라도 자신이 그 행위의 과정을 스스로 예측하고 조정하며 남이 보지 못하는 미세한 '다름'을 내 것으로 취할 수 있다면, 도예가에게 일은 노동이 아니라 새로움이자 즐거움이다. 동시에 내가 발전하고 있다는 것을 확인시켜주는 증표이자 원동력이다. 반복을 반복으로, 같음을 같음으로 인지하지 않고 오직 흙이 주는, 즐거움을 자신의 삶과 행동으로 보여주는 그를 마주할 때마다 도예가가 지녀야 할 덕목 중 우선되어야 할 것은 '반복'과 '절대적인 작업량'을 감당하는 인내라는 사실을 절감하게 된다.

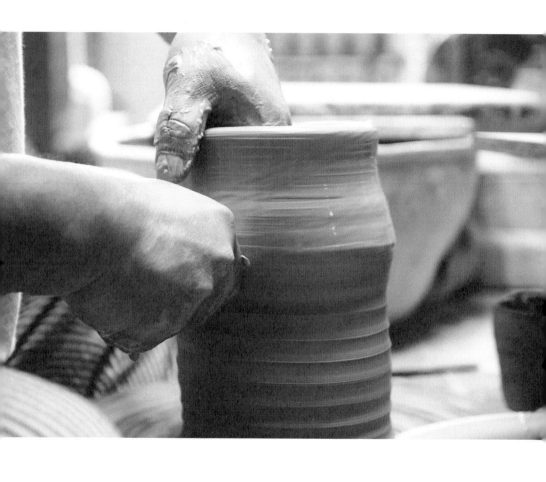

도예가의 덕목은 반복과 작업량을 감당하는 인내다.

도예가의 손기술은 일정한 과정을 반복하는 가운데 습득된다. 손이 물질과 반복적으로 접촉함으로써 도예가는 그릇을 빚기 위해 자신이 사용해야 할 몸의 자세, 그리고 그에 반응하는 물질의 성질을 체득하게 된다. 도예가는 원하는 형태를 얻기 위해 몸에 힘을 주거나 빼는 법, 즉 기술을 체득하기에 앞서 그릇 빚는 데 필요한 자신의 몸이 소통하는 법을 배운다. 그릇 빚는 일로 자신의 몸이 특화되는 과정을 거쳐야 하는 것이다. 몸이 물질과 소통하고 기구의 회전과 물질의 속도에 리듬을 타는 동작이 무의식으로 이루어질 때 비로소 작업이 궤도에 오른다.

그가 물레 위에서 같은 형태를 반복해서 만들어내는 것도 그 이유다. 물레를 돌려 같은 모양, 같은 크기를 가늠자도 없이 오직 눈과 손에 의지해 만들어내는 행동이 놀랍기만 하다. 그렇게 만들어진 형태와 크기를 몸이 기억하는 것이다. 도예가의 손이 만든 물건에는 굽 깎은 자리, 손잡이, 뚜껑 등 어느 것 하나 같은 것이 없다. 각기 지닌 형태와 용도에 특화된 선의 울림과 요동이 있다. 그릇의 각기 지닌 조용하고 미묘한 요동은 사람의 몸에서 나온 것이다. 요동은 물레질하는 동안 자신의 숨을 고르고 참고 다독이면서 신체 리듬을 물레 속도에 맞춰가며 밑에서부터 위로 끌어올린 흙의 족적이자 역사다.

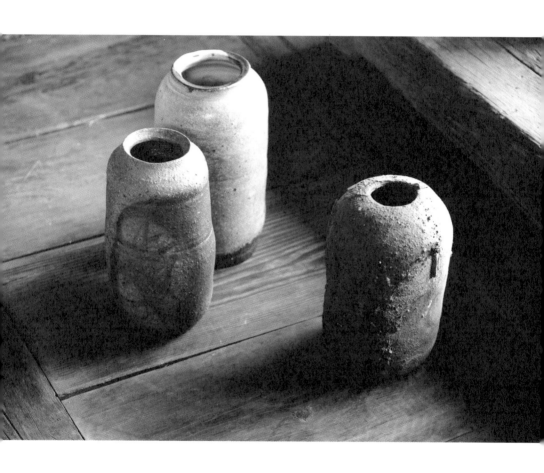

화기花器 _ 2011. 물레성형, 장작가마 소성

그릇마다 지닌 미묘한 차이는 가마 속에 들어가야 완성된다. 그릇은 가마 속 어느 위치에 앉아 얼마만큼 불길을 쬐고 재를 덧입었는가에 따라 각양각색의 색깔과 표정으로 세상 밖에 나온다. 이인진의 작업은 무유도기無釉陶器*를 기반으로 하되 소나무 잿물로 만든 유약이나 볏짚을 더해 색감과 질감을 얻는다. 그 덕분에 장작재와 불의 조화에 의지하는 단순한 무유소성보다 불맛이 물씬한 자연스러움이 더하다. 유약을 덧입지 않고 흙과 불이 직접 만나 닿은 곳에는 재와 흙 안에 숨어 있던 광물이 만나 요변窯變**이 피워 오른다. 볏짚이나 새끼줄, 풀의 줄기 등을 적당히 묶어 독특한 문양을 남기기도 한다. 불이 닿고 재가 내려앉은 흔적마다 어느 것 하나 같은 것이 없다. 불이 지나간 자리마다 물질을 녹이고 태워버린 치열한 흔적이 목격된다. 한가득 가마 안을 채웠던 소나무 잔재들이 소복이 내려앉고 녹아내려 색이 되고 형이 되었다. 자연이 내준 물질만으로 형태를 갖추고 긴 시간 불로 단련된 그릇들은 온몸으로 그것을 만드는 사람이 구하고자 했던 지향점

* 인위적인 유약시유 없이 가마 속에서 기물들이 오랜 시간동안 나무재에 노출되어 자연유自然釉를 입은 도기

** 도자기를 구울 때, 불꽃의 성질이나 잿물의 상태 따위로 가마 속에서 변화가 생겨 구워낸 도자기가 예기치 아니한 색깔과 상태를 나타내거나 모양이 변형되는 일

을 이야기한다. 그래서 '그릇은 만든 이를 닮고, 만든 이는 그가
만든 그릇을 닮아간다'고 했던가? 그의 그릇은 자연스럽고 소박
하고 듬직하다. 그가 만든 항아리, 주전자, 접시, 잔에서 작가가
흙을 만지는 삶에 대한 고마움과 애정, 사람에 대한 깊은 이해와
배려가 물씬 드러난다.

인생 여정 속에서

나는 흙을 만지며 대담해지고 싶다.

그 속에서 편안함을 느끼고 싶다.

흙을 만져야 하는 내 인생의 모든 순간을

긍정적으로 받아들이고 싶다.

하나의 기물을 만들기 위해 소비되는

많은 시간과 준비하는 과정 속에 흘려야 하는 땀을

자연스럽게 받아들이고 싶다.

이 모든 것을 나만이 느낄 수 있는 기쁨이라 여기며

사랑하고 싶다.

그리고 톱니바퀴처럼 되풀이되는 작업 생활 속에

내 꿈을 키우고 싶다.

-작가 작업노트 中-

上 집 _ 2012. 판성형, 장작가마 소성, 가변설치
下 집 _ 2012. 판성형, 장작가마 소성, 가변설치

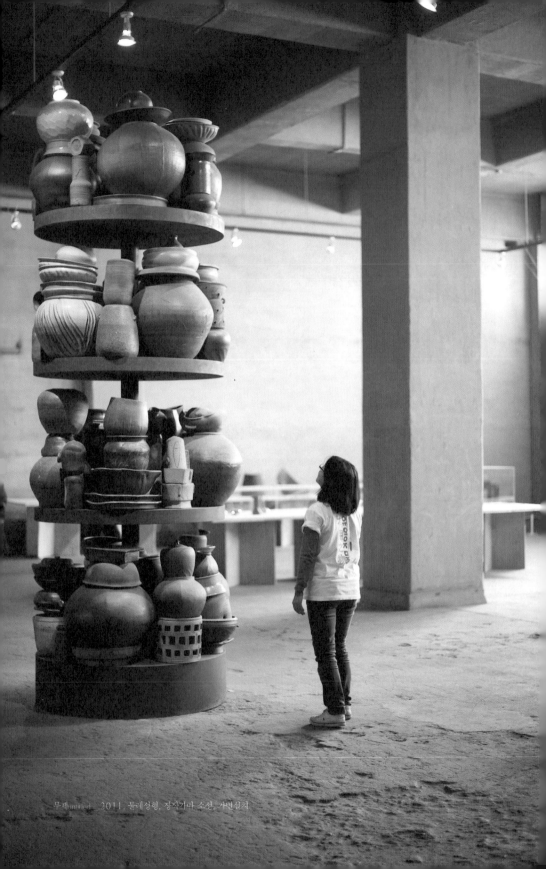

무제(untitled)_2011, 물레성형, 장작가마 소성, 가변설치

물레 차올리는 일은 단순한 흙덩어리 놀음이 아니다. 안과 밖의
공간을 양팔 안에 품고서 손끝으로 흙을 천천히 밀어 올려 가치
있는 그릇을 만들어내려는 작가의 고뇌, 의지가 응축된 몸짓이
다. 그렇게 그의 손에서 빚어진 그릇 어느 것 하나도 형태가 무르
거나 오랜 물레질의 노련함이 느껴지지 않는 것이 없다. 그는 매
일 물레질을 하고 굽을 깎고 다듬는 반복적인 행위 속에서도 자
신의 몸이 물질과 만나 미묘하게 변화시키는 형태를, 선을 지켜
본다. 그는 그 속에서 머무르지 않고 매번 다른 그릇으로의 변형
을 시도하고 그 안에서 새로움과 자연스러움을, 작업하는 즐거움
을 구한다.

무엇이 그토록 견고하고 묵직하며 자연스러운 그릇 미감을 만들
어낼까? 그릇의 묵직한 질감과 깊은 맛, 물레질 속도를 따라 무
던히 손끝이 지나간 자리들이 주는 자연스러움과 아름다움은 부
지런함과 피나는 자기수련이 아니면 얻을 수 없는 것이다. 매일
긴 시간 동안 반복되는 노동을 체화體化하고 그 안에서 얻는 새로
움을 자기 삶의 총체이자 행복으로 받아들인 자만이 만들 수 있
는 검박한 그릇이다.

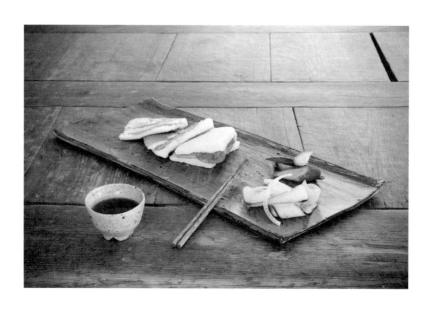

이인진의
밥상

저는 요리를 즐깁니다. 요리를 직접 하면 자연스럽게 그것에 어울릴 그릇도 떠올리게 되지요. 요리 재료는 멀리 갈 필요도 없이 작업장 문만 열면 얻을 수 있어요. 철따라 앞마당 텃밭에 상추, 고추, 오이, 토마토 등을 직접 심고 가꾸면서 자연의 고마움을 느끼고, 땀 흘려 수확하는 즐거움을 체득합니다. 그릇 만드는 일도 비슷해서 자연에 순응하다 보면 지루한 노동은 자연스럽게 즐거움이 됩니다.

오늘은 앞마당에서 거둔 결실과 우리 기정떡을 재료삼아 샌드위치를 만들었어요. 오이와 상추를 썰어 준비하고 발사믹 식초 드레싱을 더해 샐러드도 곁들였습니다. 강남 여느 카페에서 파는 브런치가 부럽지 않아요. 아무래도 도자작업의 특성상 자리를 오래 비우지 않고, 짧은 시간에 손쉽게 만들 수 있으면서, 영양가 있는 음식을 주로 요리하게 됩니다.

허진규

|

인고와

사명으로

빚는

삶의 그릇

허진규
1965년생. '울산광역시 무형문화재 제4호'로 지정되었다. 3회 개인전 및 20여회 단체전을 열었다. 대한민국 공예예술대전 특별상, 울산광역시 관광기념품 경진대회 대상, 울산시 관광기념품 공모전 대상 등을 수상했다. 옛날 옹기장들의 방식을 따르면서도 현대적인 생활방식과 쓰임새에 맞는 전통과 현대가 조화된 우리 시대의 새로운 옹기를 만들기 위해 노력하고 있다.

2006년, 옹기장 허진규와 처음 만났다. 옹기에 대한 책을 쓰던 중 주변의 추천으로 그를 찾아 전통 옹기 제작 과정을 촬영했다. 그 일이 벌써 수년 전이니 세월이 참 빠르다. 그러나 그 세월 동안 우리가 직접 얼굴을 맞대고 만난 것은 몇 번 되지 않는다. 2008년 즈음, 내가 있던 미술관 행사에 워크샵 작가로 그가 초청되어 잠시 반가운 인사를 나누었을 뿐, 주로 우리의 인연은 수화기로 이어졌다. 무심한 나와 달리 그는 서울에 올라올 때마다 잊지 않고 전화로 안부를 물었다. 그럼에도 불구하고 나는 항상 그와 밥 한 끼 같이하지 못한 채 내일의 만남을 기약해야 했다.

몇 년 동안 계속 시간을 내어 작업장에 내려오라는 그의 청이 미안해질 즈음, 부산 출장을 틈타 그가 있는 울주로 향했다. 서울에

서 출발하여 5시간여 고속도로를 달려 청량IC를 돌아 나와 20여
분 국도를 더 달리면 외고산 옹기마을에 닿는다. 외고산 옹기마
을은 1950년대 후반 재료 수급이 좋고 소비시장이 가까워 옹기
촌이 조성된 곳이다. 처음 찾았을 때는 옹기공방이 몇 집뿐이더
니 십여 년 전부터는 매년 옹기축제도 열리고 우리나라에서 유통
되는 독의 절반을 생산할 만큼 국내에서 가장 큰 옹기촌으로 성
장했다. 그 발전의 중심에 자신의 이득과 편의를 마다하고 앞장
서서 옹기의 조형성과 우수성을 알려온 옹기장 허진규가 있다.

그의 작업장은 마을 입구 첫 집이다. 그의 작업장 안으로 들어가
기 위해서는 자갈 깔린 너른 마당을 가로질러야 한다. 마당에는
한눈에도 오래되고 잘생긴 독들이 묵직하게 들어차 있다. 옹기장
이던 아버지와 함께 전국을 다니며 옹기 빚는 데 참고할 요량으
로 하나둘씩 모은 것들이다. 몇 년 전 태풍으로 좋은 것들은 다
깨져나갔다더니 그래도 이젠 전문 박물관에서도 찾아보기 힘든
귀한 옹기 몇몇이 잘생긴 자태를 뽐내고 있었다.
나는 이곳에 들를 때마다 입구부터 마당 그리고 도방까지 이어지
는 길 양측에 쌓인 독들의 모습이 의장대 모습처럼 듬직하니 좋
다. 탑처럼 쌓인 모습이 조형물 같기도 하고, 오래된 독마다 지닌
독특한 생김새와 흔적, 이야기를 살피는 일이 꽤 재미가 있다. 오

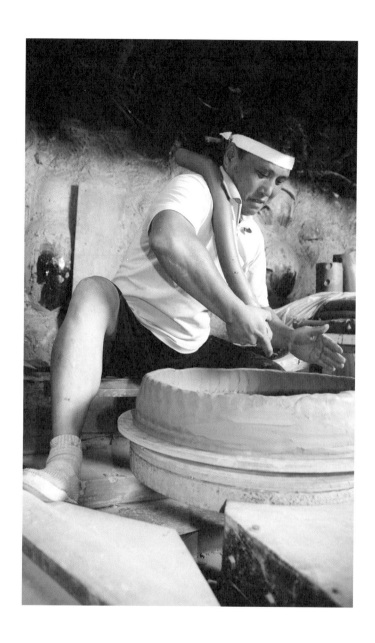

흙가래 한 줄을 어깨에 메면 옹기 빚는 일이 본격적으로 시작된다.

래된 독의 몸을 일일이 손으로 쓰다듬고 들여다보면 그 물건만이 주는 편안함과 자연스러움이 있다. 뉘 집에서는 술독으로도 쓰이고, 뉘 집에서는 간장독으로 쓰였으며, 아무개 집에서는 오줌과 황토를 섞어 퇴비거름 저장용으로 사용되었을 물건들이다.

그 모습을 보고 있자니 세월이 지나 태생부터 부여받은 쓸모를 다하고 이제 따뜻한 볕 아래에서 편안한 휴식을 취하는 노인의 모습 같다. 그러나 옹기장이 이들을 모았다면, 단지 취미를 위해서 모은 것은 아닐 터다. 좋은 것을 보고 아는 자만이 좋은 것을 만들 줄 안다. 독의 길을 지나지 않고서는 안팎으로 드나들 수 없다. 옹기장은 이 길을 지나다니는 동안 이 독들을 보고 만지며 끊임없이 옛것이 지닌 형태와 질감, 장식을 눈에 익히고 취하기 위해 노력했을 것이다. 그 과정에서 옛 도공들의 생각을 떠올리고 왜 그런 형태와 장식을 가지고 있는지 고민할 것이다. 그것을 가능하게 할 기술과 지혜를 터득하려는 노력이 있었음을 시유施釉, 유약 처기를 기다리는 독들이 말해준다. 그야말로 옹기장에게는 옛 독 하나하나가 스승인 셈이다.

그가 아버지로부터 물려받은 것은 옛 옹기뿐이 아니다. 도예가들의 작업장을 방문하다보면, 도자전통의 계승과 발전이라는 화두를 받들고 선대를 이어 도공의 길을 걷는 이가 제법 많다. 이 일의 특성상 대부분 말로 표현되기보다 선대의 몸짓에 담긴 암묵적 실마리와 판단을 가늠하면서 이루어진다. 때문에 속도와 문명에 젖은 젊은 사람들은 미래가 불투명하고 기술습득에 오랜 시간이 소요되는 지난한 도제수련을 견디기가 쉽지 않다. 결국 아버지의 기술과 노하우를 곁에서 오래 지켜보고 이해하는 도공의 자제들이 이어받는 경우가 많다. 옹기장 허진규도 그런 이 중 하나다.

어렸을 적 흙장난하고 뛰어놀던 부친의 작업장이 어느새 생계를 일구는 장이 되는 것, 그 공간에서 선대로부터 내려온 기술과 지식을 배우고 그들이 다가가고자 했던 목표를 나의 것으로 삼는 의무와 의지의 무게는 결코 만만치 않다. 결국 그 일은 선대의 시간에 내 삶의 시간을 잇대어 연장하는 가운데 의미를 찾는 것이다. 그런 삶을 기꺼이 받아들이고 사는 장인들 덕분에 아비에서 아들로 내려온 삶과 가치, 미적 본능, 재료와 기술을 다루는 능숙함은 시간을 넘어 더욱더 성장하고 있는 것이리라.

그는 옹기를 배우게 된 동기를 들려주었다.

"어렸을 때부터 흙 만지는 게 좋았어요. 초등학교를 졸업하자마자 중학교 진학을 마다하고 일찌감치 옹기장의 길로 들어섰지요. 어른들 말씀하시길 옹기일은 3년은 지나야 흙 좀 만질 줄 알고 10년은 배워야 쓸 만한 그릇을 빚게 된다고 하셨는데, 그 말마따나 옹기 배움의 길이 쉽지 않았어요. 일이 고되니 젊은 데도 몸이 안 아픈 데가 없었어요. 몸이 아프니까 자꾸 잡생각도 많아지고 나이가 드니 점점 이 일로 어찌 밥 먹고 살까 고민도 생기더라고요. 지금이야 이렇지, 옛날에는 옹기장들 형편이 말이 아니었거든요. 결국 스무 살 때, 옹기 안 하겠다고 어른들 몰래 밤도망을 갔어요."

그는 공방을 뛰쳐나가 옹기를 만들었던 자신의 이력을 숨기고 타지의 공장에 취직하여 6개월 남짓을 보냈다. 하지만 타고난 끼와 손재주는 어쩔 수 없었던지 휴식 시간마다 공장 뒤쪽으로 몰래 나가 이것저것을 만들었단다. 그러고 있는 자신의 모습을 곰곰이 짚어보니 하늘로부터 받은 업과 재주는 거스를 수 없는가 싶어 그날로 사장에게 찾아가 자신의 이력을 털어놓고 일을 그만두었다고 한다. 잠깐의 방황 이후 옹기공방에 돌아와서는 재료 준비하고 소나무로 도구 깎는 일부터 다시 시작하여 옛 옹기의 형태

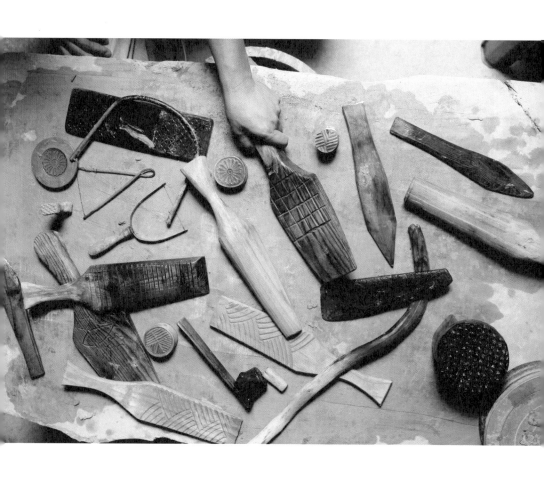

흙 도구는 옹기장의 또 다른 몸이다.

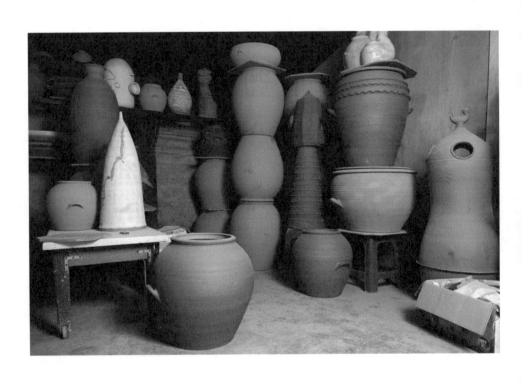

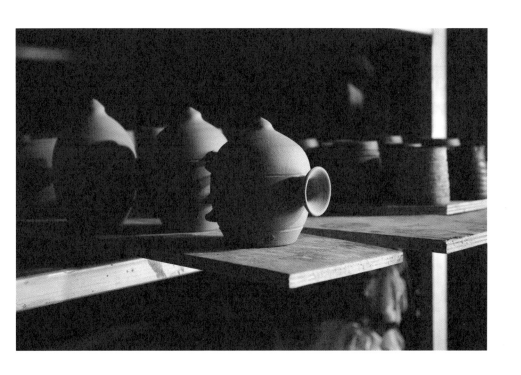

작업실 안쪽 불을 기다리며 몸을 말리는 기물들

와 기술을 제대로 익혔다. 그런 그를 보고 분청과 백자일 배우던 주변 형들이 그의 장래를 염려해 옹기를 그만두고 자기磁器로 전향하라고 권유했다. 그러나 그는 '제대로 옹기 빚으면 인정해주는 날도 오겠지. 제대로 옹기 빚고 난 다음에 나만의 새것을 만드는 일을 해도 될 것'이라는 마음으로 자신을 채근했다고 한다.

어느덧 그 마음으로 옹기공방에서 보낸 세월이 이십여 년이다. 기계가 모든 것을 다 해주는 시대에 그는 가장 아날로그적인 방법으로 번거로운 과정을 하나하나 지켜가며 재료를 준비하고 옹기를 빚는다. 그래야만 제대로 된 옹기가 탄생한다는 것이 그의 지론이다. 현실과 타협하면 몸도 덜 고단하고 경제적 이득도 늘어날 것이지만, 그는 욕망이나 기교에 기대지 않고 한결같이 우리 삶에서 필요한 물건을 만들기 위해 불철주야 물레를 돌리고 가마를 땐다. 그를 보고 있노라면, 옹기장으로서 자신에게 주어진 소임과 사명을 다하려는 마음가짐이 얼마나 중한 것인지 알게 된다.

전통방법을 고수하여 옹기그릇을 빚는 일은 고되다. 기물이 큰 만큼 온 몸을 이용해 흙을 던지고 밀고 당기고 끌어올려야 하는 일이 계속 반복된다. 어찌 보면 예술행위라기보다 노동에 가깝다. 물레질 전 기포 하나 없이 지름 10센티너비의 흙가래 줄기를

여럿 만드는 일이나 물레판 위에 흙을 올려 소나무방망이를 내리쳐서 바닥을 만드는 일, 발을 힘차게 돌려 목물레에 동력을 가하는 일, 가래를 어깨에 메고 고역을 돌리는 일*, 그리고 두 손에 젖은 수레와 도개**를 마주 들고 옹기그릇의 기벽을 서서히 올리는 수레질 등 옹기 빚는 일은 도공이 재료 준비와 불 때기 모든 과정을 자신의 몸으로 온전히 이해하고 순응하는 신성한 노동이다. 또한, 우리 삶의 필요를 염두에 두고 그에 합당한 디자인을 고민하는 고도의 창작행위다.

십 수 년 동안 지속해온 옹기 일은 결국 도예가의 몸도 변화시킨다. 옹기작업으로 단련된 그의 얼굴은 유난히 검붉다. 핏줄은 굵고, 근육이 도드라진 팔은 바위처럼 단단하다. 옹기장의 다리와 발은 사이클 선수처럼 굵고 날쌔다. 별다른 동력이 없는 목물레의 속도를 조절하기 위해서는 손보다는 발이 제격이다. 이를 증명하듯 그의 오른쪽 신발 바닥이 미묘하게 안쪽으로 닳아 있다. 그 발로 물레를 돌리고 방향을 바꾼다. 옹기장의 발은 물레에 원

* 흙바닥과 흙가래가 둘러진 이음새를 접착시키는 과정

** 옹기를 만들 때 태림질(흙가래를 쌓아 서로 붙일 때 손가락을 이용해 아래로 늘려 붙이는 행위)을 한 후 흙가래가 잘 접착되도록 표면을 고르게 하는 도구다. 기물 밖에서 두드리는 것은 수레이고 안에서 받쳐주는 것은 도개다.

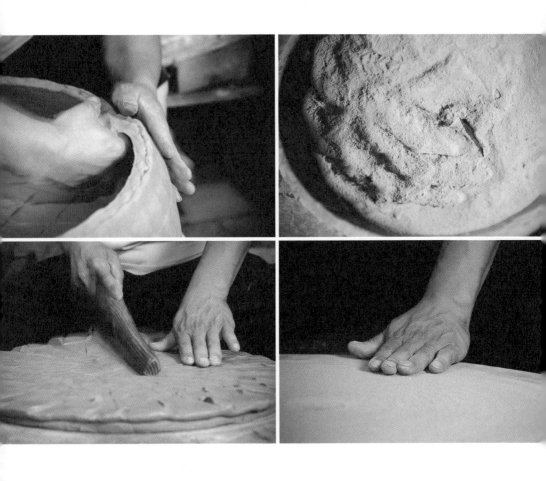

옹기장은 온 몸으로 재료를 준비하고 옹기를 빚는다.

심력을 가속화시켜 재료를 부드럽게 만든다. 발로 물레의 속도를 미세하게 조절하고 그 원심력에 저항하거나 순응하여 흙은 그릇이 된다. 그러나 기벽의 두께를 가늠할 때는 손과 발보다는 청각이 더 정확하다. 안쪽으로는 도개를 받치고 바깥쪽으로는 수레를 쳐서 기벽을 구축하는 성형 과정에서 도구가 흙과 부딪칠 때마다 찰지고 경쾌한 소리가 난다. 균일하게 잘 차올린 옹기가 공명하는 소리는 청명한 북소리 같다. 도공은 이 소리를 들으며 자신이 힘을 가할 위치를 조절하고 흙의 상태를 가늠하며 리듬을 탄다. 그가 자신의 몸으로 흙가래를 밀고 하나하나 눌러가며 빚은 그릇이어서일까. 그의 옹기는 만든 이의 모습을 닮았다. 겉보기엔 무뚝뚝해 보여도 가식 없는 호탕한 웃음, 까무잡잡하게 그을린 묵직한 체구, 조금 억세고 투박하면서도 곰삭은 경상도 사투리를 구사하는 옹기장의 모습이다. 언제나 그가 내게 보여주는 소박함과 깊은 정도 이 옹기그릇의 품성을 닮은 듯하다.

上左 봄나들이 _ 2013, 물레성형, 잿물, 통가마 소성 950~1110℃

上右 수레질단지 _ 2013, 물레성형, 수레질, 잿물, 통가마 소성 950~1110℃

下右 옹기 속으로 _ 2013, 물레성형, 잿물, 통가마 소성 950~1110℃

옹기는 자기처럼 귀하거나 고급스러운 그릇은 아니다. 자기만큼
단단하거나 화려하지는 않지만 옹기만큼 우리 음식문화에서 중
요한 그릇도 없다. 수천 년을 우리 삶 가운데서 빈부귀천의 구별
없이 사용되어온 그릇이다. 그것이야말로 우리 전통을 우리의 삶
속으로 영속시키는 가장 중요한 공예정신의 실현이다. 흙으로 만
든 조형물을 바라보며 갖는 미적효용도 중요하지만 실용을 위한
그릇이라면 삶 속에서 실제로 사용될 때 가장 의미 있는 물건이
되지 않겠는가.

오늘날 우리 삶이 필요로 하는 새로운 옹기그릇에 대해 나이가
들수록 더 깊이 고민하게 된다는 그의 말이 떠오른다. 아파트 위
주로 발달된 주거환경 덕에 예전처럼 장독대를 들일 수도 없고,
플라스틱, 유리, 금속용기의 편리성 때문에 옹기그릇의 사용을
주장하기도 쉽지 않은 현실이다. 이 시대를 사는 옹기장이 해결
해야 할 진중한 고민이다. 그러나 옹기는 밖의 공기와 내부의 공
기를 자신의 몸으로 순환시키는 유일한 그릇이자 상생相生의 그릇
이다. 옹기는 오랫동안 경험을 통한 선조의 지혜가 담겨 있을 뿐
아니라 물질문명에 시달린 우리에게 고향의 장맛과 같은 향수와
정서를 일깨워주는 그릇이다.

분명 수천 년을 이어 내려온 기능과 정서의 효용이 있는 한 옹기는 사라지지 않을 것이다. 옛 그릇이 아닌 새 그릇으로 우리 식문화 가운데 영속할 것이다. 그 일은 평생 가업 잇는 일, 즉 선조의 기술을 단순히 반복하는 것에 만족하지 않고 내가 만들고 싶은 물건과 내가 만들어야 할 물건 사이에서 끊임없이 고민하고 노력해온 자의 신성한 노동으로 실천되고 있다.

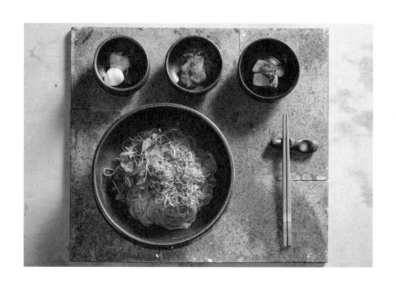

허진규의

밥상

울주의 여름은 무척 덥고 습해요. 한여름에는 작업장 안이 후끈 달아오릅니다. 입맛이 있을 턱이 없지요. 그래서 작업장 식구들과 함께 자주 매콤한 비빔국수를 해먹습니다. 복잡한 재료나 요리 과정이랄 것도 없어요. 지친 입맛을 달랠 수 있으니 즐겨 먹습니다.

저희 집에서 만드는 음식은 항상 제가 만든 옹기에 담아요. 옹기의 색감이나 질감은 소박하기 때문에 우리 음식 어떤 것하고도 잘 어울립니다. 제가 만드는 것의 모태는 보시다시피 모두 항아리예요. 옛 항아리의 형태뿐 아니라 옹기 문양들, 옹기 고유의 질감과 색감을 살려 작품을 만들지요.

김 상 만

|

소박함으로

그리는

소소한

일상

김상만
1967년생. 국민대학교 공예미술학과 및 동대학원과, 호주 시드니대학교 도예과를 졸업했다. 〈정재효·김상만 분청2인전〉〈한국도자특별
전〉〈뉴욕통인전〉 등 다수 전시에 참여했다. 이천 '담담' 도예공방에서 차도구와 생활자기 등을 주로 만든다. 전통분청 기법을 적절히 사
용하여 현대적인 감각을 지니면서도 따뜻한 정서가 베어 나오는 그릇을 만들며 살고 있다.

오랫동안 그의 그릇을 마음에 두고 여러 번의 전시를 같이 했지만, 김상만의 작업실 '담담'의 방문은 처음이었다. 비슷하게 생긴 여러 건물동 한편에 그의 작업실이 자리 잡고 있어 한참을 찾지 못하고 배회했다. 결국 그가 직접 문 밖으로 마중을 나왔다.

별 연락도 취하지 않다가 몇 년 만에 갑자기 만남을 청한 것이 미안하기만한 나와, 평소 술 한 잔 들이켜기 전에는 말이 없고 유독 쑥스러움을 많이 타는 그이다 보니 중간 중간 말이 끊어지고 이어지기를 반복했다. 침묵이 오래간다 싶으면 내가 질문을 하고 그가 짧게 몇 마디 답하고 나면 다시 정적으로 빠져들기 일쑤였다. 멋쩍은 정적이 반복될 때마다 나는 그와 눈을 마주치는 대신 그의 옷매무세와 손, 그가 만든 그릇, 작업실 곳곳을 눈으로 훑으

며 애써 어색함을 숨겼다.

김상만은 국민대에서 우리 그릇을, 호주 시드니대에서 도자조형을 배웠다. 이후 서울에 잠시 머물다 십여 년 전 경기도 이천에 정착해서 전통분청의 맛과 기법, 그리고 조형성을 현대적 감각과 조화시키는 작업을 줄곧 해오고 있다.

그가 내온 커피로 목을 적시고 시간이 흘러 차츰 서로 말 내놓는 것이 조금 편해졌을까. 조곤조곤 꺼내놓는 그의 말을 듣고 있자니, 그가 전통도자의 재료와 기법으로 그릇을 빚어 표현하고자 했던 것은 일상의 소소한 것에서 새롭게 발견하는 아름다움이었다는 것을 알 수 있었다. 사소하고 연약한 것들에 대해 관심을 두다보니 자연히 청자, 백자보다는 소박한 미감을 지닌 분청 작업에 매진하게 된 듯 싶다.

그는 물레를 이용하거나 손으로 주물러 그릇의 형태를 만든다. 그릇의 형태를 잘 만드는 것도 중요하지만 그는 물레질과 도구, 손으로 생성된 흔적에 특히 천착하는 편이다. 그가 만든 그릇은 전통 그릇의 형태와 색을 갖추기보다 재료와 손이 만들어낸 흔적이 선명하다. 그릇 만드는 과정에서도 흔적을 남기고 활용하려는 의도가 여실하다. 그가 빚고자 하는 그릇을 미루어 짐작할 수 있다.

세상 밖으로 내보낼 자신의 그릇을 살피는 김상만

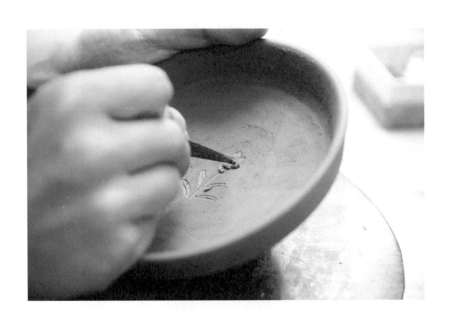

날선 금속으로 꽃잎과 줄기, 잎을 차례로 새긴다.

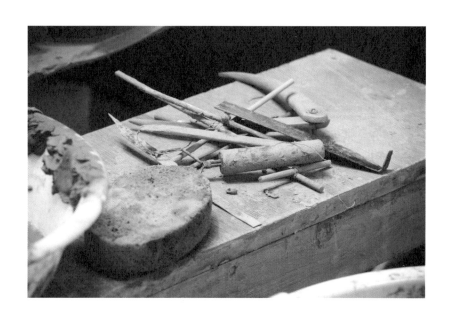

작업대 위의 흙 묻은 도구들

작업실 선반에 놓인 담壁 시리즈 화병과 초화草花가 큼지막하게 상
감된 합과 주전자들이 눈에 들어왔다. 물레질 과정에서 흙과 손
이 만들어낸 회전선이 그대로 문양이 되고 거친 질감이 되었다.
흙을 긁거나 파낸 것과는 전혀 다른 독특한 손맛이 느껴진다. 뽀
얀 분청물을 머금은 붓으로 툭툭 찍어 만든 특유의 질감은 마치
옛 시골 흙담의 그것처럼 거칠면서도 소박한 맛이 느껴졌다.

김상만의 분청그릇이 지닌 정서는 박지剝地기법*, 상감象嵌기법**,
덤벙기법*** 등 다양한 분청기법이 어울리는 가운데 완성된다. 특
히, 그는 탄탄한 그릇 표면에 화장토化粧土**** 머금은 붓을 툭툭 찍
어 그리는 방법을 즐겨한다. 그래서 김상만의 그릇에는 손목 스
냅을 이용해, 붓을 대고 떼는 수백 번의 행위의 흔적이 짙다. 뭉
뚝한 물질이 도공의 반복적 행위에 의해 정돈되며 흔적의 층위를

* 백토분장 혹은 백토물에 담갔다 꺼낸 후 원하는 무늬를 그리고 무늬를 제외한 배경의
백토를 긁어내는 장식 기법

** 반 건조된 그릇 표면에 무늬를 음각한 후, 그 안을 백토白土나 흑토黑土로 메우고 긁어
내는 기법

*** 그릇을 통째로 백토물에 담가 흐르는 자국을 장식 삼는 기법

**** 일반적으로 분청사기에 씌우는 백색의 화장토를 가리키나, 백색 이외에 흑색·청
색 등의 여러 색상을 내는 화장토를 일컫기도 한다.

기벽에 핀 모란과 노란 민들레

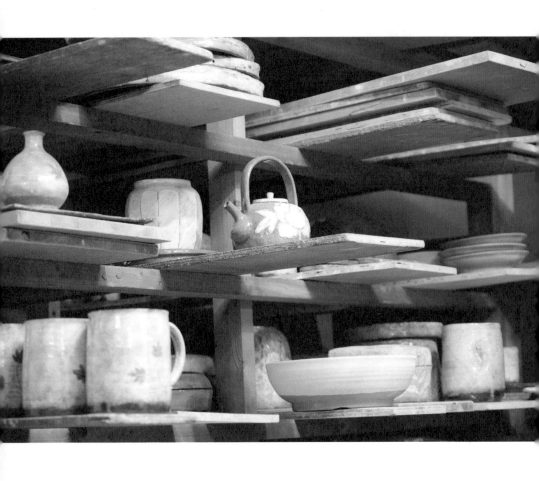

일일이 손으로 매만진 것들, 절대 같을 수 없다.

만드는 것이다. 도예가의 행위의 흔적과 시간이 그대로 드러나는 지점이다. 화장토가 과하게 묻은 자리와 덜 묻은 자리는 흙의 속살이 묘하게 교차되며 불규칙적인 간격을 만든다. 그 '다름'이 변화를 만들어낸다. 반복적 행위가 시간과 결합하여 만든 것이다. 일종의 음률이다. 그 음률은 격렬하지 않지만 차분하다.

그는 그 위에 직접 초화를 상감하기도 하지만 돈을 선을 남기기도 한다. 분장粉粧 흙물을 쫀쫀하게 개어 접시 위에 돌리면 붓자국이 꾸득꾸득하게 마른다. 마른 그 주변 자리를 손이나 도구로 살며시 눌러 정리하여 곱고 얇은 선을 만든다. 이 선은 땅과 벽의 경계일까 아니면 그저 추상적인 선일까. 기하학적 시각에서는 단지 선에 불과하겠지만, 이것을 만드는 자가 선을 지평선 삼아 초화 한 송이를 그려 넣자 그 선은 땅과 벽의 끝이자 시작이 된다. 그 순간 그릇 위의 그림은 단순한 장식이 아니라 우리네 삶의 풍경이 된다.

그의 그릇에 손을 뻗어 가만히 거친 질감을 쓸어본다. 어머니가 누룩을 띄우며 손끝으로 다듬고 매만지던 옛 정서다. 시골집 흙담을 닮은 듯도 하다. 마른 잡풀을 황토와 섞어 올린 거친 흙벽 아래, 이름 모를 초화 하나, 풀 한 포기 소담스레 피었다. 야단스

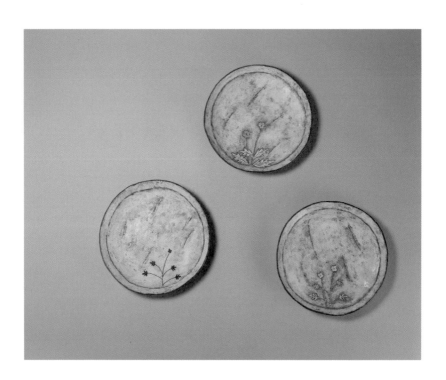

분청상감초문分青象嵌草紋 접시 _ 2013, 물레성형, 분청토, 분청유, 환원소성 1280℃

럽지 않은 모습이라 더 예쁘다. 길가에 보잘것없는 풀 한 포기가
황량함을 밀어낸다. 그것이 주는 생명력이 고맙고 애잔하기만 하
다. 존재만으로도 위로다.

소박한 미물들이 큰 항아리나 거대한 도벽이 아닌 우리 삶의 물
건들-주전자, 물컵, 다구, 접시, 화병, 합 등 작은 기물 위에서 생
명을 피웠다. 원래 우리 삶에 쓰이던 일상 그릇들의 장식이 그렇
다. 자연의 형태와 색을 닮아 자연스럽고 편안한 정서가 담긴 것
이 우리 그릇의 특징이다. 분청이 특히 그렇다. 흙에서 옥(玉)의 세
계를 추구하는 청자나, 백(白)의 투명함을 얻으려는 백자와 달리,
분청의 성품은 뭐니 뭐니 해도 자연스러움과 자유스러움이다. 그
래서 사람들은 규범적이지 않고 파격적이며 거칠지만 방종하지
않는 형태와 문양을 분청의 제일가는 매력으로 꼽는다. 그러나
분청이 지닌 매력이 이것뿐일까!
분청이 지닌 또 다른 매력은 특정한 계층의 취향이 드러나지 않
는, 흙 그대로의 구수하고 소탈한 매무새에 있다. 본디 분청은 질
그릇을 쓰던 사람들이 그들의 동시대적 정서를 담은 도자 그릇을
사용할 수 있게 된 사회적 환경의 변화 가운데 태생한 그릇이다.
그래서 임진왜란 이후 순백자나 청화백자로의 급격한 변동 이전
에 가장 조선적이면서 한국의 보편성을 담은 그릇이다. 분청장식

이 소박하고 거침없는 미감이 돋보이는 이유다.

점차 분청 제작이 번창할수록 장식은 도안을 벗어나 회화에 가까워진다. 제약과 규제에서 자유로워진 도공은 어느 날 도안화된 도장을 찍는 대신 화장토 두른 그릇 위에 손끝을 세워 주변에서 흔히 보는 초화를 빠른 솜씨로 쓱쓱 그었을 것이다. 이 옛 도공들이 그렸던 초화는 분명 르네상스 화가들이 추구했던 '눈에 보이는 대로, 사실대로'의 초화와는 다르다. 내 눈에 보이는 대로의 자연을 보되, 내 마음이 느끼는 대로 자연물이 지닌 특성을 재현해내는 것이 동양 그림의 화법이다. 그래서 분청그릇에는 구체적인 자연의 형상을 그려내기보다 도공이 자연을 느끼고 감지하는 호흡, 리듬, 행위에서 자연의 형상이 표현된다.

김상만의 그릇 역시 기본적으로 자유스러움이라는 분청 그릇의 본질을 따르고 있다. 그러나 그는 도공의 숨결이 리듬을 타고 움직이며 호방함을 드러내기보단 태토*와 손이 만나 드러나는 재료의 변화에 주목한다. 자연 그대로의 아름다움을 추구함으로써 분청이 담아야 할 가치에 다가가는 것이다. 그래서 김상만의 그릇

* 도자기를 만드는 흙

제 할 일을 마친 붓들

은 분청의 소박한 질감과 편안한 정서를 구하는 그릇이다.

그가 예술보다는 인간의 따뜻함을 먼저 구했기에, 청자나 백자가 아닌 분청을 선택했다고 이해하게 된다. 그러나 그 선택도 자신의 성품과 취향에 맞아야 할 일이다. 나서는 것, 번잡한 것, 화려한 것을 싫어하는 성품이 그의 공간과 옷매무새, 말투에서 드러난다.

십여 년 가까이에서 지켜보니, 그의 그릇은 자연의 형상을 빌려 소박한 정서를 담아내고 인간의 이야기를 탐구하고 있다는 점에서 한결같다. 그의 그릇은 우리 옛 그릇이 그러하듯 우리네 삶의 편안함에 주의를 기울이고, 흙으로 빚는 예술을 지향하기보다 우리 생활에서 자신의 그릇을 사용할 이들의 필요와 정서를 우선한다. 때론 그릇 빚는 일이 개성을 갈구한다는 점에서 예술행위인가 싶기도 하지만, 자세히 들여다보면 결국 자연 속에서 나의 존재, 나아가 사람들과의 관계를 성찰하는 삶의 방식이라는 생각을 지울 수 없다. 결국 그에게 그릇 빚는 일은 자신을 둘러싼 세계와 교류하며 자신의 그릇을 사용하는 이들과 화목하는 일이자 자신 안에 내재된 근원적인 미적욕구를 따라감으로써 즐거움을 발견해가는 일이다. 그런 일상은 도예가의 그릇에 그대로 담긴다. 거짓으로 꾸며낼 수 없다.

화병, 접시, 주전자, 잔마다 그려진 각기 다른 그림들을 찬찬히 들여다본다. 같은 것인가 싶어 하나하나 눈길을 두니 정형화되어 있지 않는 형태와 아름다움이 발견된다. 습관적으로 양식화한 것이 아니라 미묘하게 손끝으로 문지르고 지나간 자국들이다. 그곳엔 그가 바라보았을 어제와 다른 오늘이 담겨 있다. 그 때문에 나는 그가 그릇마다 조금씩 다르게 담벼락 앞에 곱게 피워낸 꽃 한 송이와 풀 한 포기를 그저 예쁜 그릇을 위한 장식으로 치부하고 넘길 수가 없다.

오늘 그가 흙을 마주했을 감정의 소요, 몸의 변화가 만든 흔적이 그릇 위에서 선이 되고 형태가 되어 소박한 풍경이 되었다. 내 눈과 손을 더듬어 그 궤적을 조용히 따라가본다. 거칠고 순박한 흙담 밑에 손수 피워낸 여린 초화 한 송이가 손끝에서 말을 건넨다. 정신없이 쫓기며 사느라 망가져버리고 지칠 대로 지쳐버린 심신을 다독인다. 그렇게 한동안 잊고 지냈던 소박한 유년의 풍경에 기대어 하루를 지낼 따뜻한 위안을 구해본다.

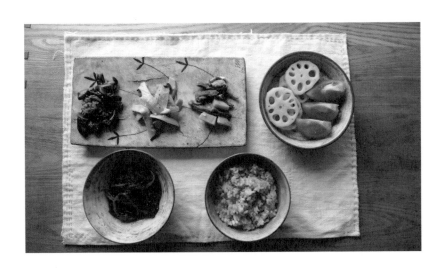

김상만의
밥상

한 해 두 해 더해가면서 일상이 더욱 소중해져요. 밥을 먹는 일도
때우기보다는 하루에서 가장 중요한 일로 여기려고 노력하지요.
상 차리는 일도 귀찮기보다는 즐거운 일로 여기려고 합니다.
오늘은 지인들이 농사 지은 채소 몇 가지로 상차림 했습니다. 하루
를 즐겁게 지켜줄 고마운 양식입니다.

이수종

—

무위자연 無爲自然

하는

자의

그릇

이수종
1948년생. 홍익대학교 공예과 및 동대학원을 졸업했다. 30여 차례 개인전과 〈클레이아크 기획전－프리즘전〉〈세계현대도자전〉 등 100여 회 단체전에 참가했다. 북경 중국미술관, 영국 빅토리아 알버트 미술관, 대만 시립미술관 등에 그의 작품이 소장되어 있다. 현재 한국전통문화학교 전통미술공예학과 초빙교수로 활동 중이다. 화성에 위치한 작업실 '중송당'에서 분청과 백자 작업에 매진하고 있으며 회화작업도 병행하고 있다.

이수종의 작업실은 화성 전곡항에서 멀지 않다. 그는 90년대 후반, 오직 작업에 매진하기 위해 서울을 떠나 이곳에 정착했다. 자신의 거처를 '중송당中松堂'이라 이름 짓고 손수 글씨를 써 건물 외벽에 걸어두었다. 그 도판이 이 집 주인의 직업을 가늠케 해준다. 그 위에 내걸린 도깨비 얼굴이 인상 깊다. 집 주인의 눈빛마냥 부리부리하다. 이 역시 이수종의 족적일 터다.

이수종은 90년대 한국 현대도예의 조형열풍을 이끌던 중심인물이다. 그뿐 아니라 90년대 후반부터 천착해온 분청작업으로도 한국 도자전통의 맥과 정신을 새롭게 계승하는 대표작가로 평가받았다. 서구전위예술과 일본전위도예의 영향을 받아 80년대와 90년대 행한 설치작업과 퍼포먼스, 그리고 90년대 후반 한국 도

자전통의 맥을 새롭게 찾는 분청작업들. 표면적으로 전혀 다른 예술세계를 횡단해온 작가의 역량과 고민을 어찌 다 가늠할 수 있을까? 그러나 이 작업들에는 그가 철저히 흙과 불의 성질을 이해하고 순응하는 과정 중에서 생산한 물질적 사유라는 점에서 동일한 맥이 흐른다. 흙, 물, 불 ― 재료의 본성을 탐구하고 다루는 과정에서 자신의 사고와 행위에 주목함으로써 자연과 인간의 관계, 즉 거대하고 위대한 자연에 종속될 수밖에 없는 자신의 존재를 인정하는 이 모든 과정이 바로 십 수 년간 이수종이 해온 작업이다.

분청은 청자나 백자와 달리 그릇을 빚을 때부터 소성할 때까지 과정상 도예가의 손과 정신이 개입할 여지가 많다. 문양, 형태, 색이 완벽한 균형을 이룸으로써 구현되는 청자의 공예미나, 선명한 형태와 하얀 여백을 화폭 삼아 그려지는 백자의 회화성과 달리, 분청은 미완인 듯 어눌한 표현 속에 정교함을 넘어서는 추상적인 완결미가 있다. 청자에는 고려사회가 지향했던 불교문화와 군벌 귀족사회의 정체성을 그릇에 담고자 했던 지배층의 요구와 시대미감이 반영됐다. 때문에 사회가 이념으로 삼은 이상과 정신이 먼저 감각된다. 조선이 시작되면서 본격적으로 꽃을 피운 백자 역시 치밀하고 정교한 문인화로 사대부들이 신념으로 삼았던 유교적 이상향을 고스란히 담고 있다.

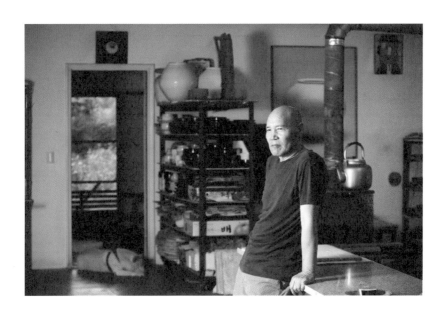

이수종의 눈이 공간을 베어낼 것처럼 예리하다.

그러나 청자와 백자로 넘어가는 과도기에 등장한 분청은 사회가 그릇에게 요구하는 이상 대신 도예가 개개인이 지닌 미적 감각과 해석, 재기를 담고 있다. 그래서 분청에는 규정되지 않은 편안함이 느껴진다. 하지만 분청의 자유분방함은 덜 정제된 거친 태토로 그릇을 빚고 부족한 재료와 도구를 보완하는 과정에서 생기는 수많은 변수를 감각과 재기로 극복하며 만들어낸 도공의 즉흥성과 숙련도에서 비롯된다. 분청 표면 위에 두른 하얀 화장토물 역시 화폭을 마련하기 위함이라기보다 기능적인 면에서 거친 태토를 보완하기 위한 목적이었다. 자유분방한 표현을 기술이 부족한 자의 미숙함이나 즉흥적인 임기응변 혹은 우연의 효과로 해석할 수도 있겠지만, 이 쉬워 보이는 일에 인위를 덜고 재현하기란 무척 어렵다. 옛 분청의 아이 그림 같은 순진함, 그린 듯 만 듯한 자국은 오직 반복된 수련을 통해 원숙한 기술과 감각을 몸에 익힌 자들이 할 수 있는 표현이다.

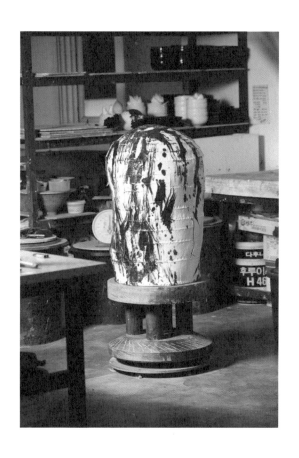

철화분청항아리 _ 2013, 분청토, 백화장토, 철화, 재유, 환원소성 1250℃

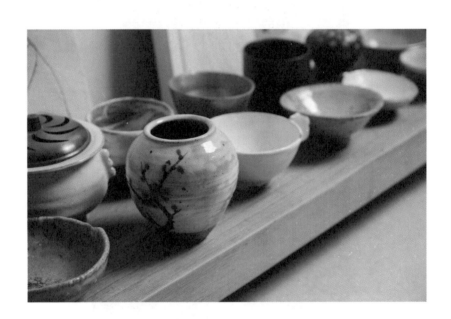

작업실 곳곳에 놓인 찻사발과 문방사우, 도판들

분청의 본질은 도예가의 치밀함이나 능숙한 기교, 완벽함이 아니다. 그래서 분청을 화두로 삼은 도예가는 형상과 추상, 자유와 절제를 취하거나 거기에 속하지 않는 절대 지점을 찾는 감각이 필요하다. 그 감각을 얻기 위해서는 매일 같을 수 없는 자신의 몸을 극도의 집중으로 수련시켜 원숙한 기술을 갖추는 것이 전제된다. 그 과정에서 도예가가 다루는 자연의 재료는 사람의 의지 영역 밖에 있기 때문에 도예가가 재료의 본성을 이해하고 유연하게 다루는 기술을 익히는 데 많은 시간과 노동 그리고 인내가 요구된다. 도예가가 자신을 억누르고 다스리고자 마음먹을지라도 애초 그것이 불가능하다는 것을 깨닫는 데는 오랜 시간이 소요되지 않는다. 그 때문에 결국 도예가는 자연이 내주는 만큼에 자신의 노동을 더하여 거대한 자연의 섭리를 자연스럽게 그릇 빚는 과정 속에서 학습하고 수긍하게 된다.

그래서 그릇 빚는 자의 노동을 농부의 것과 비견하는지도 모르
겠다. 주어진 땅의 토질과 그에 적합한 작물을 선택하고, 계절에
맞춰 씨를 뿌리고 날씨에 따라 적절한 물을 공급하거나 물을 빼
며 식물의 생장에 따라 가지를 치고 비료를 준비한다. 때에 이르
러 곡식이 여물기를 기다려 취하는 농부의 노동은 자연의 순리에
따른다. 도예가의 노동 역시 자연의 품에서 흙을 취하고 흙이 지
닌 습도와 점력에 맞춰 적당한 그릇의 크기와 용도, 그릇을 만들
방법과 도구를 정하고 철저히 흙과 불의 성질과 변화에 따라 나
의 몸과 시간을 맞춰 과정을 행해야만 결실을 맺을 수 있다.

오랫동안 이수종의 작품은 도자기 표면 위에 흙물과 철물을 휘
뿌리고 날카로운 못이나 대나무 끝으로 흔적 남기는 분청 회화작
업이 주를 이루었다. 그의 손이 흙을 부드럽게 다독이고 때로는
거칠게 다루면서 생성된 모든 자국과 형상이 자연스럽게 하나의
이미지가 되었다. 머리로부터 시작된 작가의 의식은 팔을 타고
흘러 신체의 말단인 손가락에 도달하여 드디어 물질과 만난다.
물질은 도예가의 손끝에서 논리적인 형태로 치환된다. 그는 매일
흙 대신 종이나 캔버스를, 안료가 아닌 오일스틱, 물감을 손에 들
고 꾸준히 이미지를 그려낸다. 장르와 재료를 넘나드는 이 초월
적인 행위는 초현실주의 작가들이 무의식에 기대어 반자동적, 반

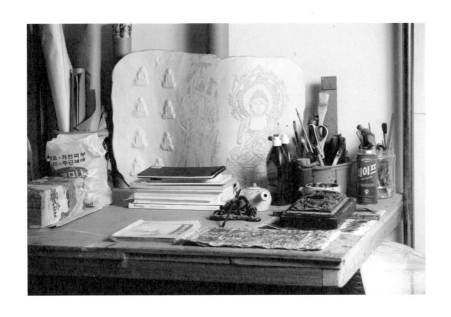

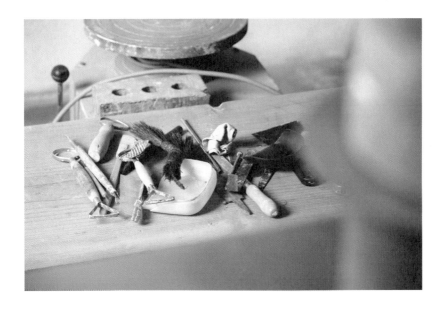

↑ 주인의 가지런한 성품이 짐작되는 책상 위 풍경

↓ 주인의 손길을 기다리는 도구들

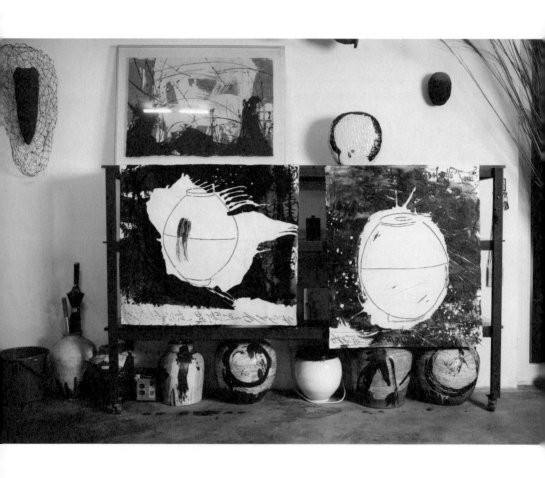

무제untitled _ 2013, 종이 위에 혼합재료, 106×92cm

복적 행위로 이미지를 만들어내던 작업을 떠올리게 한다. 잭슨 폴록은 "나는 그림을 그릴 때, 내가 무엇을 하는지 의식하지 않는다"고 말했다.

무의식 속에서 작동하는 신체행위에 기대어 이미지를 만들어내는 이러한 행위는 오히려 도예가들에게 더 익숙한 것이다. 도예가의 행위는 근본적으로 반복적인 작업으로 이루어진다. 그릇 만드는 일은 기본적으로 도예가가 지닌 물질에 대한 이해와 반복적인 행위를 통해 원숙한 미감으로 귀결된다. 그러나 이수종이 지닌 숙련도과 감각은 단순한 반복행위를 통해서만 몸에 베인 것이 아니다. 그의 작업은 전통의 재료와 기법, 그리고 형상에 기대고 있다. 하지만 그가 전통에 대하여 끊임없이 사유하고 전통기법이 몸에 익도록 매진해온 이유는 아이러니하게도 '오직 반복적인 것'에서 벗어나기 위함이다. 어찌 보면 그가 재료를 달리하여 그림 그리기를 다양하게 시도하는 이유는 마치 피아니스트가 좋은 연주를 위해 매일 스케일 연습을 하면서 자신의 몸을 준비하는 것과 같다.

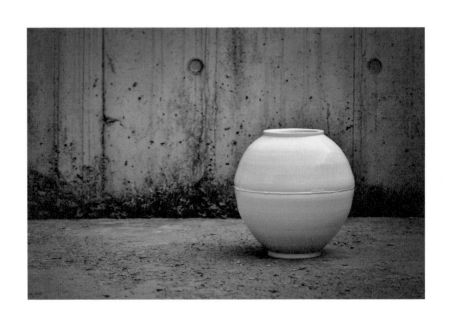

달항아리 _ 2013, 백토, 물레성형, 가스가마 소성 1250℃, 31×31×32cm

그는 재료와 대항해 싸우기보다는 그것이 지닌 본래의 아름다움이 나타날 수 있도록 하는 일을 본분으로 한다. 따라서 자신이 원하는 모양을 얻고자 흙을 괴롭히지 않는다. 그 재료의 본성이 자신의 손길에 의해 묻히지 않도록 끊임없이 경계를 늦추지 않는다. 그렇기에 이수종에게 물질은 단순히 표현의 대상이나 질료資料가 아니다.

재료의 물성에 매일 자신의 몸을 단련시켜 만들어낸 이수종의 작품들은 우리 옛 분청이 그랬던 것처럼 자유분방하고 힘이 넘치면서도 소박하고 담백하다. 진중하되 무겁지 않고 가볍되 경박하지 않은 여유가 드러난다. 흙으로 기물을 성형하는 것, 표면에 그림을 그리는 것, 기물을 불에 넣어 굽는 모든 과정을 바라보고 의미를 구하는 이러한 작업은 자연의 순리에 따라 새로운 조형의 가능성을 구하는 일종의 예술행위에 더 가깝다.

그에게 그릇 빚는 일은 단지 실용적인 물건을 만들기 위함이 아니다. 그의 그릇은 그릇이 본디 지닌 기능성을 간과하지는 않으나 결코 실용에 종속되는 물건이 아니다. 이수종은 재료가 그릇의 형태로 이행하는 일련의 과정 속에서 재료가 변하고 자신의 몸과 정신이 반응하는 순간순간을 주목한다. 하나의 그릇을 빚기 위해서 자신의 몸이 지닌 질서를 흙이 지닌 물성에 끊임없이 일치하고 내재시켜야 한다. 단 한순간도 자신의 몸이 흙을 거스르

지 않아야 한다. 자신이 느끼는 절대 지점에서 손을 정확히 멈출 수 있도록 끊임없이 생각과 행동을 단련시켜야 하는 것이다. 여기에 좋은 그릇 한 점, 좋은 그림 한 점 얻어야겠다는 욕심이 들어설 자리는 없다.

흙과 물의 물성을 이해하고 우리 도자전통을 새로이 해석하려는 그의 의지는 최근 백자 달항아리 연작에서 잘 드러난다. 그의 달항아리는 두 개의 발鉢*을 물레로 차올리고, 그것이 적당히 마를 때를 기다렸다가 맞물릴 자리에 흙물을 묻혀 접합한 후 비로소 완전한 형태를 갖추는 달항아리 특유의 제형과정이 그대로 드러난다. 옛 백자의 검박한 맛을 지향하되 완벽한 원형을 유지하려 애쓰거나 맞물린 자리를 감추려 하지 않는다.

의도적으로 항아리를 가로지르는 횡단선과, 유백색의 완벽한 구체에서 벗어난 자유로운 기형들에서, 전형典型에 함몰된 도자전통의 묵은 해석과 편견을 깬 이수종 특유의 위트가 감지된다. 이런 작업들은 우리 시대가 옛 그릇의 기법을 통해 얻길 기대하는 합

* 지름이 20cm이상으로 밑이 좁고 위로 갈수록 넓어지는 그릇. 상부에 비해 밑이 좁아 내부가 둥글게 움푹 파인 형태

일된 지점을 지시하고 우리에게 광대한 카타르시스를 제공해준다. 일생 동안 대자연의 순리와 위대함에 순응하며 무위자연無爲自然을 꿈꾸는 자의 그릇을 본다. 매순간 그릇의 질을 구현하는 외로운 지점에서 마주했을 고민들, 흙 만지고 불 때는 일, 그리고 전통미감을 현대의 것으로 발전시키는 일에 대한 깊은 고뇌는 명료한 언어로 우리 앞에 이미지로 떠오른다.

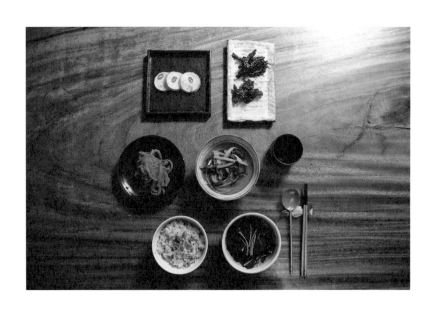

이수종의

밥상

잡곡밥, 시금치된장국, 나물반찬, 멸치볶음, 호박전, 매실장아찌.
이거면 족합니다. 육식을 싫어해서 채소와 절임류가 대부분이에
요. 가짓수는 단출하지만 영양 면에서 전혀 부족함이 없습니다.
요즘은 안사람이 식사를 챙겨주지만 혼자 끼니를 챙길 때도 별반
다르지 않아요. 제가 만든 그릇은 애초부터 우리 음식의 종류와
담음새를 고민하고 옛 그릇 제조방식을 지켜 만든 거라 어느 한
식에나 잘 어울리지요.

윤광조

흙, 바람골

그리고

심연과
마주하다

윤광조
1946년생. 도자에 취미가 있던 형의 권유로 도자기와 인연을 맺었다. 홍익대학교 공예과를 졸업하였으며, 1976년 신세계미술관에서 첫 개인전을 시작하여 2003년 영국 런던 베쑹갤러리에서 초대전을, 동양작가 최초로 필라델피아미술관에서 초대전을 여는 등 30여 차례 개인전을 열었다. 2004년 국립현대미술관 '올해의 작가', 2008년 제4회 〈경암학술상〉 예술분야 수상자로 선정되었다. 〈제7회 동아공예대전 대상〉 〈제4회 공간도예대전 우수상〉 등을 비롯한 다수 공모전에서 수상하였다. 경주 안강 바람골에 손수 작업실 '급월당汲月堂'을 짓고 오로지 작업에 매진하는 삶을 살고 있다.

윤광조는 경주 안강 바람골에 산다. 가을날, 도덕산과 자옥산 아
래 자리 잡은 오랜 서원의 풍채와, 노랗게 물든 은행나무의 어울
림이 깨끗하고 아름다운 곳이다. 나는 가을의 서정 대신 한여름
진한 솔향, 댓잎 부딪히는 소리, 시원한 계곡바람에 휩싸여 그의
거처를 찾았다. 산허리에 자리 잡은 저수지 위를 올라 물가 숲길
을 한참 걸으면 그 길 끝에 '마음으로 달을 길어 올리는 자'의 거
처, '급월당汲月堂'이 모습을 드러낸다.

윤광조는 흙 만지는 일 외에 헛된 욕망에 흔들리지 않겠노라는
다짐을 신앙처럼 품고 평생을 전업작가로 살고 있다. 젊은 시절,
종로 중고서점을 들락거리다 우연히 일본 책에서 '미시마三島'라

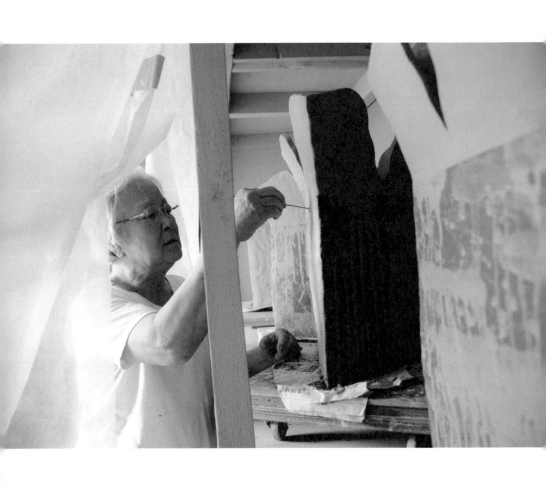

윤광조는 하루 종일 무심으로 흙을 만지고 글자 한 획 한 획을 그어 내린다.

부르던 분청을 마음에 품었다. 군복무 중에는 육군박물관에 배치되어 유물관리관으로 일하며 우리 문화와 도자기에 대해 눈을 떴다. 1970년 국립중앙박물관 보조연구원으로 일하면서부터는 직접 분청 유물들과 파편을 만지며 우리 분청의 아름다움을 익혔다. 옛 분청을 보며 생긴 궁금증은 당시 박물관 미술과장이었던 혜곡 최순우 선생을 찾아가 지식을 구했다. 이후 복학해서는 자연스럽게 분청이 평생의 화두가 되었다.

1973년 홍익대학교 공예과를 졸업하고 작가의 길에 뛰어들 당시는 일본 관광객을 중심으로 도자 판매 붐이 일었던 때다. 그 분위기를 타고 그가 옛 도자기를 그대로 재현하는 일에 매진했다면 제법 큰돈을 벌수도 있었다. 또한 교육정책의 변화와 함께 교육열이 고조되면서 대학에 도예관련 학과가 많이 개설되던 때니, 한국문화공보부 추천으로 유학도 갔다 오고 수상경력도 화려했던 그가 학교에 남아 후학을 가르치고자 했다면 편히 작품생활도 지속하며 쉬이 그 길을 걸을 수도 있었다. 그러나 그는 작업에 집중하며 그것으로만 운용하는 삶을 살기 위해 경기도 광주 지월면 산 속에 안착했다. 그곳은 인적이 드물고 풍광이 좋아 자연에서 마음의 평안을 얻고 작업하고자 했던 그에게 적합한 곳이었다. 그러나 십여 년이 지나자 서울에서 가까운 입지 탓에 주변 환경이 빠르게 개발되면서 옛 도요지의 조용하고 투박했던 풍광도 제

모습을 잃어갔다. 전국을 누비며 내면의 치열함을 다독여주고 영감을 줄 풍광을 오랫동안 찾아다녔으나 마땅한 곳이 없었다. 그러다 우연히 경주 안강에 들렀다. 대나무 숲 울창하고 감나무 지천인 지금의 거처를 보고 내려온 지도 벌써 이십여 년이 흘렀다.

그의 안내로 어두운 가마실을 지나 안쪽으로 들어가니 꽤 널찍한 공간이 펼쳐졌다. 입구에 서 있는 나를 향해 자신이 매일 앉는다는 의자를 가리키며 바깥 풍경 보기를 권했다. 그 자리에서 크고 넓은 창 너머를 내다보았다. 순간 시야에 들어오는 빛이 하얗게 부서졌다. 실내가 화사함으로 가득했다. 창으로 선연한 풍경이 함께 쏟아져 들어왔다. 회색빛 공간에 오로지 네모진 넓은 창으로 쏟아져 들어오는 찬란한 녹빛과 밝음은 이 공간에 들어온 누구에게나 안식이자 구원일 것 같다. 도시와 다른 평온한 풍경을 응시하고 있으니 어느덧 도시에서 한껏 경직되어 있던 내 몸과 마음이 천천히 이완되고 고요해졌다. 그도 이 자리에 앉아 매일 이 풍경을 목도하겠지. 가내구원家內救援하는 마음으로….
공간은 의식을 움직인다. 자신과 만나고 흙 앞에 홀연히 서기 위해서는 고요함이 확보되어야 한다. 그 속에서 정신은 비로소 침잠하고 명징해진다. 그는 안식과 고요가 충만한 이 공간에서 황토빛 피부를 뽀얀 흙물로 분장한 분청을 만든다. 분청은 청자나

넓은 작업실 창으로 쏟아져 들어오는 밝은 풍경

백자와 달리 특별한 흙으로 빚어야 하는 것도 아니고 산화불酸化燒
成*이나 환원불還元燒成** 등 특정한 소성 방법이 요구되는 것도 아
니다. 일정한 형태나 정형화된 문양이 있는 것도 아니다. 그래서
옛 사람들이 만든 분청 그릇은 다양하고 미묘한 표현으로 가득하
다. 우리 미술계에는 분청에서만 발견되는 자연스러움과 자유스
러움을 이 시대 미술이 전통으로부터 취해야 할 단초로 주목하는
이들이 많다.

그는 하얀 흙물을 바른 흙 표면에 반야심경을 한 자 한 자 예리한
칼로 새긴다. 때론 바람골 풍경을 거친 귀얄***과 대나무칼, 그리
고 그의 손끝으로 빠르게 그린다. 그림의 바탕을 이루는 형태 또
한 초기에는 원형의 형태가 주를 이루더니, 1980년대 이후부터는
과감히 물레에서 나온 형태를 자르고 변형하여 타원, 육면체 등
으로 다양하게 전개되었다. 최근 그의 분청 그릇은 여기에서 좀더
발전하여 본격적인 추상의 세계, 카오스로 진입하고 있다.

* 도자기 소성 중 가마 속 산소의 공급을 증가시켜 소지素地나 유약釉藥 내에 포함된 광
물을 산화시켜 색을 내는 소성방법

** 소성 중 산소공급을 증가시키는 산화소성과 달리 산소의 공급을 억제하여 소지나 유
약에서 산소를 빼앗아 색의 변화를 얻는 소성방법

*** 풀이나 옻을 칠할 때에 쓰는 솔

긴 세월 도예가의 몸에 맞춰 깎이고 닳은 도구

그가 작업하는 동안 주변에 널린 다양한 도구들에 눈길이 간다. 하나같이 긴 세월 동안 도예가의 몸과 행위에 맞춰 깎이고 닳아져 있다. 작은 도구들마저 사람의 몸과 재료에 맞춰서 순응하는 법을 아는가 보다. 작업과정을 지켜보고 있노라니, 그는 절대 흙이나 도구와 싸우는 법이 없다. 그는 물질이 변화하는 과정에 순응함으로써 최선의 형태에 다가간다. 그러기 위해서는 자신의 의식을 최고조로 끌어올리고 그 상태를 유지하는 것이 무척 중요하다. 그는 이를 위해 얼마나 많은 시간 동안 흙과 사투하고 자신의 내면과 투쟁하며 지금에 이르게 되었을까?

그는 젊은 시절 한때 흙 작업하는 데 있어야 할 무아無我의 마음을 얻지 못해 흙 만지는 것도 포기하고 출가할 결심을 품기도 했다. 집 안에서 구원을 얻지 못해 집 밖에 나가 구원을 갈구했던 시절이었다.

"30대 때 아무도 알아주지 않던 시절에 화가 장욱진 선생과 협업도 하고 유명화랑에 초대도 되면서 꽤 이름이 알려졌지요. 그런데 만족감보다는 허탈감이 강하게 느껴졌어요. 그때는 주로 물레를 이용해 형태를 만들었는데, 옛 작업에서 한 발자국도 나아갈 수 없더라고요. 이러다 영영 작업을 못하게 될까봐 두려웠어요.

내 삶의 의미와 가치에 대해 끊임없이 번뇌하고 공허함을 주체할 길이 없어서 그 길로 송광사에 들어가 두 달 동안 참선에 들어갔지요.

처음에는 '자아와 집착을 내려놓으라'라는 뜻의 '방하착放下着'이라는 화두를 받았으나 나중에는 '관觀'*으로 화두가 바뀌었어요. 십여 일 간 매일 삼천 배를 올려 총 사만 배 가까이 절을 올렸지요. 스님들이나 지인들도 염려했을 만큼 무모한 일이었어요. 그래도 그 덕에 겸손하고 조용한, 그야말로 비워진 마음을 갖추고 흙 앞에 다시 설 수 있었어요."

* 지혜로써 경계를 비추어 봄

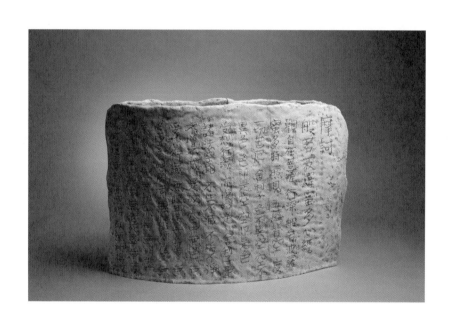

심경Heart Sutra ＿2001, 판성형, 화장토 혼합물, 음각, h.48cm

바람골Windyvalley _ 2007. 판성형, 귀얄, 음각, h.40cm

새 술을 빚기 위해서는 반드시 새 부대를 마련해야 하듯 그는 자신이 그간 생각하고 행했던 모든 익숙한 것을 마음과 몸에서 떨구고 완전한 무심의 상태로 정립시키고 나서야 새 작업을 시작할 수 있었다. 그는 우선 즐겨 사용하던 물레를 치웠다. 기술의 능숙함이 예술가의 생명이라 할 자유로움과 도전의식을 덮을까 염려해서였다. 물레 대신 석고틀을 이용하거나 판성형*, 코일링** 등 새로운 방법으로 형태를 만들고 분장을 하고 그림을 그렸다. 그림을 그릴 때도 특정한 어떤 형상이나 무늬에서 벗어나려고 끊임없이 노력했다. 그렇게 4년여를 매진한 후 비로소 물레질에서는 얻을 수 없는 자유스러운, 그러면서도 현대적인 미감을 지닌 형태와 그림을 얻었다.

도예가의 행동은 자연의 순리와 맥을 같이 한다. 기능은 일정한 과정을 거쳐 숙달하게 되고 이 숙달 과정은 집중을 통해 완성된다. 하지만 이 기능이 얼마나 능숙해지든 간에 결국 그릇 만드는 일의 밑바탕은 언제나 자연스러움이다. 그러고 보면 흙을 주무르는 모든 행위는 자연에 순응하는 법을 체득해가는 과정이다. 재

* 일정한 두께의 점토판을 만들어 여러 형태의 기물을 만드는 것
** 손으로 점토를 둥글고 길게 말아서, 포개고 합쳐 기물을 만드는 것

료를 공격적이고 적대적으로 다뤄서 득될 게 없다는 것을 인지하고, 더 나아가 궁도弓道의 '놓음의 도'를 탐구하는 행위다. 활 쏘는 자에게 시위를 놓는 순간 긴장의 끈을 놓기를 요구하는 것은 물리적인 공격의사가 완전히 제거된, 그야말로 흔들림 없는 마음의 정적을 강조하는 것이다. 그 마음이어야 표적을 정확하게 타격할 수 있다.

윤광조가 꾸득하다 못해 딱딱하게 말라버린 흙 표면에 칼끝을 곧추 세우고 한 번 새기면 지울 수 없는 한 자 한 자를 새기는 마음도 이와 다를 바 없을 것이다. 자획을 그어 내리는 과정에서 손과 손목에 주어야 할 힘을 적절히 조절하는 것은 분명 기술의 영역이다. 그러나 획 끝에서 힘을 주었다 놓는 순간 자기 몸을 끊임없이 통제하고 조절하기를 반복하면, 어느 순간 흙 만지는 자의 의식에는 글씨를 쓰고 있다는, 혹은 잘 써야겠다는 의사가 완전히 실종된다. 그 순간, 그가 서 있을 극도의 정적, 그것이 결국 불가佛家에서 말하는 무아가 아닐까.

무아는 극도로 치닫는 집중 속에 자신의 몸에 대한 의식이 사라지고 목적에 몰입하는 것이다. 그가 붙잡고 긁어내고 누르고 쓸어내는 흙과 접촉하는 모든 행위가 최극단의 감각으로 향하는 것이다. 헝가리의 철학자 마이클 폴라니Michael Polanyi가 지칭한 '초점의식focal awareness'*이 극도화된 상태도 이와 별반 다르지 않다.

도자의 과정은 매우 예민하여 결코 자신의 행위를 망각해서는 그 끝에 도달할 수 없다. 흙을 빚고 불을 때 그릇을 얻기까지 일련의 모든 과정을 충실히 수행하려는 굳은 의지와 극도의 집중이 절실히 요구된다. 물질과 도예가의 몸, 그리고 정신이 만나는 과정은 차라리 깨달음의 경지를 구하는 것에 가깝다. 그래서 자신을 다스려 무한의 고요에 이르고 그곳에서 어떤 행위를 해도 거리낌이 없는 자유를 획득한 상태를 유지함으로써 좋은 분청을 얻으려는 윤광조의 오랜 방법은 감히 자기 수행의 길이라 할 만하다.

그것은 분명 자신의 욕망을 인정하고 그것을 내려놓고 자신의 몸이 행하는 것과 정신이 행하는 것을 합일시키는 데서 출발한다. 바로 동정일여動靜一如의 세계다. 동動과 정靜의 조화. 움직이는 가운데에서도 어떻게 하면 고요함을 유지할 수 있을까? 내 몸이 품고

* 하나의 대상에 깊이 몰입함으로써 그것으로 향하는 길을 여는 것

146

있는 욕정의 동요는 고요함 가운데서만 침잠시킬 수 있다. 그제
야 온전한 나와 마주하는 행복감을 누릴 수 있다. 이렇듯 동은 정
으로 다스려져야 한다.

평생을 자연 속에 자신을 위치시키고 자신의 몸에서 세상의 물욕
을 멀리한 채 오직 자신의 내면과 끊임없이 마주하고자 노력했던
이유를 이제야 조금씩 이해하게 된다. 한 자 한 자 정성스레 새겨
내려간 반야심경의 글귀들을, 거친 귀얄을 빠르게 돌려 무심히
그려낸 바람골 풍광들을 다시 떠올려본다. 세상의 영화를 뒤로하
고 오직 그릇 만드는 일에 평생을 바쳐온 이가 남긴 치열한 흔적
들을 말이다.

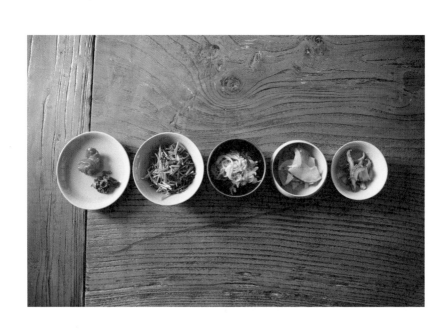

윤광조의

밥상

나는 작업하는 동안 맑은 정신을 유지하기 위해 소박한 식사와 조용한 환경을 중요하게 생각합니다. 제철 식재료를 활용하고 식재료 본연의 맛을 살린 건강한 밥상을 지향하지요. 계절의 기운을 제대로 타고난 재료들은 자연의 이치에 따라 진한 풍미와 건강한 기운을 품고 있어요. 매일 자연에 순응하는 섭생의 원리를 따르다 보면 우리 몸도 그 이치에 순응하고 평온한 상태를 유지한다고 생각합니다.

우리 집 밥상은 외상外床입니다. 일본식 상차림이라 오해하는 사람도 있는데 잘못 알려진 것입니다. 본디 우리네 상차림은 부친과 장성한 아들 간에, 그리고 남녀 간에 겸상을 하지 않았을 만큼 일인일상一人一床을 기본으로 했지요. 옛 상차림의 방식과 그 속에 담겨 있는 지혜를 실제 삶으로 실천하는 것은 저에게 매우 중요해요. 우리 그릇이 갖춰야 할 것, 그리고 우리 문화의 올바른 방향을 깊이 고민하는 일은 도예가의 본분이기 때문입니다.

이은범

—

푸른색으로

꿈꾸는

법고창신

法古創新

이은범

1969년생. 홍익대학교 도예과를 졸업하고 1992년 옹기 제작을 수련했다. 5회의 개인전을 가졌으며, 2009년 〈이천세계도자센터 도자 · 디자인 색을 품다전〉, 2010년 IAC 총회 초청 〈한국현대도자특별전:교차에서 소통으로전〉 등에 참여하였다. 경기 광주관요박물관, 주영한국문화원 등에 작품이 소장되어 있다. 고려청자의 유색, 장식, 형태를 우리 시대의 미감과 정서에 맞게 새로이 변형하는 작업에 매진하고 있다.

푸른빛과 은은한 광택을 머금은 오래된 그릇, 청자. 청자를 이야기할 때 제일 먼저 떠올리는 것이 비색翡色이다. 송나라 태평 노인이 그의 책《수중금袖中錦》에서 "고려 비색이 천하제일"이라 칭송하고, 송나라 사신으로 고려에 온 서긍徐兢, 1091~1153이 《선화봉사고려도경宣和奉使高麗圖經》에서 "도기의 푸른빛을 고려인은 비색이라고 말한다"라고 소개하면서 비색은 고려청자의 푸른 빛깔이 머금은 가치와 아름다움을 한 마디로 압축한 고유어로 남게 되었다. 해방기 이후부터 지금까지 우리 청자가 지닌 고귀함과 신비로움을 다시 재현하고자 노력해온 도예가가 다수 있어왔다. 그러나 그 수가 백자나 분청 작업을 하는 이들에 비해 턱없이 적다. 청자의 색, 섬세한 표현 등을 제대로 이해하고 현대화하려는 노력이

아쉬운 이때, 음성에서 작업하는 이은범의 청자 그릇들은 반가운 단비 같다.

이은범은 충북 음성이 고향이다. 초등학교 6학년 때 상경한 이후, 학업과 군 입대, 도제생활로 20여 년을 타지에서 살았다. 군 제대 후 2년간 조형작업과 전통자기 공부에 매진해오다 대학원에 진학했으나 중간에 청자 작업에 뜻을 품고 고향에 내려왔다. 2년에 걸쳐 손수 자신의 작업장을 짓고 청자 그릇 만드는 일에만 매진하고 있다.

"학교 다닐 때는 흙으로 조형물 만드는 데 관심을 두었어요. 큰 조형물 제작에 도움이 될까 싶어, 군대 가기 몇 달 전, 안성에 있는 옹기도방에 들어가 타렴질*을 배웠지요. 큰 걸 빨리 만들기엔 옹기기법이 제일이니까요. 학교 졸업 후에는 거처도 마련하고 우리 그릇 만드는 일도 배울 겸 장흥 부곡도방에 들어갔습니다. 거기 계신 선생님들에게 분청, 청자, 백자 등 전통자기 제작방법을 기본부터 익혔지요.

* 큰 그릇을 만들 때, 돌림판 위에서 밑바닥 위에 둘러놓은 흙가래를 늘리면서 그릇 벽을 세워 올리는 일

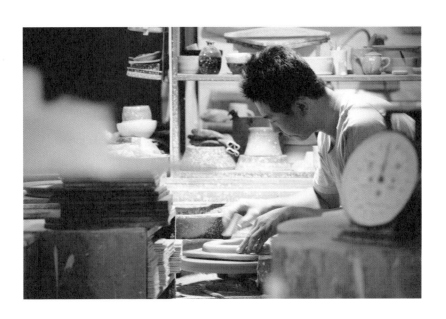

하루 종일 물레를 돌리고 유약을 바르고 불을 때는 이은범

그런데 공방에 같이 있던 선배들이 다 분청, 백자만 하려고 하고 아무도 청자에 관심을 두지 않더라고요. 막상 청자를 배우기 시작하니 그 이유를 알겠더라고요. 사실 청자가 유난히 힘들지요. 여행을 겸해 강진을 중심으로 해서 청자 도요지 여럿을 답사했어요. 직접 도요지를 돌며 산과 논밭에 파묻힌 파편을 손으로 만져보니 책에서 본 청자의 다채로운 색감과 고급스러운 풍취가 뭘 말하는지 어렴풋이 알 것 같더라고요. 무엇보다 천 년도 넘은 옛것을 직접 만지는 감동이 뜨겁게 밀려오고, 현대적인 물건을 만들고 싶었던 꿈이 이 방법으로도 가능하겠구나 하는 생각이 들었지요."

그 이후로 그는 본격적으로 도방에서 청자 빚는 일을 배웠다. 직접 가마 불을 지피면서 산지마다 다른 흙과 불의 온도와 가마재임*의 위치, 흙과 유약 속에 함유된 재, 장석, 석회석, 규석, 카올린 등의 조합과 함량에 따라 천차만별로 변하는 청자의 푸른 빛깔의 아름다움을 몸으로 익혔다. 그렇게 2년여를 그곳에서 보내고 작업터로 떠올린 곳이 친근하고 편안한 땅 음성이었다.

* 구울 물건을 가마 안에 재어 넣는 일

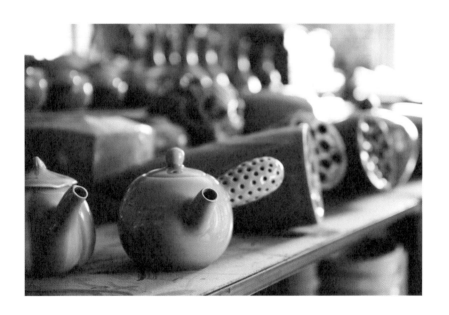

그는 주전자, 찻잔, 볼 같은 식기류부터
문방사우까지 다양한 물건을 만든다.

청자접시 _ 2009, 청자토, 청자유, 환원 소성 1240℃, 48×28×10cm

다 같은 비색인가 싶어도 깊이와 농도가 다르다.

조형에 뜻을 품어 우리 그릇을 익혔기에, 이은범의 그릇은 전형적인 고려청자의 유색, 즉 비색만을 재현하는 데 급급한 그릇은 아니다. 형태 역시도 전통을 재현한 물건이라고 딱히 규정짓기 어렵다. 그러나 그의 그릇에서 전통 청자의 미를 이야기하는 데는 그만한 이유가 있다. 천년 비색이라 일컬어지는 고려청자는 실상 무엇이라고 정의하기 어려운 다양하고 풍부한 색감을 지니고 있다. 옛 고려청자의 푸른색은 본디 특정한 하나의 색이 아니며, 모든 푸른색의 스펙트럼이 청자의 본성이다. 그는 비색에 감춰진 청자의 본성을 자신의 조형언어로 이야기하고 현대적 미감으로 해석하여 재생산하려는 의지를 꾸준히 보여준다.

전시와 여러 일로 가끔 들르게 되는 이은범의 음성 작업실. 입구에 들어서니 작업실 벽에 걸린 청자그릇의 깨진 조각들이 제일 먼저 눈에 들어온다. 수십 개의 벽에 못을 치고 청자 조각들을 빼곡하게 걸어놓았다. 작은 조각들마다 그만이 알 수 있는 숫자들이 표시되어 있다. 그 숫자들은 마치 암호 같다. 청자조각들에 붓을 들어 찍으면 농도가 다른 '푸른색'들이 흠뻑 묻어나올 것만 같다. 사실 청자의 푸른색은 푸른색 유약을 덧입혀 얻는 색이 아니다. 태토의 색과 유약의 색이 어우러져 만드는 융합의 색이다. 흙 속의 철분과 유약 속의 철분이 1250도 내외 환원불 속에서 만나 다

른 채도와 농도의 푸른색으로 우리 눈에 비춰진다. 그래서 푸른색 어느 것 하나 같은 색, 같은 질감을 지닌 것이 없다.

그의 작업장 안쪽 전시실 벽에 짜놓은 흑단 그릇장에는 농도와 투명함이 다른, 세상의 모든 푸른색을 모아놓은 듯한 청자가 있다. 나는 오직 푸른빛으로 가득 차 있는 그 선반들을 둘러볼 때마다 왠지 세상의 색은 푸른 청자빛 밖에 존재하지 않을 것 같은 몽상에 빠져들곤 한다.

이은범이 만든 청자 그릇을 들여다보고 있으면, 남도 여행길 강진청자박물관에서 보았던 청자 파편들이 떠오른다. 푸른 파편들을 하나하나 꺼내보면서 그것들이 쪼개지고 터져버린 옛 시절의 깨진 조각이 아니라, 세월이 만들어낸 깊고 푸른빛의 향연이라고 생각했다. 나는 그의 청자 앞에서 그 옛날 그를 매혹케 했던 푸른 스펙트럼의 의미를 곱씹어보았다. 마치 진동하듯 흔들리는 청자빛의 농현함과 섬세함을 살펴보고 있노라니, 옛 기술과 감성을 자신의 언어로 치환하기까지 그가 지난 세월 홀로 보내며 겪었을 고군분투가 짐작된다. 이제 습관이 되어버린 그런 노력이 벽에 빼곡하게 걸린 청자 조각들과 장을 가득채운 작품들에 고스란히 드러난다.

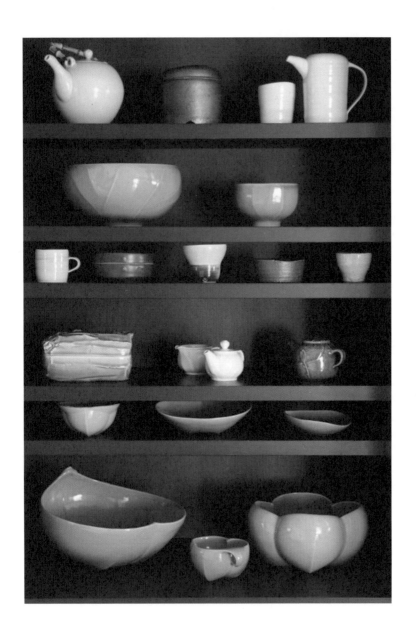

그는 옛것을 가슴에 품고 날마다 새로운 그릇을 만든다.

청자의 푸른색은 백자의 소색素色과 달리 무거우면서도 장엄한 면이 있다. 마치 깊은 바다가 엷은 얼음 표면 속에서 출렁이는 것 같다. 흔히 백자의 색이 순수하고 하얗기 때문에 모든 정념과 생각을 다 담아낼 수 있다고 하지만, 나는 이은범의 청자 빛을 들여다볼 때마다 백자와는 다른 푸른색만이 뿜어낼 수 있는 고요와 여백, 기품을 느낀다.

사실 청자의 색은 보는 이로 하여금 백자의 색과 다른 종류의 집중을 요구한다. 과학적으로는 백자의 백색이 내는 파장과 푸른색이 내는 파장이 다르기 때문에 거기서 나오는 응집된 에너지도 다를 것이다. 하지만 몸체 위로 여릿한 빛을 반사하며 흐르는 담록청유淡綠靑釉에서만 느껴지는 시적 정취와 기품은 청자 빛만이 품을 수 있는 세계이자, 과학적으로 설명하려면 참 멋없어져버리는 감성 세계의 소산이다.

그러나 이은범은 엄격한 통제 속에서 구현되는 옛 전통 청자의 섬세함만으로는 이제 더 이상 동시대 문화 안에서 소통할 수 없음을 안다. 현대화된 우리 음식의 색과 종류를 담기에 채도와 명도 면에서 백자나 분청에 비해 청자가 지닌 포용의 범위가 좁은 것도 사실이다. 또한 백토로 빚는 백자에 비해 소성 후 청자토로 빚는 청자의 강도가 덜한 것도 청자그릇을 만드는 자에게는 고민이다. 우리의 생활패턴과 문화는 달라졌는데 옛 사람들이 사용하

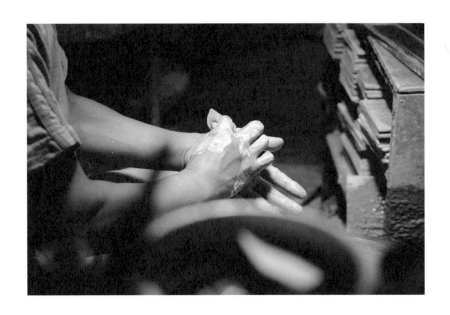

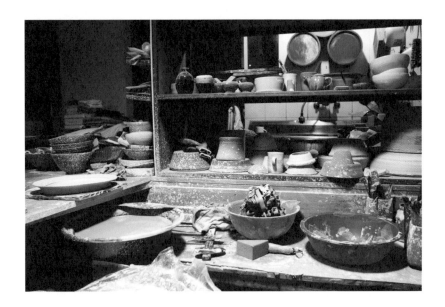

上 물레질이 끝난 후 다음 작업을 위해 손에 묻은 흙물을 흩어낸다.

下 흙과 사투를 벌이며 만든 흔적들

던 물건의 크기나 용도만을 고집하거나 강요할 수는 없다.

그는 우선 전통 물건이 가지고 있는 화려함과 치밀함, 빼곡한 질서를 과감히 덜어내고 단순한 선과 풍만한 부피감으로 이루어진 그릇의 형태를 만들었다. 옛 청자에서 발견되는 동식물의 형태와 구성은 그 시대의 이상향과 권위와 질서를 드러내고 형상화하는 것이었겠지만, 오늘의 그릇을 좇는 이은범은 옛 형태 대신 자연의 일부를 단순화시키고 인위성을 덜어내 현 시대의 정서와 상을 담아냈다. 그렇다고 옛 청자가 지닌 정돈된 형태, 섬세함, 틈 없음, 이 모든 산물을 멀리 하는 것이 아니다. 오히려 그는 옛 청자에서 상감기법, 음각, 양각, 선각, 퇴화문* 등을 자유자재로 구사하고 응용할 수 있을 때 현대인의 미감에 호응하는 물건을 만들 수 있다고 믿는다. 그릇의 형태와 용도도 마찬가지다. 우선 자신의 삶 속에서 필요한 물건을 고민하고 현대인의 삶 속에서 청자가 사용될 새로운 방법을 끊임없이 고민한다. 그 방법은 항상 옛 것을 들여다보고 옛 도공의 마음을 따라가면서 시작된다.

*도자기의 몸에 물감을 두껍게 올려서 만드는 무늬

그는 우리 도자전통의 색과 형태가 하늘에서 떨어진 우연이거나 천재적인 작가의 발명품이 아니라는 것을 안다. 옛 도공이 댓잎과 하늘, 국화, 작은 나비의 날갯짓 등에서 색과 선, 문양을 보았듯이, 그도 옛 도공의 방법을 따라 자신의 주변을 유심히 들여다보며 작업을 구상한다. 작업장 주변의 모든 자연에게 관심을 두고 옛 그릇들에 드러난 너그러운 자연의 품새와 빛깔을 닮으려고 끊임없이 자신을 단련한다.

그런 면에서 이은범의 그릇은 전통도예의 미감과 정서를 잇되 그 한계와 고정관념을 깨뜨리고자 노력하는 그릇이다. 형태와 장식이 절제되는 순간에서야 비로소 선인과 범인을 가리지 않고 열망해마지 않았던 청자의 색과 아름다움이 드러난다. 옛 도공들이 그 시대에 필요한 것을 좋은 기술과 풍만한 감성으로 만들어냈듯, 그 역시 우리 삶에 필요한 좋은 물건을 만드는 도공의 삶을 산다. 새로운 전통은 결국 현대의 일상에서 쓰이고 통용될 때 새로 수립되고, 그 사회의 정서와 상을 담을 때 계승된다. 새것이란 옛것을 버려야 얻을 수 있는 것이 아니라 옛것을 제대로 알 때 취할 수 있는 것이다.

그는 언제나 자신의 그릇을 쓰는 이들이 언제 어디서라도 자신의 그릇에 음식을 담고 사용하는 데 무리가 없기를 소망한다. 그 마음으로 물레를 돌리고 그릇을 다듬고 불을 땐다. 그렇게 생활에 감흥을 주는, 제대로 된 그릇을 만들어내야 하는 이 시대 도공의 직분을 하루에도 몇 번씩 되뇌고 반복하며 그 다짐을 자신의 몸에 인印처럼 새겨 넣는다. 그의 청자는 그렇게 빚어지고 구워진다.

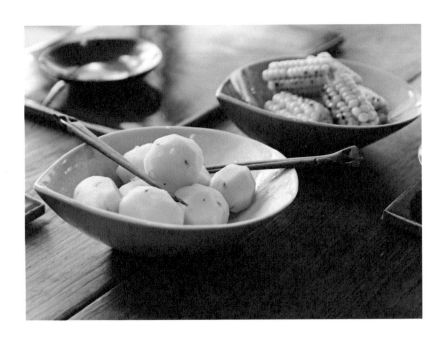

이은범의

밥상

아침 9시에 작업실 문을 열고 들어오면 제일 먼저 음악을 틀고 커피를 내립니다. 진한 커피 한 잔으로 정신과 속을 일깨우면서 오늘 해야 할 일들을 머릿속으로 떠올려봅니다. 창문 밖으로 멀리서 들려오는 소 울음소리, 가끔씩 들려오는 경운기 소리를 뒤로하고 작업에 몰입하다보면 어느새 시간은 흘러 밥 때가 훌쩍 지나가지요. 아내가 식사를 재촉하는 소리를 듣고서야 밀린 허기가 찾아옵니다.

오늘은 아내가 오후 간식으로 삶은 알감자 한 접시와 생 블루베리, 따뜻한 차를 한 주전자 내려 준비해주었습니다. 그릇 만드는 이의 반복되는 하루를 보듬어주는 아내의 정성과 배려로 배 속이 적당히 차오르면, 다시 물레 앞에 앉아 오후 내내 그릇을 빚습니다.

김시영

겨울밤

하늘에

내려앉은

천개의 별

김시영

1968년생. 연세대학교 공업대학 금속학과 및 동대학원 세라믹학과를 졸업했다. 고려시대에 맥이 끊겼던 흑유의 아름다움을 발전시키는 데 30여년의 세월을 매진했다. 1999년 '경기 으뜸이 명장'에 선정되었고 1990년 '청평요'(현 흑유명가 가평요)를 설립하여 천목다완, 다구, 도판 등을 중심으로 한 창작 세계를 펼치고 있다.

나는 도예가들의 그릇을 보면서 만든 사람과 참 닮았다는 생각을 자주 한다. 그릇의 미는 만드는 사람의 미와 같은 것일까? 그릇을 만들다 보니 성품과 삶이 그것에 자연스럽게 순응하게 되는 것일까? 사람이 그릇을 닮았는지, 그릇이 사람을 닮았는지 정확히 알 수는 없다. 그러나 작가들의 작업하는 모습을 지켜볼수록, 그릇이라는 것은 도예가가 자신의 욕망을 누르고 재료와 과정, 자연의 순리에 순응해야만 얻을 수 있는 것이라는 생각이 든다. 결국 어떤 선후관계랄 것 없이 도예가는 자신의 삶에서 획득한 지식과 경험, 취향으로 그릇을 만들고 역으로 자신의 몸과 마음을 그것에 맞추고 다스려가면서 자신과 닮은 그릇을 얻는 것이 아닌가 싶다.

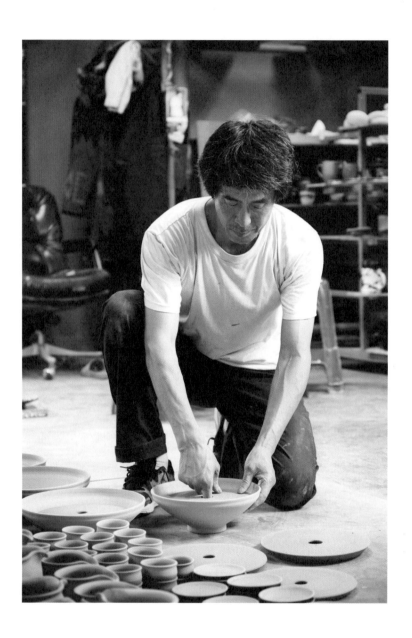

거친 노동이 김시영의 몸을 청년처럼 단단하게 만들었다.

2010년 가을, 김시영을 전시장에서 처음 만났다. 그해 나는 오행
伍行을 주제로 삼아 그에 어울릴 우리 그릇과 식문화를 제안하는
전시를 기획했다. 그에게 배속된 전시실은 오행 중 금金의 방이었
다. 칠흑처럼 검은 오각형 마룻방은 '휴거헐거 철목개화休去歇去 鐵木
開花' 즉, '쉬고 또 쉬면 쇠로 된 나무에 꽃이 핀다'는 선구禪句에 어
울리는 공간이었다. 창문조차 없어 빛 한 점 들어오지 않아 벽이
나 바닥이나 온통 검은색이었다. 결국 내가 선택한 것은 도시 속
가내구원家內救援의 방, 집 안에서 구원을 받는 휴식의 공간, 다실이
었다.

공간의 주제를 정하고 난 후 그에 어울릴 그릇을 찾았다. 검은 공
간 아우라에 묻히지 않으며 조화를 이룰 그릇, 그리고 차 한 잔
마주하고 앉은 자의 마음을 차분하게 다독이되 우울함을 주지 않
을 검고 호젓한 그릇이 필요했다. 나는 자연스럽게 김시영의 흑
유그릇을 떠올렸다.

전시 디스플레이 날, 그가 직접 그릇들을 들고 왔다. 그의 접시에는 흑유만의 풍경이 가득했다. 흑유그릇은 흙과 유약, 불 때는 방법에 따라 조금씩 색과 형태, 크기에 차이가 있지만 각 접시마다 유면에 피어 오른 결정들이 마치 보석을 흩뿌려놓은 것 마냥 아름답다. 어떤 것은 칠흑처럼 검고 어두운 밤하늘에 빛나는 별들이, 어떤 것에는 가을들녘 붉은 노을빛이, 또 어떤 것에는 은하수가 내려앉은 듯하다. 이처럼 불이 오랜 시간 행한 다채로운 빛의 향연을 보고 음미하는 것이 흑유그릇의 재미다. 그가 가져온 그릇에는 중국 당시대唐時代 유행했던 나뭇잎천목木葉天目 *이라 부르는 그릇도 있어 그 그릇만으로도 가을의 정취가 물씬 풍겼다.

원래 다식접시 용도로 가져온 것이었지만 벽에 걸어보니 그 편이 더 어울렸다. 그런데 문제는 벽에 걸기에 수가 부족했다. 손수 전시할 그릇을 들고 온 그에게 여분의 그릇을 더 가져달라기엔 미안한 일이었다. 그런 그가 내 복잡한 심정을 읽었는지 흔쾌히 작업실에 있는 그릇을 더 가져오겠노라 말했다. 그날 늦은 시간, 그가 왔다갔다는 얘기를 다른 직원에게 들었고 작품이 제자리에 걸린 모습에 안도했다.

* 흑유 위에 나뭇잎을 붙여 구운 것.

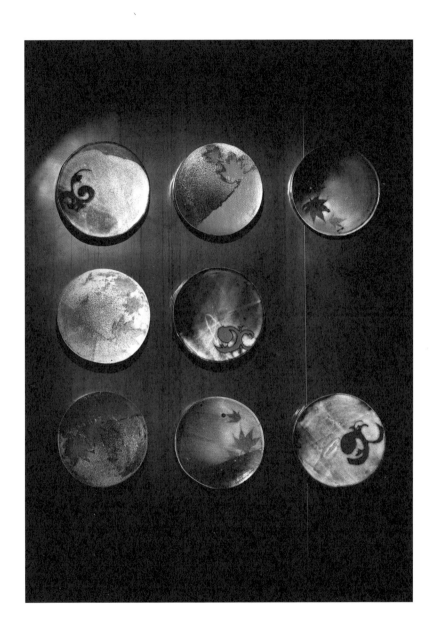

흑유낙엽문접시 _ 2008, 물레성형, 판성형, 흑유, 석유가마소성, 25.5×5×4cm

며칠 뒤에 그의 그릇을 되돌려주기 위해 그의 작업장을 찾았다. 그날 그의 흔쾌한 태도가 고마워 잠시 다녀오리라 가벼이 생각했던 길이다. 그러나 막상 나선 길은 제법 험하고 2시간이 족히 걸리는 먼 길이었다. 그는 이 먼 길을 아무런 불평 없이 오가주었던 것이다.

김시영은 키가 크고 눈매가 서글서글하다. 그 덕에 사람 좋아 보인다는 말을 많이 듣는다 했다. 환갑을 앞둔 그의 몸은 노동으로 단련된 젊은이의 신체보다 더 단단하다. 일주일에 며칠 도자기 빚을 흙을 배낭에 짊어지고 내려온다고 한다. 아니나 다를까 그가 드문드문 꺼내놓는 지난 시절 이야기가 예사롭지 않다.
고등학교 시절에는 영화 〈록키〉에 감명 받아 권투선수를 꿈꾸며 매일 서울 충정로의 새벽 거리를 뛰었으며, 대학에 입학해서는 곧장 산악부에 가입하여 전문 산악인을 꿈꾸기도 했다.
"처음에는 운동을 좋아해서 대학에 들어가자마자 산을 타기 시작했어요. 산은 사시사철 항상 다채로운 색깔로 빛나요. 웅대한 경치를 열어주기도 하죠. 산을 오르면 오를수록 산의 정기가 몸과 마음을 깨끗하게 씻어주는 느낌입니다. 자연스럽게 전문 산악인의 길에 들어섰어요."

그는 1983년 알프스에 올랐다. 동료 2명과 함께 드류 서벽의 등반을 시도했으나, 악천후로 조난을 당했다. 거기서 그는 죽다 살아났다. 3일 동안 혹한을 견디며 탈진하면서도 간신히 기어 내려와 살 수 있었다. 산악인들에게 정상을 밟는 것은 오랜 꿈이요 목표다. 그러나 사고로 원정이 그렇게 끝나면서 전문 산악인으로서 그의 인생도 막을 내렸다.

사고 후 김시영은 대학원에 입학해 세라믹공학도의 길로 들어섰다. 졸업 후 세라믹기술원에서 연구원으로 근무하다, 세라믹 회사에서 공장 일을 책임지기도 했다. 만약 그가 유명 도예가 밑에서 오랜 도제생활을 거쳐 그릇을 만들었거나, 대학에서 도자기를 배워 도예가의 길로 들어섰다면 흑유그릇 대신 다른 그릇을 만들고 있을지도 모른다. 그가 흑유의 세계를 탐닉하고 받아들여온 과정이 자연스러운 것이 되기까지 얼마나 많은 일들이 있었던 것일까? 그가 살아온 삶의 인연이 얼마나 단단히 얽혀 그를 단련시켰던 것일까? 물론 그 과정에서 어릴 적부터 자신을 아껴주었던 지인이자, 일본에서 활동하던 원로 서예가 두남 이원영 선생의 권유도 있었다. 또한 산을 오르며 우연히 옛 화전민터에서 보았던 흑유의 깨진 조각들이 그의 마음을 사로잡기도 했다. 하지만 결국 도예가가 흙과 불로 만들 수 있는 다양한 그릇의 유형 속에서 자신에게 맞는 그릇을 취하고 그 그릇으로 행할 수 있는 궁극

의 미를 평생 동안 좇는 것은 필연이라고밖에 설명할 수 없을 것이다.

몇 년이 지나 경기 설악 근처 강변으로 거처를 옮긴 김시영은 여전히 검은 그릇을 굽고 있다. 그는 단미單味*에 산화철을 첨가해 검은 빛을 낸다. 철분이 불 속에서 흑갈색, 암갈색으로 변하는 것이다.

그러나 단지 검기만 한 것은 아니다. 도예가가 흙이나 유약성분의 비율을 조절하며 어떤 온도에서 어떤 방법으로 불을 때는가에 따라 검은 바탕 위에 무수한 변화가 생겨나는 것이다. 이것이 검되 검지 않은 그릇, 흑유그릇의 묘미다. 그래서 혹자는 온도와 유약에 따른 요변窯變** 효과를 흑유그릇의 백미라고 말하기도 한다. 하지만 내가 들여다보기엔 결정이 있는 것은 있는 것대로, 결정한 점 없는 것은 화려하지는 않더라도 그 맛 그대로 깊고 단백하여 족하다. 이 모든 것이 흑유그릇의 개성이요, 아름다움이다.

김시영은 우리 흑유그릇과 중국 전통 찻종인 천목을 접목하여 주

* 한 가지 무기질원료인 흙
** 도자기를 구울 때 불꽃의 성질이나 잿물의 상태에 따라 예기치 않은 색깔과 상태를 나타내거나 모양이 변형되는 일

김시영에게 차는 생활이다.

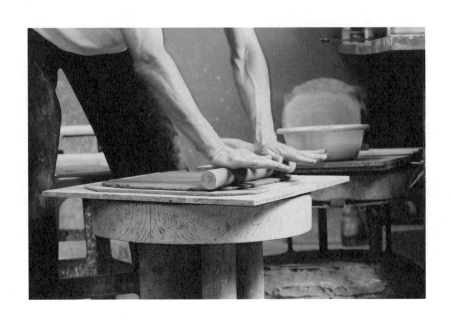

온 힘과 마음을 다하는 도예가의 팔

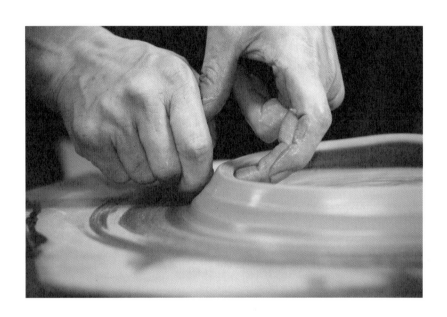

물레의 방향을 역행하는 도예가의 손

로 차도구와 생활용기를 만든다. 흑유를 시작한 초기에는 중국 천목다완을 재현해보겠다는 열정을 품고 여섯 개의 가마를 매일 돌려가며 다완 만들기에 매진했다. 작업실 안에 따로 다실을 꾸며 차를 생활화하는 이니 누구보다 차를 즐기는 데 필요한 도구를 잘 알 것이다. 스스로의 필요가 다관, 다완뿐 아니라 중국 용산문화에서 볼 수 있는 다양한 흑유 항아리를 비롯하여 화병, 물항아리, 다식접시 등 다종다양한 물건을 만들게 했다. 각각의 형태와 크기가 용도에 맞아 차를 즐기고 사용하는 이가 불편함이 없도록 배려하고 고민한 흔적이 역력하다.

그러나 그는 차도구 만드는 일과 생활용기 만드는 일에 경중을 두지 않는다. 현실적으로 생활에 보탬이 되는 것은 생활용기보다 차도구일 것이다. 그러나 그는 그것에 연연하지 않고, 우리 생활에 쓰일 다양한 물건 만드는 일을 고민한다. 물론 이것저것 새로운 것에 도전하길 좋아하는 근성 탓도 있지만, 고려시대부터 조선시대까지 긴 세월 동안 서민의 생활 가운데서 두루 사용되었던 우리 흑유그릇의 잊힌 전통을 자신의 손으로 새로 이어나가겠다는 의지 때문이기도 하다.

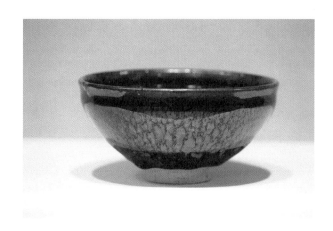

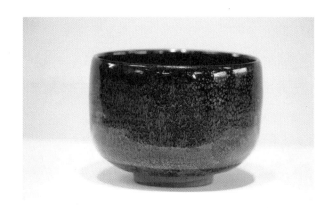

上 유적흑유다완 _ 2007, 고령토, 점토, 물레성형, 환원 소성 1300℃, 13.6×7cm

下 황은채요변흑유다완 _ 1995, 고령토, 점토, 물레성형, 환원 소성 1300℃, 11.5×8.5cm

아무리 산행과 운동으로 단련된 몸이라지만 산에 올라 흙을 캐오고, 그 흙에서 불순물을 빼내고 말려서 다시 물레질에 적당한 흙을 만들어 숙성시키는 일은 여간 어려운 일이 아니다. 그 흙으로 목물레를 돌려 그릇을 만들고, 다듬기와 초벌을 거쳐 하루 종일 1300도에 가까이 온도가 올라가는 가마 앞을 지키는 이 모든 과정을 그는 홀로 감당한다. 그러나 늘 흙을 손에서 놓지 않고 지금껏 우리 시대 필요에 적합한 흑유그릇 만드는 일에 자신의 삶을 단련시켜왔듯 앞으로도 그러한 삶을 살고 그런 그릇을 빚을 것이다.

전자기기와 디지털이 모든 것을 장악한 이 시대에 가장 아날로그적인 일인 그릇 만드는 일을 평생 업으로 삼는 것은 결코 만만치 않은 일이다. 또한, 청자, 분청, 백자에 비해 덜 주목받는 흑자를 옛 방식에 따라 빚고 발전시켜온 자의 삶과 노동이 결코 녹록했을 리가 없다. 미루어 보아 그 과정에서 그가 감내했을 고독과 외로움이 적어도 배는 되었으리라. 흙과 불을 다루는 자가 첫 마음으로 품었던 검은 그릇의 아름다움을 자신의 몸으로 진실되게 체득해내려는 의지만이 오직 그를 단단히 붙들고 여기까지 이르게 했을 것이다.

흑유그릇에는 화려함 이면에 수렴하는 힘이 있다. 그래서 유치하지 않고 경박하지 않다. 그 색은 생 가운데 주어진 희로애락을 거듭 안으로 삼키고 얻어낸 색이다. 그가 만든 흑유그릇은 단단하고 깊이가 있다. 그 안에 맑은 녹차를 채우면 바닥의 결정이 검은 어둠을 비집고 올라와 수면 위에서 빛을 뿜어낸다. 검은 찻물에 잠긴 아름다운 결정을 마주할 때미다, 그릇을 만든 자가 일생 동안 견뎠을 시련과 인내, 좋은 그릇에 대한 열망을 떠올린다. 뜨거운 불길로 단련된 그릇만이 아름다움을 지니고 제 소임을 다할 수 있듯, 우리 인생도 칠흑 같은 고난을 이기는 과정에서 단단해지고 아름다워짐을 한 도예가의 그릇에서 알게 된다.

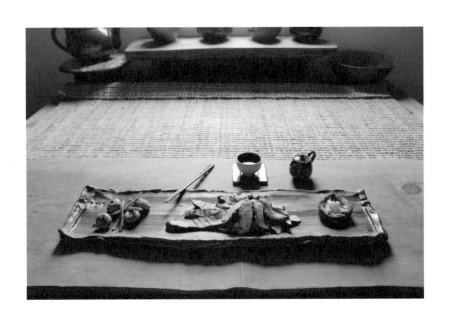

김시영의

밥상

평소에 요리를 즐겨하는 편입니다. 직접 요리를 하고 차를 마시는 과정에서 내가 만들어야 할 그릇의 형태와 쓰임을 고민하게 되지요. 저는 차도구뿐 아니라 생활용기도 함께 만듭니다. 우리 흑유그릇이 원래 생활용기로 두루 사용되어왔기 때문에 그 전통을 따르고 발전시키기 위함입니다.

오늘은 제 생일을 기념해 서울에서 딸아이 둘이 내려와 가벼운 술상을 만들었습니다. 기념일이라 특별한 것을 만든 것이 아니라 그저 같이 둘러앉아 먹고 싶은 것을 만들었습니다. 상이랄 것도 없이 제가 평소 좋아하는 문어 초절임 초고추장 샐러드, 가지, 콩줄기와 버섯을 석쇠에 구워 저번 달 가마에서 새로 얻은 널쩍한 흑유접시 위에 올렸습니다. 무엇보다 저를 이어 작업하는 길을 걷고 있는 두 딸이 아비를 위해 정성스레 준비한 상이니 더 고맙고 즐거운 상입니다.

안정윤

|

자연을

닮다

+

담다

안정윤
1972년생. 홍익대학교 도예과 및 산업미술대학원을 졸업했다. 7회의 개인전과 50여회 단체전에 참가했다. 자연과 인간의 교감에 관심을 갖고 자연의 형상과 백자의 순수함에 기대어 그릇을 만들며 살고 있다. 연희동 '달그락' 스튜디오를 거쳐 최근 경남 합천에 보금자리와 작업장을 옮겼다. 새로운 흙 작업을 꿈꾸며 항상 동경해마지 않았던 자연 속의 삶을 충만히 살고 있다.

인사동에 전시를 보러 나갔다가 우연히 작가 안정윤과 마주쳤다. 오랫동안 연락이 뜸했던 사이 그녀는 작업실을 두어 번 더 옮겼고, 지난해에는 지리산에 사는 지인을 방문했다 우연히 한옥 일을 하는 목수 남자를 만나 결혼도 했노라 했다. 지금은 서울에서의 삶을 접고 한 번도 가본 적 없는 그 남자의 고향, 공기 좋고 물 좋은 경남 합천 땅에 내려가 살고 있다고 한다.

불을 피우는 도자예술의 특성상 그릇 만드는 이들의 작업실은 도시와 떨어진 곳, 그래서 유독 산 좋고 물 좋은 곳에 위치한 경우가 많다. 군이 보지 않으려 해도 매일 자연이 그들의 눈에 들어올 것이다. 실제 서울 도심의 좁은 작업실에서 지방으로 거처를 옮긴 작가들에게 근황을 물으라 치면, 눈과 마음이 온통 자연에 취

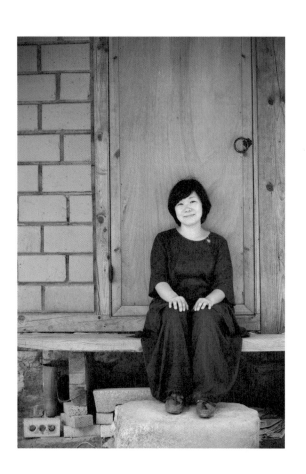

합천으로 거처를 옮긴 후 다시 만난 안정윤

해 한동안 흙을 잡지 못했다고 말하는 이들이 제법 있다. 한동안 음침한 지하 작업장을 전전하며 신선한 공기를 절실히 원했던 경험이 있던 나는 그러한 그들의 고백에 절로 고개를 주억거리게 된다.

이렇게 도시를 떠나 자연으로 거처를 옮긴 이들은 자신들이 여태까지 보면서도 보지 못한, 알면서도 알지 못한, 자연이 나의 사이클과 무관하게 행해왔던 일을 그제야 인지하게 되나보다. 잃어버린 것을 다시 찾는, 발견의 즐거움을 어찌 외면할 수 있으랴. 자연에 동화되는 것은 인간의 본능인 것을.

도심 속 콘크리트 작업 공간 속에서 오로지 흙과 마주하는 데만 자신의 시간을 보내야 하는 작가들도 별반 다르지 않다. 자연에서 자신의 삶을 비추어보고 애착하기는 마찬가지다. 이런 우리 도예계의 경향은 도자기술과 재료가 한결같이 자연친화적인 것을 추구해온 전통성에 기반을 두었기 때문이리라. 혹여 도자예술이 오랫동안 간직해온 자연이라는 대상에 대한 습관적인 경외와 이해에서 비롯된 것은 아닐까.

도예가는 흙과 불에 기대 하나의 그릇을 얻는 이들이기에 자연의 순리와 법칙을 거부할 수 없다. 오히려 자연의 형상에 애착을 갖고 흙과 불로 자연을 사유해내는 일은 도예가들에게 필연적이다. 인간 본성에 대한 끊임없는 사유가 모든 예술가들의 미학적 목표

라는 점에서 자연에 대한 갈망 역시 인간 본성을 탐구해 들어가
는 이 세상 모든 도예가의 방법이다. 많은 도예가들이 자연을 자
신의 작품 안으로 끌어들인다. 그들의 그릇에서 영속하는 자연의
형상을 본다. 그중에서 나는 오래전부터 가슴에 담아두었던 안정
윤의 그릇을 먼저 떠올리게 된다.

합천으로 거처를 옮기기 전 나는 안산에 위치한 안정윤의 작업실
을 찾았다. 그녀의 작업실은 오래된 주택가에 위치해 있었다. 이
층 내외의 오래된 상가주택들이 빼곡히 도열해 있는 것이 인상적
이었다. 아침나절 안산까지 쉬지 않고 달려왔건만 막상 그녀가 불
러준 주소 근처에 도착하니 내비게이션이 방향을 잃었다. 10여
분 헤매기를 거듭했을까. 내가 두어 번 지나쳤던 길가 앞에 그녀
가 잔뜩 걱정 어린 표정으로 서 있었다.
그녀 뒤로 오밀조밀하게 모인 가게들이 보였다. 그중 두 번째 조
그마한 공간이 그녀의 작업실이었다. 그녀는 익숙하게 묵직한 열
쇠꾸러미에서 열쇠들을 차례로 찾아 이리저리 뒤얽힌 열쇠체인
을 하나씩 풀어냈다. 그녀의 뒤에서 문이 열리기를 기다리며, 나
는 하얀 선팅이 벗겨진 유리창 너머로 언뜻언뜻 보이는 내부 공
간의 짙은 어둠을 이리저리 더듬었다. 창 너머로 어슴푸레 보이
는 묵직하고 하얀 것들의 모양새와 용도를 가늠했다.

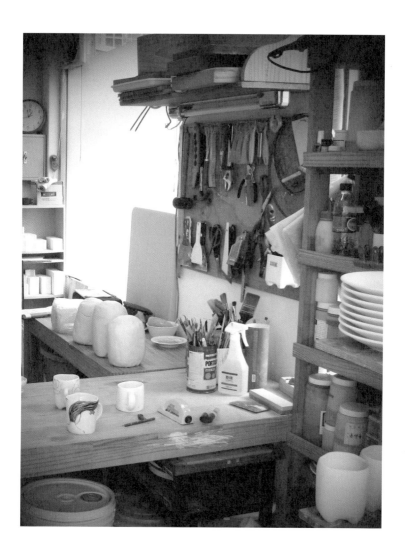

도구와 석고틀, 자, 작품들로 가득 찬 안산 작업실

그녀가 문을 열고 들어가 딸깍 불을 켰다. 빛이 공간에 채워지자 어둠 속에 있던 것들이 모습을 드러냈다. 3평 남짓 공간은 유독 폭이 좁고 안이 깊은데다가 그나마 도구와 짐으로 가득 들어차 한 사람이 간신히 작업하기 적당할 곳이었다. 과거 피아노 교습소였다는 것을 알려주는 하얀색 선팅이 유리창의 반을 가린 터라 불을 켜도 어슴푸레했다. 희뿌연 창을 간신히 넘어 들어오는 미약한 빛이 이 공간의 가장 깊은 곳까지 닿을 수 있을까 싶었다. 하얀 벽을 따라 천장까지 뻗은 짙은 회색빛 조립식 앵글들의 모습이 제법 위압적이었다. 앵글의 모습이 그녀가 머무는 공간을 공장 창고 같이 보이게 한다고 잠시 생각했다. 풍경이 건조했다.

그녀가 그릇들을 종이박스에 담아 나올 동안 나는 그녀가 머무는 이 창백한 작업실의 풍경을 하나하나 눈으로 더듬었다. 몸 곳곳에 흙의 때를 묻히고 굵고 검은 고무줄로 몸을 칭칭 감은 제법 큰 석고틀들이 제일 먼저 눈에 들어왔다. 그 석고틀 사이 공간마다 그녀가 산책을 하다 주워왔을 솔방울 몇 개와 바짝 말라버린 제법 큰 잎사귀 몇 장이 보였다. 이미 생명이 상실된 존재들. 다른 선반으로 눈을 옮겨보니 석고틀의 원형인 듯한 흙작업들이 네모진 합판 위에서 비닐을 뒤집어 쓴 채 그녀의 손길을 기다리고 있었다.

그녀가 작업하는 의자와 테이블을 둘러보았다. 가구들마다 쌀가루처럼 뽀얀 석고 대팻밥이 내려 앉아 있다. 그 모습이 함박눈이 갓 내려앉은 자리마냥 소복했다. 모양새가 새하얗고 부드러워, 첫눈 내린 자리를 처음 만지듯 손끝으로 그 위에 자국을 내고 싶은 충동이 일었다. 충동을 못 이기고 검지를 들어 자국을 남기려는 찰라, 그것들이 그녀 몸이 행한 지난한 노동의 흔적이라는 생각에 갑자기 숙연해진다. 허름한 가옥들의 칙칙한 붉은 색으로 물든 동네 풍경이 보일 듯 말 듯 하고 오래된 놀이터의 페인트 벗겨진 그네와 낡은 시소들이 내는 삐걱거리는 소리가 간간히 침범해 들어오는 이 회색빛 좁은 공간. 이곳에 틀고 앉아 자신의 열기로 사람 사는 내음을 삼켰을 그녀의 흔적 말이다.

뒤를 돌아 앵글선반을 둘러본다. 가장 위쪽 벽에 기대어둔 시멘트 덩어리들에 눈길이 간다. 얼마 전 서울에서 열린 개인전에 걸려 있던 것들이다. 모태로부터 분리되어 툭 떨어진 목련꽃이 서늘하고 네모난 시멘트 블록 위에서 처연하다. 인간이 만든 딱딱하고 메마른 시멘트의 질감이 생기를 잃은 자연의 형상과 맞물려 어색한 이미지를 자아낸다. 그 이미지 앞에서 나는 마치 도시의 어느 바닥에서 도려낸 시멘트 블록의 마지막을 목도하는 것 같다. 도시의 시멘트 바닥은 생명의 잉태와 순환을 허락하지 않는 불임의 장소다.

그녀가 종이박스에 그릇을 한 가득 담아 내왔다. 밑이 둥글고 반
구를 닮은 듯한 그릇이 모습을 드러냈다. 자세히 살피기 위해 밝
은 곳으로 자리를 옮겼다. 그러고 보니 그녀가 꺼내놓는 그릇이
하나같이 식물의 씨앗이나 잎사귀, 꽃잎을 닮았다. 나는 갑자기
그녀가 만든 그릇은 왜 유독 자연의 형상을 띠는가 궁금해졌다.
나는 다시 선반 위 석고틀 사이에서 본 시들고 볼품없는 것들, 그
리고 생명이 떠난 것들에게 말을 걸어본다. 너희가 도대체 그녀
에게 무엇을 주었느냐고.

"그릇에 무언가를 담아내는 기쁨도 크지만, 그릇이 가진 조형성, 즉 빈 공간을 품은 얇은 껍데기와도 같은 그것이 정말 매력적이에요." 그녀가 말한다.

그녀의 그릇은 무엇을 담기 위해 태어난 것이 아닌가보다. 널찍한 안쪽 공간, 두툼한 기벽이 있는 그것은 쓰는 사람에 따라 음식을 담기도 하고, 집 안의 잡다한 물건을 담기도 하며, 때로는 물을 담아 부레옥잠이나 스킨답서스 같은 초록을 키우기도 할 것이다. 가만 생각해보니 그녀가 굳이 씨앗 모양, 연잎 모양, 솔방울 모양과 닮은 복잡한 형태의 그릇을 만들어내는 이유가 그녀의 대답 안에 담겨 있는 듯하다.

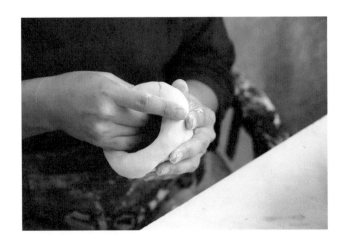

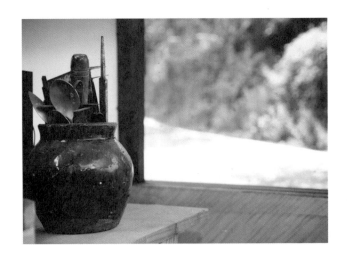

上 그녀의 새 작업실은 좁다. 그러나 그녀는 매일 그 공간에 앉아 끊임없이 흙을 주물거린다.

下 수저도 도예가에게는 좋은 흙 도구다.

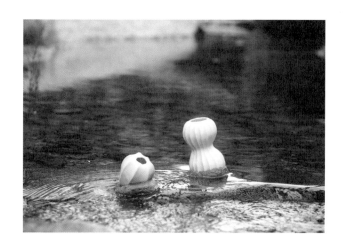

자연은 아름다운 것이며, 생성하는 것이다. 꽃은 여러 가지 빛깔과 고운 자태를 지녔기 때문에 아름다운 것이요, 열매를 맺음으로 생성이라고 할 수 있다. 열매는 다시 씨앗으로 변하여 꽃을 피우니 영원함을 상징한다.

많은 작가들이 자연에 매료되는 이유는 이 연속성 때문이다. 인간을 비롯한 모든 생명은 본질적으로 일회성이 아닌 순환적인 시간 위에 놓여 있다. 많은 작가들이 자연의 본질을 알기에 인간 본성에 대한 해답을 구하기 위해 풀을, 꽃을, 씨앗을, 나무를 재현해낸다. 안정윤의 작업 또한 이 연장선상에 있다. 그녀는 자연에 내재된 거친 생명력에 주목해왔다. 그녀가 씨앗 닮은 것, 잎사귀 닮은 것들을 만들어내는 이유다. 그녀가 정녕 보고자 하는 것은 봄에 만발한 꽃의 향기로움과 화려함이 아니라, 겨울 내내 찬바람과 거친 흙 속에서 자신의 존재를 지켜내야 했던 뿌리의 거친 호흡일 것이다. 또한, 나무로부터 떨어져나와 더없이 푸르고 싱그러웠던 지난 흔적을 지운 채 오그라들고 바싹 말라버린 잎사귀들에 대한 연민, 그것이 안정윤이 자연을 바라보는 태도다. 뭇 생명의 원형이며 끝없는 새로움 그 자체인 자연, 이 자연이야말로 흙 만지고 불 다루는 이들이 자연스럽게 간직하게 되는 영원한 물음이며 해답이 아닐까.

그녀가 새로 자리 잡은 합천 땅. 그녀는 분명 도시에서 보던 것과
는 다른 것을 볼 것이다. 해가 뜨고 지는 것, 바람이 머물고 나간
자리…. 당연하다고 생각했던 모든 자연을 새롭게 마주할 것이
다. 초목이 생장하여 꽃과 잎이 무성히 우거지고, 번성했던 식물
의 영화도 어느 날 찬 서리가 내리면 한순간 사라져버릴 것이다.
그러나 곧 동장군의 한기가 비켜난 곳에 생명이 다시 움트는 것
도 발견하게 될 것이다. 세월이 지나면서 자연의 순환과 생태계
의 모습 속에서 땅의 이치를 자연스럽게 깨닫게 될 것이다. 그리
고 우리는 그렇게 작가 자신이 삶에서 느끼고 깨달은 자연의 이
치를 새로운 그릇으로 만나게 될 것이다.

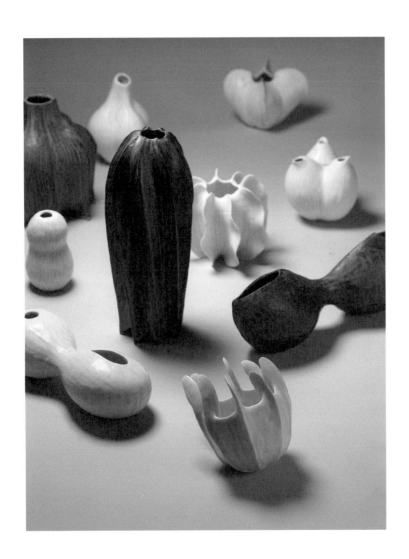

손이 잉태한 작은 씨앗들

캔들 보울 _ 2010, 백토, 석고캐스팅, 음각, 투각, 산화 소성

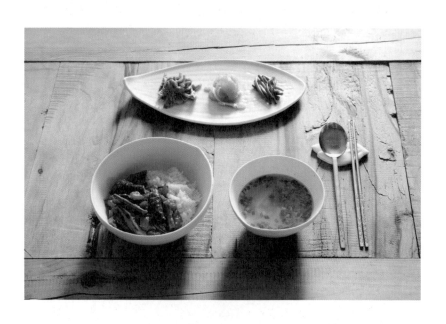

안정윤의

밥상

오늘은 텃밭에서 기른 가지와 야채 몇 가지를 가지고 덮밥을 만들었어요. 혹여 덮밥에 목이 멜까 싶어 두부와 파를 쑹덩 썰어 간단히 토장국도 끓였습니다. 나머지는 집에서 담근 절임반찬들이에요. 평소 요리를 해서 지인들과 함께 먹는 것을 좋아하는 편입니다. 요리를 즐기다보니 만들고 싶은 그릇도 많아지고요. 요리를 더 일찍 즐겨했다면 더 좋은 그릇을 많이 만들 수 있었을 것 같아요. 제가 빚은 그릇을 사용하는 모든 이들이 자연의 아름다움과 편안함을 느끼며 가까이 두고 즐기길 바라는 마음입니다.

이창화

—

그릇이

예술이다

이창화
1967년생. 홍익대학교 도예과 졸업 및 산업미술대학원을 졸업했다. 7회의 개인전과 40여 회의 단체전을 통해 조형성 넘치는 백자작업을
펼치고 있다. 〈제1회 아름다운 우리 도자기 공모전〉에 입선했다. 경기 여주 남한강 이포보 가까운 곳에 작업장을 짓고 자신의 삶을 작업에
맞추며 살고 있다.

2006년 봄, 학예실 우편물 보관함을 확인하다가 인사동 '아름다운 차 박물관'에서 연다는 이창화의 개인전 엽서를 발견했다. 익히 아는 선배의 전시라 반가운 맘으로 엽서를 챙겨들었다. 그러나 반가움이 가시자 내 기억 속에 그는 그릇 만드는 모습보다, 커다란 조형물을 만들기 위해 흙과 역투하던 모습이 떠올랐다. 엽서에 담긴 청량하고 깨끗한 백자그릇이 생소할 수밖에 없었다. 2001년 미국 한 대학에 방문 작가로 다녀온 후부터 백자에 매진하고 있다던 그의 근황을 지인들로부터 간간히 듣긴 했으나, 그가 최근에 만든 그릇을 이렇게 마주하기는 처음이었다. 그의 근황도 궁금했지만 조형을 하던 이가 몇 년간 매진하여 만들었다는 결과물이 무척 궁금해졌다.

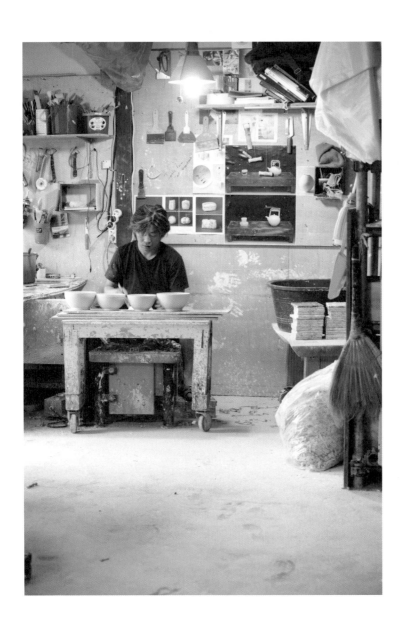

이창화는 옛 도자기 사진을 벽에 붙여놓고 작업을 한다.

주말 전시장에서 둘러본 그의 그릇들은 전통도예의 정신과 강직함을 따라가면서도 전통도예가 지닌 한계를 극복하고 진일보하는 것이었다. 고운 백토로 능숙하게 물레질하고 예민하게 각을 다듬어 만든 주전자, 찻잔, 접시는 모던한 자태 속에서도 손의 온기와 섬세함을 은근히 품고 있었다. 그의 그릇은 옛것의 정서는 담되 형태와 색을 다루는 방식이 하나같이 옛것을 그대로 베낀 것이 없었다. 하얗고 고운 선을 재현하는가 싶다가도 손잡이 하나, 주구注1) 하나에서 전통의 정형성을 벗어나려는 의지가 느껴졌다.

그 순간 나는 몇 년 전, 대학원 실기실에 들렀다가 보았던 이창화의 항아리들을 떠올렸다. 수도승을 닮은 두상이 손잡이를 대신하는 뚜껑 달린 항아리였다. 얇게 민 흙판을 수도승의 로브처럼 둘러 쓴 남자의 두상은 무척 얇고 날카로워서 도저히 뚜껑 손잡이로서 기능할 수 없을 것 같았다. 그럼에도 불구하고 얇은 표피 끝에 손을 대보고 싶은 충동을 느끼게 했다. 그러나 아찔하고 곧 깨질 것 같은 여린 손잡이의 질감에 반해, 항아리의 전체적인 형태는 풍만하고 극히 기능에 충실한 것이어서 그만으로도 만든 이의 실력과 감각을 가늠하기에 충분했다. 전통 물레기술을 철저히 자신의 몸에 익히고 따르면서도 자신이 지닌 조형언어를 그 위에 덧입히고, 남이 만들지 않은 새로운 물건을 만들어내려고 노력한 그의

작업은 나의 뇌리에 선명히 남아 있다.

그해 가을, 한 공모전에서 이창화의 그릇과 다시 마주했다. 백자 다구들이 큼지막한 흑색 경질도기* 찻상 위에 가지런히 놓여 있는 백자다기세트였다. 제법 부피감이 느껴지는 검고 각진 형상이, 그 위의 미끈한 백자 다구의 고운 결과 대치되며 더욱 단단하고 견고해 보였다. 흑과 백이 서로의 질감과 부피를 겨루며 부드러움과 거침의 대비를 만들어내는 것이 인상적이었다. 찻상의 형태와 기능은 차도구의 일원으로서 기능과 품성을 잃지 않고 있으나, 검고 광택 없는 둔탁한 존재는 이창화의 목표가 훌륭한 차도구를 만드는 것 이상의 무엇에 가 있다는 것을 말하고 있었다. 백색의 다기세트는 연약한 듯하면서도, 검은 찻상의 위세와 팽팽한 긴장감으로 존재를 드러냈다. 이 긴장감은 주전자 주구 끝의 뻗침, 찻잔의 테두리, 다구 외벽 물레선의 미묘한 파동으로부터 시작되는 듯했다. 백자 다구 각 개체가 가지고 있는 선들은 직선적이면서도 동시에 직선을 거스르지 않는 곡선으로 변화하며 멈춤 없이 유연하게 흘렀다. 때로는 날렵하고 때로는 부드러운 선. 미

* 단단하고 굳은 성질을 가진 도기

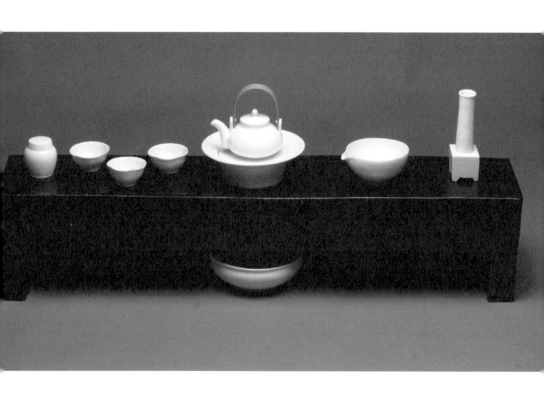

백자다기세트 _ 2006, 백토, 조형토, 물레성형, 판성형, 환원 소성 1280℃, 96×20×21cm

묘한 오르내림이 스스로 팽팽한 파동을 만들었다. 그러나 나는
전통 백자의 언어와 이미지에 천착하되 옛 어법을 답습하지 않는
이창화의 새로운 언어를 마주한 순간 그것을 어찌 읽고 이해해야
할까 잠시 고민했다.

그로부터 몇 년 후, 그가 여주로 새 작업장을 지어 거처를 옮겼
다. 그 덕에 나는 예전보다 더 많은 전시를 그와 같이했고, 근거
리에서 그의 그릇이 변화하는 과정을 지켜볼 수 있었다. 그렇게
지켜본 이창화의 백자그릇은 예전 작업에 비해 옛 도자의 형태와
유약, 문양을 재현하는 즉물적인 태도에서 점차 비켜나고 있었다.
그의 작업장에 들렀던 날, 나는 작업실을 구경하다 벽 곳곳에 빼
곡히 붙어 있는 우리 옛 그릇들의 이미지 앞에서 발길을 세웠다.
그가 선별하고 마음에 들인 사진 속에서 나는 그가 평소 지향하
는 그릇에 대해 품은 생각을 읽을 수 있었다. 백자 그릇은 옛 백
자의 정신을 담고 있어야 하지만, 우리 시대의 물건이 지녀야 할
정서를 제대로 담고 있는 그릇이자 조형물이어야 한다는 그의 다
짐이 강하게 들려왔다.

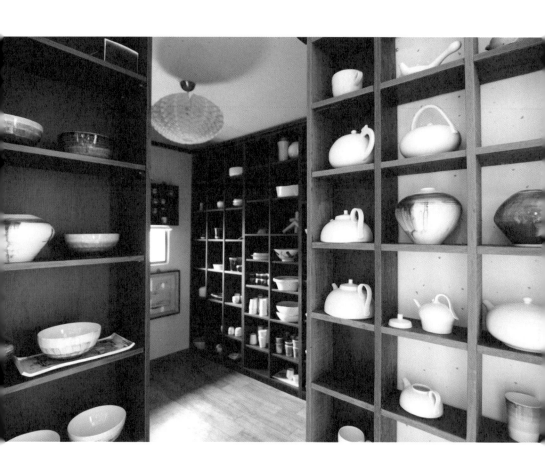

벽장 속 가지런하게 자리 잡은 옛 작업들은 새로운 작업의 영감이 된다.

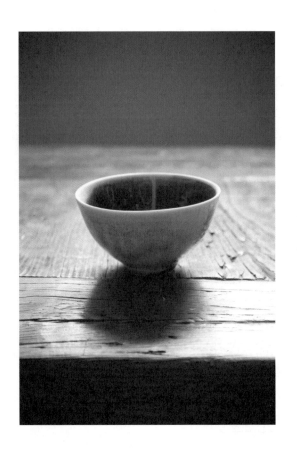

진사잔 _ 2013, 백토, 물레성형, 진사, 환원 소성, 6×5cm

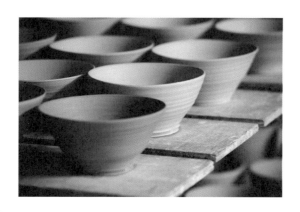

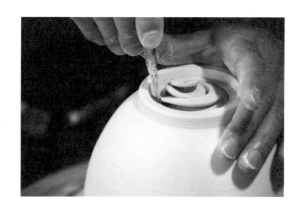

上 그릇은 말리는 순간에도 쉬지 않고 몸을 뒤튼다.

下 어느 정도 흙을 덜어야 하는지는 도예가의 감각에 달려 있다.

서로의 몸을 켜켜이 겹친 채 붙어 있는 그 사진들 사이로 여러 장
의 드로잉이 내 눈에 들어왔다. 그것들은 분명 그 다짐에 대한 실
천이자 생각의 전개도 같은 것이리라. 한 장의 드로잉을 들춰볼
때마다 자신의 몸에서 불출된 선을 힘 있게 내리 긋고, 그 옆에
빠른 필치로 생각을 써내려간 자국들이 뚜렷했다. 같은 듯 다른
여러 장의 드로잉을 들춰보면서 나는 옛것에서 자기 것을 얻어내
기 위해 자신의 몸과 생각을 끌고 나갔을 작가의 시간과 고민을
하나씩 끄집어냈다. 우리 그릇의 원형에서 한 발자국 더 나아가
지금 우리 시대가 필요로 하는 그릇이 갖춰야 할 형태를 만들어
가려는 자의 단단한 의지도 함께.

그의 그릇이 조형의지를 강하게 품고 있다고 해서, 음식을 담고
음식의 풍미를 살리는 본연의 책무를 거스르지는 않는다. 그러나
여전히 그의 그릇이 음식을 담는 본연의 기능을 이행하고 있다
하더라도 단순히 '훌륭한 모양을 가진handsome 물건'으로만 치부하
기에는 오롯한 존재감이 여간 불편하지 않다. 그의 그릇은 작은
컵 하나라도 단독으로 부피감을 갖추고 존재감을 드러내는 데 부
족함이 없다. 그릇 각 구성요소가 만들어내는 미세한 변화와 조
화는 분명 쓰임의 영역과는 상관없는 것이다. 그의 그릇은 사용
자의 손아귀에 자연스레 잡힐 만큼의 적당한 부피와 가벼이 들어

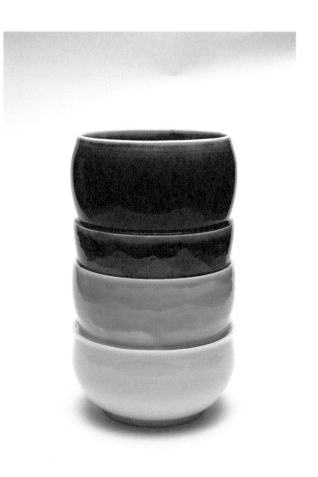

화병 _ 2013, 백자토, 물레성형 환원 소성 1300℃, 14×14×25cm

올릴 만큼의 무게를 갖고 있지 않다. 하지만 그 무게 덕분에 사용자는 손이 감지하는 충족감과 안정감을 느낄 수 있다. 그의 그릇은 그릇장에 포개어 보관하는 편안함을 제공해주지도 않는다. 우리에게 음식을 담기에 적당한 크기 또는 그릇으로서 마땅히 갖추어야 하는 형태의 일반적 범주에 대한 기준이 무엇이냐고 묻는 그릇이다. 즉, 그의 그릇은 '기능을 가진 사물은 아름다울 수 없으며, 그러므로 예술이 될 수 없다'는 오랜 순수미술의 개념에 대한 비평적 논의가 가장 공예적이며 전통적인 도자 언어를 통해 반박되는 흥미로운 지점에 있다.

이창화의 그릇이 전통도자의 기준과 원형을 따르지 않으면서도 한국적 미감을 담아낼 수 있는 것은, 보편적 조형미에 도달하기 위한 정신을 바탕으로 삼고 있기 때문이다. 전통도자의 언어로 그릇을 만드는 도예가로서 전통도자의 의미와 형태만을 답습하지 않으려는 노력이 그릇에서 뚝뚝 묻어나는 것이다. 그래서 그의 작업에는 항상 전통도자가 가진 기술 확장 가능성과 한국 땅에서 그릇을 만든다는 것에 대한 진중한 고민, 그리고 그 그릇에 안주하지 않으려는 창조적 유희가 느껴진다.

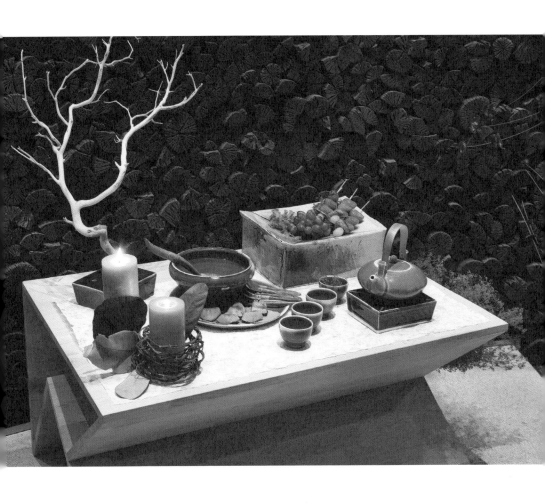

진사백자 주안상 _ 2010, 백토, 물레성형, 진사, 환원 소성
테이블 연출 강홍준 '불火 _ 자연을 사랑하는 이들을 위한 파티'

이창화를 비롯한 이 땅의 많은 도예가들이 전통기법과 형태를 새롭게 해석하여 공예적 완성도를 갖추면서도 어떻게 파격적인 조형실험을 추구할 것인가 고민한다. 궁극적으로 전통도자의 형식에서 벗어나 한국의 도자전통에 내재된 가능성을 새로운 미학적 시도와 접목할 때, 도자전통에 대해 스스로 고민해야 할 지점을 만나게 된다. 이러한 물음 안에서 도예가의 주체적 창의성이 중심이 된다면, 전통의 모방에서 벗어나 이 시대가 요구하는 미감에 부흥하는 새로운 도자의 자생력을 획득할 수 있을 것이다. 그에 대한 이창화 식 방법은 실용의 가치를 상실하지 않으면서도 도자전통의 언어로 그릇을 빚고, 깎고, 쌓아 올리면서 추상적인 점, 선, 면을 하나의 공간 안에 아우르고 조화시키는 것이다.

전통은 그것을 새롭게 재현하려는 이들에게 매력적인 소재다. 그러한 작품들을 보면서 혹여 전통이라는 것이 서구 중심적 사고에 대한 방어기제로 이용되고 있는 것은 아닌지 생각하게 된다. 그럴수록 단순히 옛것의 재현이 아닌 우리 삶에 대한 깊은 통찰의 도구로서 전통에 대한 새로운 미학과 가치를 구하는 작업들을 만나고 싶은 열망이 강하게 밀려온다.

전통을 이야기하는 그릇 중에서 오롯이 자신의 언어로 존재하는 이창화의 그릇을 본다. 그가 만든 그릇의 존재감은 언제나 무겁고 묵직한 것이어서 여러 작가들의 그릇 속에 섞여 있어도 시선

을 제일 먼저 빼앗는다. 남이 흉내낼 수 없는 자신만의 예술세계를 이루기 위해 자신의 시간을 노동과 투지로 채운 대가다. 그래서 그의 그릇에는 치열한 손놀림과 집중력으로 자기 자신을 소멸시켜가며 최대 정점으로 자신을 육박시켰을 지난한 작업 풍경이 스친다.

새삼 나이에 걸맞지 않게 새어버린 반백, 눈가에 자리 잡은 몇 줄의 주름을 떠올리며 흙으로 그릇이라는 화면을 만들고 불을 붓 삼아 전통과 현대의 경계를 넘어 조형의 가능성을 찾고자 하는 그의 강한 열망을 읽어본다. 그가 만든 묵직한 그릇을 앞에 두고 오늘도 우리 옛 그릇의 정신을 이으면서도 현재 우리 삶과 정서를 반영하는 쓸모 있는 그릇, 좋은 그릇 빚는 일의 가치와 의미를 끊임없이 되뇌어본다. 의미 없는 거대한 조형물 한 점을 만들어내는 것보다 제대로 된 작은 그릇 한 점을 빚는 일에 가치를 두고, 진중히 조형의지를 실천하는 자의 열정을 그의 그릇에서 절감하게 된다.

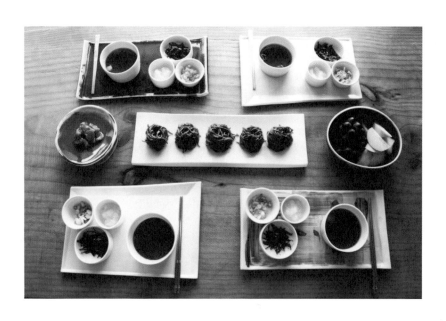

이창화의

오늘은 아내와 두 아이들과 함께 늦은 점심을 먹었습니다. 며칠 늦더위에 작업량을 맞추느라 노곤해 하는 나의 입맛을 돋우기 위해 아내가 메밀국수와 간단한 과일을 내왔습니다. 상차림한 그릇들은 비교적 최근에 작업한 백자들입니다.

그릇은 나의 생각을 담는 것이 아니라 감성을 담는 것이라고 생각합니다. 내가 만든 그릇에는 나의 육체에 쌓여온 인생의 총체적 경험과 생각이 담기는 것이지요. 그래서 그릇은 그것을 빚은 사람을 대변한다고 생각합니다. 사람들은 그릇을 통해 작가의 면면을 들여다볼 수 있는 것이고요. 때문에 그릇을 구매하는 것은 작가의 감성을 자신의 것으로 취하는 것과 같은 것이 아닌가 합니다. 그릇 만드는 일은 냉철한 사고와 깊은 고민이 요구되는 동시에 적당한 육체 노동이 요구됩니다. 그래서 저는 도예가의 사고와 노동이 조화를 이룰 때 좋은 그릇을 만들 수 있다고 생각합니다.

고희숙

—

고요한

백색의

위안

고희숙

1972년생. 홍익대학교 도예과를 졸업하고, 아이치현립예술대학원에서 석사학위를 받았다. 5회의 개인전을 열었다. 〈영한작가교류전〉 〈영국국제도자교류전〉 〈이도개관전−그릇〉 〈생활미감전〉 등 단체전에 다수 참가했다. 경기도 여주에서 '고희숙세라믹'을 운영하며 그녀만의 도자 디자인을 세계에 선보이고자 열심히 작업하며 산다.

고희숙의 작업실은 행정구역상 여주지만 실제로는 양평에 더 가
깝다. 광주 경안천을 지나 작은 동네 후리 초입에 들어서면 도로
가에 면한 콘크리트 건물 두 동이 자리 잡고 있다. 유리 통창 너
머로 도자기가 가득 쌓여 있는 모양새가 부인할 수 없는 도예가
의 거처다. 건물 앞뒤를 둘러싼 산세를 따라 서로의 이마를 맞대
고 있는 각진 콘크리트 두 동이 어딘지 모르게 고희숙의 그릇과
닮았다.

작업장 곳곳이 청량하고 매끈한 그릇들로 가득하다. 적지 않은
작업량이 물질의 부피로 증명된다. 형태와 용도에 따라 어떤 것
은 자신의 하얀 속살을 드러내고 어떤 것은 영청影青 푸른빛 얼음
을 연상하게도 하는 것이 보는 재미를 준다. 한결같이 정갈하고

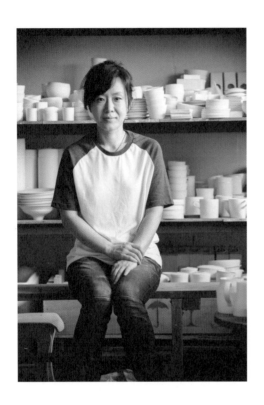

청량하고 하얀 그릇들로 가득한 작업실과 고희숙

고요한 백색의 물건들이다.

고희숙은 그런 그릇들을 백토로 만든다. 엄밀히 짚자면 백토물이다. 물레로 그릇을 빚는 대신 자기질 슬립이라 불리는 연두빛 흙물을 석고틀에 부어 그릇을 만든다(연두빛이던 흙물이 가마 속에 들어가 고온의 불길을 쬐면 하얀색으로 변한다). 고희숙은 형태를 정하면 그 형태대로 원형을 만들고, 그 원형의 외형을 따서 석고틀을 제작한다. 석고틀 안에 흙물을 붓고, 석고에 면한 흙물의 수분이 적당히 석고틀 안으로 흡수될 때를 기다린다. 그릇 두께만큼 흙이 마르면 석고틀에 가득 담겨 있던 흙물을 따라낸다. 그리고 다시 얇게 형성된 그릇막이 꾸득꾸득하게 굳기를 기다린다. 어느 정도 굳으면 석고틀에 묻어 있는 필요 없는 부분을 잘라낸 후 틀과 분리시킨다. 이때서야 비로소 그릇의 형태가 드러난다.

석고틀을 이용해 그릇을 만드는 이 방법은 보통 대량으로 그릇을 만들 때 쓴다. 그러나 그녀의 작업은 좁은 공방에서 하기 때문에 공장보다는 덜 기계화되고 간소화된 편이다. 그럼에도 불구하고, 손으로 그릇 빚는 것보다 기계나 도구에 의지하는 부분이 적지 않다.

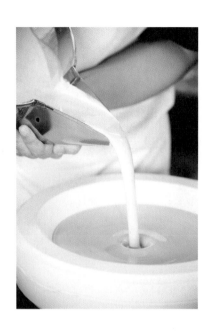

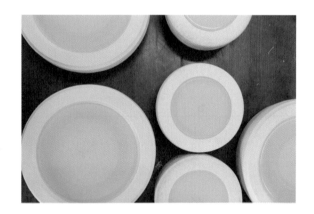

上 공기가 섞여 들지 않도록 자기질 슬립을 석고틀 안에 붓는다.

下 조금만 만져도 곧 넘칠 것 같은 연둣빛 흙물

上 그릇의 두께를 형성하고 남은 흙물이 다 빠져나올 때까지 기다린다.

下 석고틀 주변에 남은 흙을 긁어낸다.

이 방법은 석고틀을 이용하여 무한정 같은 형태를 만들어낼 수 있다. 원본도 복사본도 모조품도 아닌, 멀티플이라는 철저한 현대적인 사물을 양산해내는 것이다. 그러나 눈 앞에 놓인 그녀의 그릇들은 우리 사회의 기계적-기술적-과학적인 문화가 축적된 무제한성을 지향하는 물건이 아니다.

고희숙의 작업실은 다른 작가의 작업실 풍경과는 조금 다르다. 공장에나 있어야 할 육중한 기계와 금속선반, 그 위에 제 몸을 맞대고 높이 쌓여 있는 석고틀 탑, 흙물을 흘리거나 튀면 닦어내기 좋을 제법 크고 반질반질한 테이블이 여럿이다. 플라스틱과 알루미늄으로 만들어진 도구들, 이 모든 것들이 그녀가 작업하는 동선에 따라 배치되어 그녀의 손길을 기다린다. 그 모양이 잘 세팅된 레스토랑 키친 같기도 하고 공장라인 같기도 하다. 흙 다루는 공간인데도 바닥이나 벽 어디하나 먼지나 흙물 떨어진 자리 없이 깨끗하다. 정갈한 것을 좋아하는 그녀의 성품이 드러난다.
큼지막한 테이블 위에 흙 도구들과 연필 몇 자루, 알루미늄 자, 반쯤 닳아 끝이 뭉툭한 지우개, 그리고 몸체 없는 그릇 뚜껑들과 형태가 특이한 작은 오브제 몇 개, 그녀가 들여다 보았을 책 몇 권이 있다. 그 복잡한 모양새 속에도 질서는 존재한다. 그녀가 앉는 자리를 기준으로 팔이 뻗고 움직이는 거리, 자주 손 가는 횟수

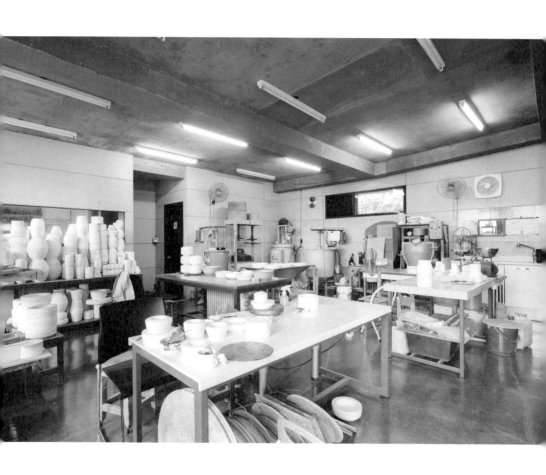

고급레스토랑의 조리실을 연상케 하는 작업실

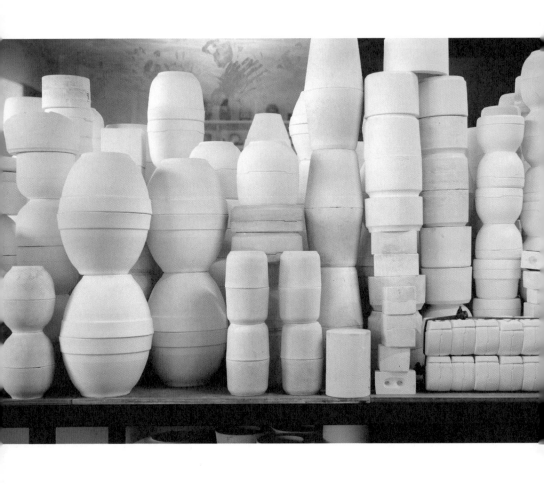

작업실 한편에 석고틀이 산을 이루었다.

에 따라 물건이 놓여져 있다. 앞뒤로 놓인 물건의 모양새가 마치
제단 같다.

테이블 위에 놓인 몇 장의 스케치들이 눈에 들어온다. 그녀가 그
린 손그림들이다. 트레싱지 위에 뾰족하게 돌려 깎은 연필을 세
워 금속 자를 따라 선을 긋는다. 짧은 선이 여러 번 겹쳐져 반듯
한 선과 선 사이를 곡선으로 연결한다. 맘에 들지 않는 부분은 지
우개로 거듭 수정해가며 머릿속에 떠올렸던 그릇의 형태를 다듬
는다. 그렇게 여러 번의 수정을 거쳐 최종의 것에 다가간다. 그녀
는 지우개나 흑연 가루의 날림 없이 클릭 한 번에 오차까지 알아
서 조정해주는 컴퓨터의 효용을 멀리하고, 오직 손의 감각에 의
지하여 자신의 머릿속에 떠오르는 '담다' '덮다' '받치다' '들어
올리다' 같은 동사를 '용기' '뚜껑' '받침' '손잡이' 같은 명사로
전환시키고 있다. 그렇게 머리에 떠올린 동사들이 그녀의 손에서
연필심으로 옮겨져 비로소 종이 위에 그릇의 이미지로 떠오른다.
'컴퓨터를 잘 다루지 못해 손으로 직접 그린다'며 쑥스러운듯 스
케치를 빨리 거둬간다. 모던한 형태를 추구하는 이가 캐드나 일
러스레이터 같은 프로그램이 아닌 오직 연필과 종이에 의지해 형
태를 도출하는 것이 신기하다. 나는 다시 연필이 남긴 자국과 지
우개가 종이 위를 뭉개버린 거친 흔적을 본다. 종이 위에 손으로
형태를 그리고 지우고 다시 그리기를 반복하며 단 하나의 선을

찾아내려는 흔적들. 이 아날로그적인 행위는 어쩌면 손의 방식과 기계의 방식 사이에서 접점을 찾으려는 노력일 것이다. 최대한 자연스러움에 다가가려는 의지가 몇 번 쓱쓱 그은 간결한 선에서도 드러난다. 그렇게 그은 선이 유니크한 형태를 보여준다. 그림에서 따뜻한 정서가 번진다.

사람의 손이 만든 공예품과 기계가 만든 제품은 다르다고들 한다. 이 둘은 어떻게 다를까? 둘 다 그릇의 기능을 행하고 있다면 같은 것일까? 만약 공예품의 수공성이 사회적 맥락을 갖고 있다면, 기계생산품은 사회적 의미가 상실된 물건일까?

우리가 먹는 음식은 어떤 형태와 재질의 그릇이든 거기에 담긴다. 우리는 일상 속에서 자신도 모르게 수없이 많은 그릇을 보고 만지며 산다. 시각과 촉각을 통한 감각은 세상을 이해하는 방식에도 영향을 끼친다. 물질은 우리의 사고방식을 구성한다. 그래서 매일 보고 만지고 사용하는 그릇 한 점이 우리의 삶과 세계관을 바꿀 수 있다.

손으로 만든 그릇에서 얻는 것과 기계가 찍어낸 그릇을 통해 얻는 것은 다르다. 손으로 좋은 그릇 한 점을 빚기 위해서는 좋은 재료와 도구, 그리고 제작 과정에 능숙하게 길들여진 작업자의 신체, 좋은 것을 만들고자 하는 마음이 필요하다. 그렇게 만들어

진 그릇은 나름의 역사를 지닌 물건이다. 그런 물건을 사용하는 이가 세상을 바라보고 이해하는 방식은 기계가 만든 물건을 사용하는 이와는 분명 다르다.

고희숙이 만드는 그릇은 옛 그릇의 형태를 좇지도, 그 방식으로 만들어지지도 않는다. 그녀가 말려두었던 석고틀의 윗 거푸집을 분리하자 그릇의 형태가 반쯤 드러난다. 아래 것까지 분리해내 말리면 사용하는 데 모자람이 없다. 그러나 그녀는 여기에 그치지 않고 다시 물레 위에 석고틀을 올려놓는다. 물레를 돌려 석고틀이 만들어낸 날카롭고 일률적인 선을 엄지와 검지 사이에 넣고 지그시 누른다. 매끈하고 깔끔하던 흙의 끝이 불규칙하게 일그러진다. 검지가 닿았던 자리에는 원심력에 저항했던, 그녀의 몸이 만든 거친 줄무늬가 남아 있다. 그렇게 오직 자신의 손과 감각으로 얻을 수 있는 흔적을 남기고 나서야 그녀는 비로소 그릇 빚기를 끝낸다.

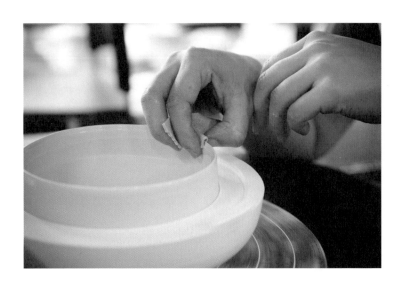

남기지 않아도 될 자국을 굳이 남기는 건
사람의 마음을 움직이기 위해서다.

그녀가 최근 작업들을 보여준다. 스시 네다섯 개쯤 올리면 좋을 중간 크기의 접시다. 음식이 닿는 단단하고 평평한 유면은 미끄러질 듯 부드럽고 반질거린다. 그런데 그릇 안쪽에서 바깥쪽으로 뻗치는 경계가 베일 듯 날카롭고 거칠다. 석고틀에서 채 마르지 않은 가장자리 여분의 흙을 빠르게 뜯어낸 흔적이다. 흙은 그릇의 몸체와 찢겨 나가면서 상처를 만들고 작업자의 팔과 손목 힘의 포물선을 따라 모양이 변화되었다. 뾰족한 작은 돌기들이 오르고 내리며 선처럼 남은 자리. 기계적인 깨끗함에 날카롭게 반발하는 이질적인 자국들은 단순히 쓰기 좋은 그릇 이상의 무엇을 이야기해준다.

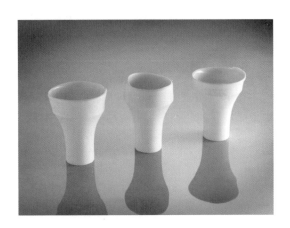

화이트 모닝-뚜껑 있는 티컵 _ 자기질 슬립, 석고 캐스팅, 환원 소성 1280℃, 8×8×9cm

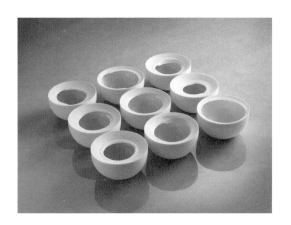

백색선 반구보울 _ 자기슬립, 석고 캐스팅, 환원 소성 1280℃, 14×14×7.5cm

고희숙은 왜 굳이 기능에 크게 영향을 미치지 않는 수공의 맛을 그릇에 남겨 형태를 변화시킬까? 그녀는 기계가 만드는 '동일한 사물'들이 결코 가질 수 없는 의미가 사용자에게 미칠 정서적 효용을 알고 있기 때문이다. 좋은 그릇을 많은 사람이 즐기고 사용하기 위해서는 합리적인 가격이 중요하다. 그것은 기계와 틀을 이용한 대량생산이 전제되어야 한다. 그러나 공장이 만들어내지 못하는 그릇, 사람 냄새가 나는 좋은 그릇을 빚어야만 대량생산된 그릇에 비해 경쟁력을 지닐 수 있다. 그녀는 물건을 쓸 사람의 필요와 요구에 빠르게 대응하고 합리적인 가격을 제시하면서도 자신의 정서와 감각을 담을 수 있는 방법을 찾은 것이다.

고희숙이 10년 넘게 매진해온 이 방법은 수공그릇의 정서와 기계 생산 메커니즘이 갖는 효용 사이에서 선택한 최선이었을 것이다. 이 땅에서 일상의 그릇을 빚는 도예가라면 반드시 우리의 생활과 식문화에 적합한 그릇, 그리고 우리의 정서가 담긴 그릇을 빚어야 한다. 옛 시대에 만들어진 형태와 정서를 좇아 옛 방법과 재료를 연구하는 것도 의미 있는 일이다. 하지만 우리의 달라진 정서와 식문화를 담아내는 데 현대화된 기술과 효용이 필요하다면 적극적으로 적용할 방법을 찾는 것도 이 시대 그릇 빚는 자의 사명이다. 그렇게 새로운 형태를 제시하고 새로운 정서를 끌어내야 할 의무가, 그리고 형태를 현실화할 재료와 방법을 찾아야 할 책무가 도예가에게 있다.

고희숙도 같은 마음으로 그릇을 만든다. 우리 시대의 기술과 방법으로 흙을 다루고 거기에 자신의 감각을 더해 빚는 것이다. 좋은 그릇을 빚기 위해 일생을 고민한다는 면에서 옛 도공이 지녔던 태도와 다르지 않다. 어찌 사람의 마음을 움직이고 그로써 삶을 생동케 하는 물건을 만드는 방법이 세상에 하나만 존재하겠는가.

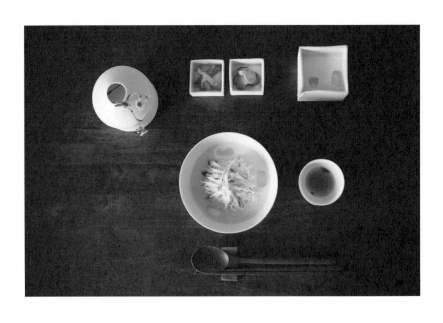

고희숙의

밥상

여름엔 주로 간단하게 국수류를 즐겨 먹어요. 오늘은 오이채를
얹은 콩국수를 만들었어요. 지난여름에 담아두었던 매실 장아찌
와 무채나물도 조금 담았고요. 그릇은 모두 제 그릇들인데 주로
석고 캐스팅으로 작업하지만 손으로 끝마무리를 해 간결하면서
도 손맛 나는 그릇을 만들려고 노력해요. 그릇을 직접 만드는 사
람이지만 그릇을 쓰는 사람이기도 하다 보니 제작할 때 용도에
맞는 그릇의 크기와 마무리를 중시하는 편이에요. 설거지할 때
편리함도 신경을 많이 써요. 하지만 도자 디자이너의 입장에서
사람들에게 새로운 용도와 쓰임을 고민하고 제안하는 것도 중요
하게 생각합니다.

정길영

—

시시포스의

유희

정길영
1963년생. 1989년 영남대학교 미술대학 및 동대학원 서양화과를 졸업했다. 10여회의 개인전을 가졌다. 〈제2회 부산비엔날레〉〈한국현대
미술 – 대구의 작가들〉, 암스테르담 〈한국현대미술의 오늘〉 등 다수의 전시에 참여했다. 이천, 여주에서 작업하다 중국 징더전으로 거처를
옮겨 새로운 작업에 매진하고 있다.

몇 년간 현장에서 도예가들을 지켜보니, 도자를 업으로 삼은 계기나 사연이 제각각이다. 대학이나 전문고교에서 도자를 전공했거나 유명 도예가의 문하생으로 오랜 수련생활을 거쳐 이 길에 들어선 경우가 대부분이다. 하지만 개중에는 회화나 조각, 건축 등 타 예술매체에서 작가로 활동하다가 우연한 기회로 도예가의 삶을 사는 이도 적지 않다. 이들이 도자 작업을 시작하게 된 이유는 도자의 실용성보다는 타 재료에서 느낄 수 없는 표현의 자유로움에 매력을 느껴서다. 때문에 이들의 작업은 흙으로 조형물을 만들거나 도판을 캔버스 삼아 그림에 매진하는 경향이 짙다. 이천에서 작업하다 몇해 전 중국으로 옮겨 작업하고 있는 작가 정길영은 테이블웨어부터 회화, 도자조각에 이르기까지 실용과 예

술을 넘나드는 광범위한 작품세계를 보여준다는 점에서 매우 이
례적이다.

정길영은 영남대에서 서양화를 전공했다. 어려서부터 그림 그리
기와 만들기를 좋아한 덕분에 그림을 전공으로 택하고 업으로 삼
는 것이 자연스러운 일이 되었다. 서양화전공으로 대학원까지 마
치고 현업에 있던 그였으나 우연한 기회에 도예를 접하고 그림과
조각을 병립할 수 있는 도자의 매력에 매료되었다. 1986년부터
는 본격적으로 도자 작업에 매진하고 있다. 이미 몇 번의 개인전
을 열고 화단의 호평을 받으며 활동하던 이가 불현듯 익숙한 유
화물감과 캔버스 대신 흙과 유약, 불이라는 생소한 재료를 선택
한다는 것은 무척 무모한 일이다. 새로운 무언가를 생각하고 창
조해내야 하는 예술가들은 늘 창조의 고통을 겪을 수밖에 없다지
만, 어떤 부수입도 없이 오직 흙 만지는 일과 그림 그리는 일에만
집중하며 사는 전업작가의 삶은 필히 고단함을 예견케 한다. 그
러나 그는 내가 만난 좋은 작가들이 그러했듯 작업 이외 것에는
무심한 삶을 살며 오직 최선을 다해 작업에 임한다. 그 탓에 그림
그리는 것 이외에 별다른 취미도 없고 오직 작업의 진행 과정을
지켜보면서 그것으로부터 삶의 재미와 이유를 구하는 심플한 스
타일이다.

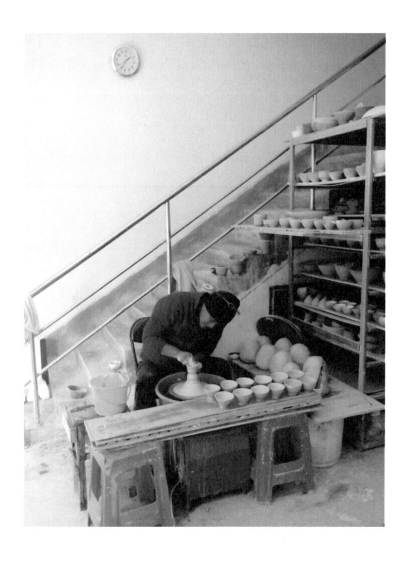

정길영은 물레 앞에 앉아 그릇을 빚고
그에 어울릴 세상을 떠올린다.

정길영과 알고지낸 지는 꽤 되었다. 동료 큐레이터들의 전시에 자주 작품을 출품했던 그였기에 전시 때마다 마주치면서 안면을 텄다. 호쾌한 필치와 거침없는 회화 표현이 가득한 그의 작업들을 보면서 언젠가 같이 전시할 날을 고대하곤 했다. 그런 인연은 몇 년이 훌쩍 지나 이루어졌다.

전화로 전시를 의뢰한 후, 전시할 작품을 고르기 위해 데코레이터와 그의 작업실을 찾았다. 통화에서 최근 작업장을 옮기느라 잠시 지인과 작업장을 나누어 쓰고 있다며 협소한 공간을 걱정했다. 중진 작가가 다른 작가와 공간을 나누어 쓰는 일은 여러 면에서 쉬운 일이 아니다. 자신의 기술과 재료가 노출될 것을 감수해야 할 뿐 아니라 작업량이 많기로 소문난 그이니 불편함이 예상되고도 남았다. 작업실이 있는 이천으로 향하는 내내 그가 작업실 공간을 어찌 나눠 쓰고 어떤 작업을 하고 있을까 궁금했다.

계단 아래 회색빛 철문을 밀고 들어가니 그의 작업실이 모습을 드러냈다. 제법 넓은 공간이 그의 작가의식과 근성으로 꽉 들어차 있었다. 흙, 도구, 작품들로 가득 찬 작업실은 거대한 창고 그 자체였다. 붉고 파랗고 노란 원색 물감으로 거침없이 그려낸 드로잉들이 벽에 걸린 것도 모자라 바닥에 널려 있었다. 그뿐 아니라 흙 작업도 동시에 병행하고 있는 듯 여기 저기 건조시키고 있는 것, 초벌된 것, 재벌된 것 구분 없이 작업실 곳곳에 혼재되어

있어 도대체 어디다 눈을 두어야 할지 모를 지경이었다. 작품뿐 아니라 재료와 도구도 함께 뒤엉켜 있어 그것들을 볼수록 눈이 현란해지고 현기증마저 느껴졌다. 이 모든 것들이 정길영의 동선과 작업순서에 따라 놓이고 진행되고 있는 것들이겠지만, 그의 생각을 종잡을 길 없는 나는 모든 풍경이 숨은 그림 찾기처럼 난감했다.

험하게 흙물이 튀고 물감이 튄 작업실 벽에는 붉고 거친 붓질로 그려진 일그러진 얼굴이 액자도 없이 삐딱하게 걸려 있다. 그에 상응하듯 그림 아래는 애처롭게 팔다리가 잘려나간 한 남자가 부러진 선글라스를 삐딱하게 낀 채로 나를 물끄러미 내려다보고 있다. 울부짖는 붉은 얼굴과 절단된 하얀 신체가 마치 프랜시스 베이컨Francis Bacon*의 우울하고 괴기스러운 자화상처럼 다가왔다.

*영국의 표현주의 화가. 대담함과 강렬함, 원초적인 감정을 담은 화풍으로 잘 알려져 있다. 단색의 배경 위에 흐물거리는 비형태적인 신체를 주로 그렸다.

그가 최근 만들고 있다는 컵 연작을 보여주었다. 작은 크기의 컵들이 테이블 위에 한가득이다. 만든 순서대로 일렬로 세워놓으면 그의 생각이 어디로 향하고 있는지 마치 플립북처럼 들여다볼 수 있을 것 같다. 모든 컵의 손잡이가 중년의 남자 형상이다. 어떤 이는 그릇을 힘껏 밀거나 어깨에 짊어지기도 하고 그것이 힘겨운 듯 주저앉은 남자도 있다. 하다못해 컵 안에 가부좌를 틀고 앉아버린 처연한 모습의 형상도 있다. 컵을 짐처럼 밀고 짊어지고 기대며 힘겨워하는 인물들의 모습은 정상에 올려놓은 바윗덩어리가 굴러떨어지면 다시 정상으로 옮겨놓는 일을 무한히 반복해야 하는 시시포스의 비극을 떠올리게 한다. 인생의 고역을 영원히 되풀이해야 할 숙명에 놓인 이 남자들은 컵의 손잡이가 되고 받침이 되어 자신의 형벌을 무한한 노동으로 갚아나가야 할 비극을 수행하는 작은 시시포스들인지도 모른다.

정길영은 자신의 특기인 회화와 조각, 그리고 도자의 실용을 모두 취하여 예술성과 장식성을 넘어서는 새로운 흙 작업을 보여준다. 그는 이렇다 할 정규교육을 거쳐 도자를 접하지 않았기에 흙으로 만든 그릇이 반드시 갖추어야 한다고 믿는 것들에 대한 강박과 자기검열에서 자유롭다. 그가 만드는 그릇들의 기능을 굳이 분류하자면 컵, 접시, 밥그릇 같은 것들인데 딱히 정해진 모양

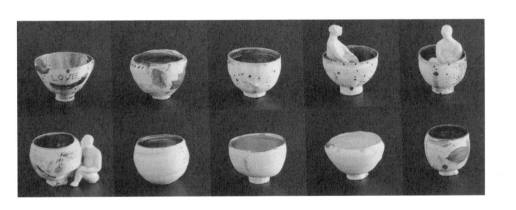

잔 _ 백토, 물레성형, 모델링, 코발트 드로잉, 금안료, 투명유, 산화 소성 1250℃

도 없고 부피와 크기가 같지도 않다. 작은 소품인 컵만 하더라도 크고 정형화되지 않은 손잡이가 달린 덕에 쌓아 보관하기도 쉽지 않다. 대부분의 도예가들은 전통이나 학교에서 배운 대로, 음식을 담는 데 방해가 되는 장식을 덧붙이지 않고 음식을 담으면 보이지 않는 부분을 굳이 장식하려 하지도 않는다. 공기나 접시라면 가장자리, 컵이나 주전자라면 몸체 바깥쪽에 장식하는 게 보편적이다. 그러나 그는 그릇의 안과 바깥 하다못해 바닥굽 안쪽에 이르기까지 그림을 그리고 조각을 붙이는 데 거리낌이 없다. 보통 입술이 닿는 자리를 부드럽게 만드는 컵들과 달리 그가 만든 컵의 테는 찢어진 종이마냥 날카롭고 울퉁불퉁하다. 컵을 이리저리 돌려보아도 어느 부분에 손가락을 넣고 컵을 들어 올려야 할지 무척 고민이 된다. 음식을 담고 보관하는 용도로서 갖추어야 할 최소한의 형태와 무게, 그런 배려만이 존재하는 그릇이다. 불친절하다. 그러나 그의 그릇이 그저 이기적이고 불편하기만 할까?

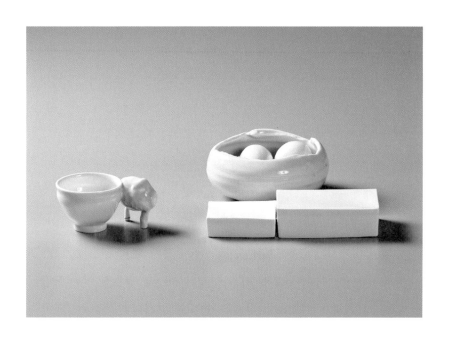

컵, 볼, 사각접시 _ 백토, 물레성형, 판성형 모델링, 투명유, 산화 소성 1250℃

전시 디스플레이 날, 그가 지인에게 부탁해 전시할 작품을 몇 점을 보내왔다. 그날의 그릇들은 나의 기대를 저버리지 않았다. 크기나 형태, 색이나 그림 모두 어느 것 하나 짝을 맞춰온 것이 없었다. 그다운 일이다. 같은 색, 같은 규격으로 맞춤된 테이블웨어 세트에 익숙한 사람들에게 짝이 맞지 않는 정길영의 그릇들은 불편하기 짝이 없다. 그러나 정길영의 그릇에는 그만의 독특한 감각과 재치가 녹아 있다. 제각각 모양과 크기가 다르면서도 자기들끼리 묘하게 어울리고 이야기를 만들어내는 힘이 있다. 자신이 그려내고 만들어낸 것을 지켜내고 발전시키려는 고뇌와 굳은 의지, 그리고 끊임없는 창작의 열망이 무엇인가를 담아야 하는 그릇의 숙명 앞에서도 절대 굴하지 않고 꿈틀거린다.

그가 보내온 그릇들을 일렬로 세워보니, 그가 왜 그런 형태를 만들고 그림을 그렸는지 알 것 같다. 비슷하지만 결코 같지 않은 형태와 그림을 나열하다보면 어느새 그의 생각과 감각을 따라가게 된다. 이미지를 떠올리고 형태를 만들고 그려내는 속도가 무척 빠름을 알 수 있다. 머리와 손이 한순간도 멈추지 않아야 나올 수 있는 물건들이다. 손이 그렇게 빠른 생각을 따라가는 것이 신기하다. 그릇의 형태를 취하고 있으나 작가의 생각을 펼치는 입체화된 캔버스에 가깝다. 그러니 같은 형태와 그림이, 같은 그릇 세트를 만드는 것이 그에게 의미가 있을 턱이 없다. 만들고 있는 기

사과 _ 백토, 저화도유약, 투명유, 판성형, 코일링, 산화 소성 1250℃, 가변설치

물이 컵인지 접시인지, 공기인지도 중요하지 않다. 그 그릇들은 누군가의 필요와 요구에 의해 만들어지는 주문식 그릇이 아니다. 모든 형태와 색, 크기는 오로지 정길영의 감각에서 시작되고 끝을 맺는다.

그의 그릇들은 어딘지 아귀가 맞지 않고 깔끔한 맛도 없으며 어찌 보면 아마추어가 만든 것 같기도 하다. 깔끔하고 단단한 테이블웨어로 잘 알려진 유명 도예가의 작업장에서 제법 긴 도제생활을 했으니 분명 그가 물레 실력이 부족해서 그리 만드는 것은 아닐 것이다. 그에게 공장에서 찍어내듯 규격화된 그릇을 만드는 일이나 오랜 수련으로 몸에 익어버린 기술과 감각의 습득이 무슨 의미가 있을까. 기술과 재료에 대한 깊은 이해와 노련함이 요구되는 것이 도자예술의 기본이지만, 왠지 나는 그의 그릇에게서만은 그런 것들을 기대하고 싶지 않다.

식탁에 앉아 그가 만든 테이블매트와 그릇들을 마주하고 있으면, 그릇과 음식의 어울림을 즐기는 대신 그릇이 주는 즐거움과 이야기를 우선 찾게 된다. 그릇마다의 고유한 재미를 발견할 때, 의외의 즐거움으로 충만해진다. 그런 후에 거기에 담긴 음식의 풍미와 맛을 느껴도 늦지 않다. 그렇게 받아든 음식이 어디 맛있기만 할까. 사연이 더해질 때, 즉 나의 이야기가 더해질 때 모든 일상의 사물은 특별한 의미로 다가온다.

그의 그릇은 일반적인 그릇과 다르기 때문에 더 감동적이고 그릇다운 그릇일지 모른다. 그의 그릇은 음식 앞에서 자신의 존재를 낮추기보다 음식에 스토리를 더하고 감각을 더함으로써 자신의 의무를 다하고 의미를 찾는다. 그럼으로써 그릇이 무엇이냐고, 그릇의 형태는 어디서 결정되는 것이냐고, 도예가들이 신앙처럼 신봉해왔던 실용이라는 가치와 의무는 오늘날 어떤 모습으로 변화해야 하는 것이냐고 묻는다.

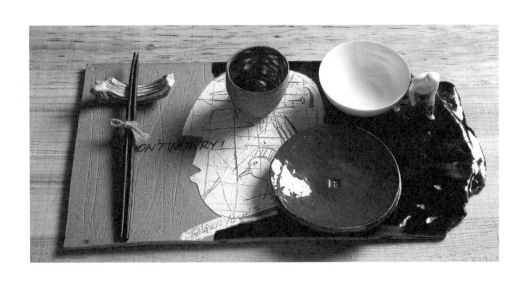

접시, 인물컵, 컵, 젓가락받침, 테이블받침

_2010, 백토, 청자토, 물레성형, 모델링, 코발트 드로잉, 금안료, 투명유, 산화 소성 1250℃

간혹 사람들이 그에게 그림 크기와 그릇의 크기는 같은데 왜 가
격은 그릇이 더 비싸냐고 묻는다거나, 그가 도예가인지 화가인지
를 묻는다고 한다. 자신은 종이나 캔버스에도 그림을 그리고 흙
에도 그림을 그리며, 그것이 자신에게는 크게 다를 바 없는데도
불구하고 여전히 사람들은 그릇에 그림 그리는 일을 캔버스 위에
그리는 것보다 알아주지 않는다며 현실의 아이러니를 토로한다.
이는 예술의 미적효용을 기능보다 우위에 둔 오랜 습관 탓이기도
하지만 그릇이란 그저 가격이 싼 생활용품이라는 우리 사회의 편
견이 강하게 자리하고 있어서 일 것이다. 그렇게 그림과 흙 작업
사이의 현실적 괴리에서 한동안 고민하던 그가 중국으로 거처를
옮겨 새로운 작업을 시작했다는 소식을 들었다. 굳이 이유를 듣
지 않아도 그가 홀로 한국 땅을 떠나 타국으로 거처를 옮긴 이유
를 짐작할 만하다. 그곳에서는 그가 그릇 만들고 그림 그리는 일
외의 것들로 지치지 않기를, 그리고 그릇이 마땅히 갖춰야 한다
고 믿는 모든 기준과 편견에 절대 굴하지 않길 바란다. 오늘도 먼
이국땅에서 자신의 내면을 비추어보고 감각을 정점에 유지하며
끊임없이 그림을 그리고 흙작업을 할 그를 떠올린다.

정길영의

밥상

같이 작업하며 살고 있는 친구의 음식 솜씨가 쉐프 못지않습니다. 잠시 주방에 들어가 잠깐 달그락거리며 만들어냈는데도 삼시세끼 맛있는 음식을 만들어내지요. 맛도 맛이지만 우리 집 식탁에는 또 다른 즐거움이 있습니다. 식사 전 음식이 담길 그릇을 고르고 들여다보는 재미입니다. 우리 집 그릇은 같은 것이 하나도 없어요. 물컵, 밥공기, 국그릇, 찬기, 수저받침에 이르기까지 내 손으로 만들어 쓰지요. 나는 그릇을 만들 때, 음식이 담겨 있을 때는 담겨 있는 대로, 음식이 비워지면 그릇 그대로, 그릇을 쓰는 사람들이 재미를 느끼기 바랍니다.

문병식

전통에

근한

오늘의

그릇

문병식

1980년생. 여주대학, 단국대 도예과 및 동대학원을 졸업했다. 2008년 통인화랑에서 첫 개인전을 연 후 5회의 개인전을 가졌으며, 다수의 그룹전에 참가했다. 〈2007 도쿄테이블웨어전〉 〈2015 경기세계도자비엔날레 아름다운 우리 도자 공모전〉 등 국내외 다수의 공모전에서 입상했다. 현재, 여주 능서면에서 '문도방文陶房'을 운영하며 뛰어난 대장기술을 이용한 현대 감각에 맞는 백자를 만들고 있다. 경기도 판교에도 갤러리 및 아카데미를 열고 운영중이다.

한 시대가 품은 정신과 지향은 그와 닮은 물건을 만들어낸다. 고려사회 지배층들은 불교 문화와 군벌 귀족문화 속에서 자신들이 지향하는 이데올로기와 미감을 섬약하고 화려한 비색 청자로 드러냈다. 뒤를 이어 등장한 조선 사대부들은 청렴하고 고결하며 소박한 의식세계와 새로운 사회가 지향해야 할 유교적 가치를 백자에 투영했다. 특히 조선 왕실은 백자를 왕도王陶로 정해 순도 높은 도덕적 청렴과 결백을 새로운 사회가 지향해야 할 표상으로 삼고자 했다. 그래서 옛 백자에는 조선을 이끈 지적 엘리트들이 지향했던 도덕주의道德主義가 깔려 있고 중국을 참고하되 자신들만의 문화와 역량을 자긍하고 유희했던 조선 사회의 당당함이 녹아 있다. 백자에는 자연에 대해 품은 경외 속에서 만들어진 것이라

재료를 다루고 형태를 만드는 모든 과정에서 자연을 이용하고 즐기되 절대 자연을 인위로 정복하거나 범하지 않으려는 조선인들의 겸손과 순응의 태도가 엿보인다. 이처럼 백자에는 조선이 품은 물질에 대한 검소와 절제 그로 인한 고도로 지식화된 사회만이 드러낼 수 있는 품격이 고스란히 담겨 있다. 그야말로 옛 백자의 아름다움은 곧 당시 조선인이라면 모두 공감하고 추구한 이상향이자 지향이라 치부할 만하다.

여주에 작업장을 둔 문병식은 서릿발 칼맛이 물씬한 백자를 만든다. 그는 방짜유기처럼 표면 반지르르하고 과일 깎아놓은 것처럼 반듯한 그릇을 오직 물레와 손에 의지해서 만들어낸다. 백토는 청자토나 분청토에 비해 다루기 어렵다. 순도 높은 백자 태토일수록 더욱 그렇다. 백토는 청자토나 분청토에 비해 비교적 입자도 작고 고우며 균질하다. 따라서 백토는 손에 쥐고 성형하는 손성형보다 물을 많이 쓰고 속도가 빠르게 기물을 만드는 물레 성형에 더 적합한 흙이다. 물레 성형이 끝난 후 건조대 위에서 기물 안에 있던 수분이 조금씩 공기 중으로 날아가면, 백토의 입자들은 몸집을 줄이고 수분이 빠져나간 공간을 좁혀 더욱 치밀한 조직으로 변화한다. 따라서 백토로 물레 성형할 때 회전 속도를 급속히 높이면, 다른 태토로 만든 것보다 기물의 출렁거림이 심한

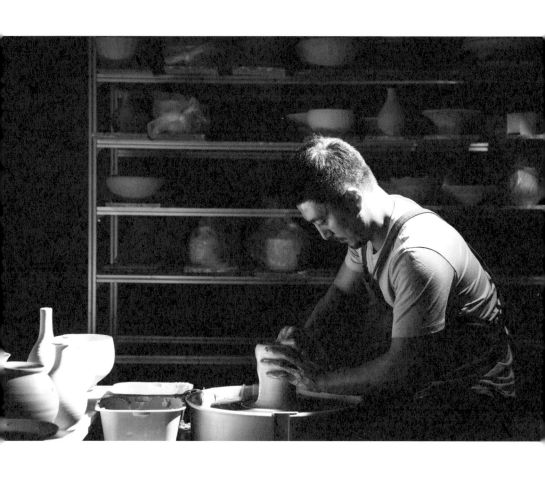

그는 방짜유기처럼 반지르르하고 과일 깎아놓은 것처럼 반듯한 그릇을
오직 물레와 손에 의지해서 만들어낸다.

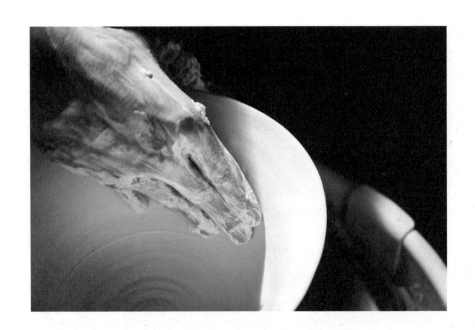

백토는 다른 흙에 비해 물 조절과 속도에 예민한 흙이다.

편이다. 흡수율이 높아 물량을 조절하여 쓰기도 까다롭다. 하지
만 소성 후에는 다른 흙에 비해 강도가 높아지고 발색이 뛰어난
것이 백자 태토의 특징이자 강점이다. 그러나 기술을 채 몸에 익
히지 못한 자가 섣불리 백토로 성형을 시도했다가는 형태를 잡기
는커녕 물레 위에서 중심을 잡고 출렁거리는 형태를 추스르기에
도 급급하기 십상이다. 그만큼 백자 태토를 다루고 기물을 빚는
일은 우선 작업장에 새 흙을 들일 때마다 미묘하게 다른 흙의 상
태를 가늠하여 흙을 쓸 때와 묵힐 적시를 판단하고, 이후 물레 성
형을 할 때 흙의 상태에 따라 물레의 운동 속도와 물의 양을 능숙
능란하게 조절할 줄 아는 도예가의 남다른 기술적 수준과 지식,
판단력 그리고 감각을 요구한다.

문병식은 학교 교육체계 안에서 이론과 지식을 겸하여 쌓으면서
도, 십 대 때부터 일찍 현장에 나가 숙달된 장인들의 기술과 지
식을 온전히 익혔다. 그 덕에 불혹(不惑)에 막 들어선 작가지만 그의
그릇에는 예사 중년 작가들에게도 쉽게 볼 수 없는 기술의 능숙
함과 재료를 다루는 원숙함이 있다.
십여 년 전, 어느 날 나는 미술관에서 전시할 작품을 고르기 위해
여주에 있는 그의 작업장을 찾아갔다. 작업장 문을 두드리고 주
변의 풍광을 살피면서, 나는 어젯밤 작업장 곳곳에 내려앉은 설

백白이 참으로 백자의 빛깔과 많이 닮았다고 잠시 생각했다. 얼마 지나지 않아 건장한 체격을 지닌 그가 안쪽 작업장에서 나와 흙물 묻은 손으로 현관문을 열어주었다. 인사를 나눈 후, 그는 내게 마저 차올리지 못한 물레질을 마무리하고 손을 닦고 나오겠노라고 잠시 기다려주길 청해왔다. 나는 그를 기다리는 동안, 작업실 입구 그의 그릇이 전시된 작은 공간을 서성였다. 그가 만든 그릇을 조심스럽게 하나씩 들고 세심하게 그릇의 면면을 살폈다. 그릇을 포개어 쌓을 때 형태와 간격이 같은지, 같은 형태의 그릇끼리 아가리의 크기, 몸체의 곡률과 변곡점이 같은지, 그릇을 달리해도 뚜껑이 오차 없이 맞물리는지 나는 마치 선생님이 학생이 해온 숙제를 검사하듯 그가 만든 그릇들을 꼼꼼히 살폈다. 어느 작은 찻주전자의 뚜껑을 들어 올렸을 때였다. 들어 올리는 힘에 뚜껑이 약간 저항하는 듯하더니 이내 작고 경쾌한 '뻥' 소리와 함께 몸체에서 분리되었다. 물레질로 만든 주전자 뚜껑과 주전자 몸체 입구의 아귀가 어쩌나 잘 물리고 잘 맞았는지 주전자의 내부가 잠시 진공이 되었던 모양이다. 요즘도 나는 그의 찻주전자를 사용하면서, 그날 경험한 작은 소리와 손에 전달되던 뚜껑의 저항력을 떠올리곤 한다.

문병식의 그릇 빚음은 대부분 물레에서 시작한다. 그의 그릇이

대부분 물레 성형 특유의 대칭적 원형에서 벗어나지 않는 이유
다. 문병식의 기술적 역량이 가장 시각적으로 잘 드러난 기형은
각접시角楪나 각발角鉢, 각호角壺다. 각 그릇을 제작할 때, 작가는 물
레로 원형의 항아리를 차고 흙이 적당히 수분을 날릴 때를 기다
려 각을 칠 적당한 때를 기다린다. 손물레 위에 기물을 올려놓고
예리힌 도구를 사용해 기형이 지닌 높이와 비율, 부피과 선에 어
울릴 만큼의 면수를 결정한다. 작게는 여섯 또는 여덟 면에서 많
게는 스무 면에 이르기까지 간격 가지런하게 균질한 폭을 나눈
다. 이후 날이 선 너른 칼날을 기물 표면에 수직으로 곧추세워 물
레로 빚은 기물의 몸을 조금씩 깎아내린다. 예리한 칼끝이 움직
일 때마다 기물의 살은 조금씩 바닥 위로 부스스 떨어지고 쌓인
다. 속살 깎은 자리를 손이나 부드러운 도구로 매 다듬은 후에야
다음 면을 깎는다. 면치기 작업은 오로지 그렇게 작업자의 감각
과 수공, 판단력에 의지해 앞으로 나아간다.

아무리 면을 분할하고 지속적으로 면을 쳐내도 기형은 끝까지 본
래 물레에서 도출한 풍만함과 원형성, 그리고 중심을 잃지 않아
야 한다. 백자의 면치기라는 것이 단순히 눈짐작으로 혹은 손 가
는 대로 면을 툭툭 나눠 대충 깎아내는 것이 아니다. 도구를 기물
의 표면에 밀착시킨 후 오직 감각의 촉을 세워 정확한 깊이만큼
만 깎여나가도록 해야 한다. 적절한 힘을 주되 빠른 속도로 표면

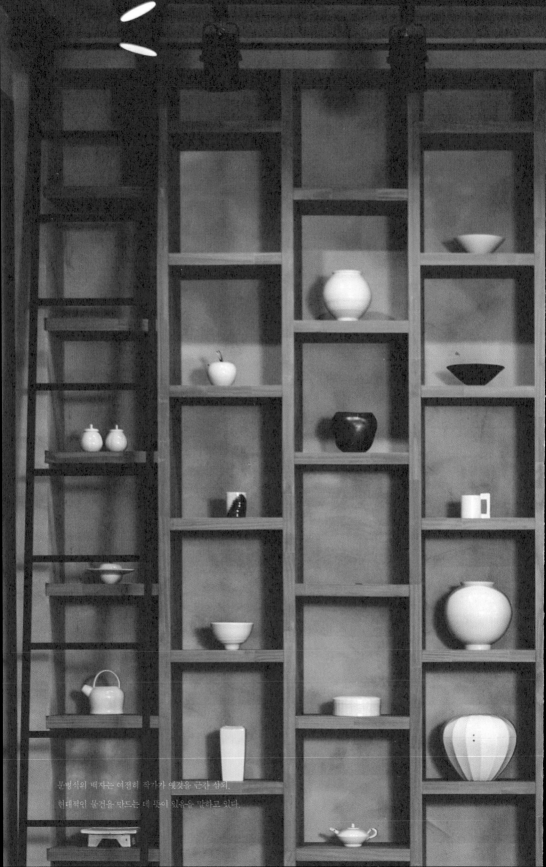

문병식의 백자는 여전히 작가가 옛것을 근간 삼되,
현대적인 물건을 만드는 데 뜻이 있음을 말하고 있다.

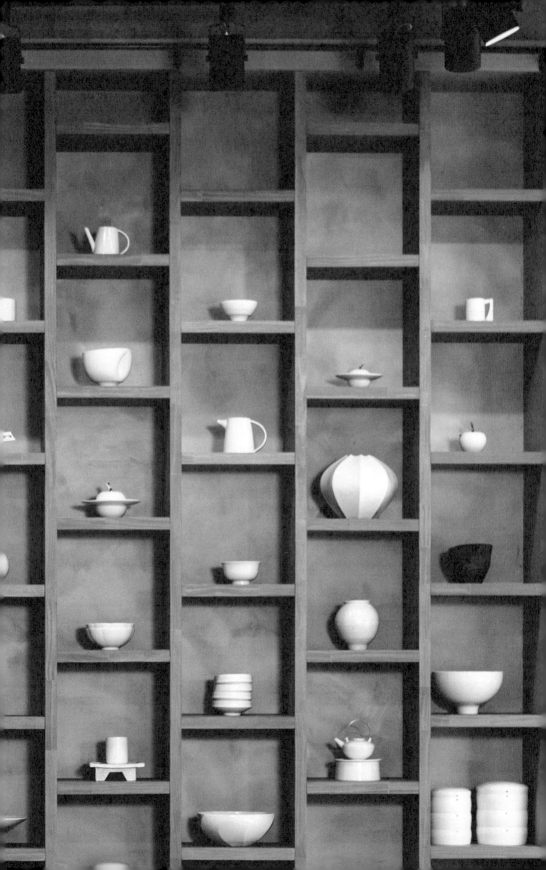

을 내리긋는 것이 관건이다. 작가는 면을 치는 동안, 자신의 손과 도구로 구현해야 할 형태와 선을 머릿속에 끊임없이 떠올리면서 온전한 형태에 다가간다. 면치기는 더하는 것이 아니라 불필요한 두께와 형태를 덜어냄으로써 완성에 다가가는 방법이다. 칼날이 덜어내야 할 양, 침범하지 않아야 할 영역 그 이상 혹은 이하도 넘어서지 않는 선을 지키는 게 무엇보다 중요하다. 그러기 위해서는 작업자의 집중과 몰입이 작업하는 내내 최상의 상태로 유지되어야 한다. 반복적이고 지속적인 과정은 작업자의 몸에 인印처럼 새겨진다.

몰입은 작업자의 상태를 지각보다 몸이 먼저 반응하는 단계까지 밀어 올려 훌륭한 결과물을 만들어낸다. 이때 신체 행위의 반복은 몸속에 고유의 리듬감을 불어 넣는다. 기능의 숙달을 통해 몸에 실린 리듬은 작업자의 손과 도구를 타고 기물의 표면에 그대로 흔적을 남긴다. 인체의 구조와 운동 원리, 방향에 따라 생긴 반복적이고 물리적인 자국들은 마치 수면 위에 퍼져나가는 동심원이나 나이테 모양을 만들었다. (작업자가 오른손잡이인지 왼손잡이인지에 따라서도 기물의 표면에 다른 파동이 생성된다.) 그것은 그릇의 굴곡진 몸을 따라 손과 도구가 하나 되어 수직으로 빠르게 내리긋는 수십 번의 행위로 만들어진 족적이다. 예리하고 단단한 칼에 맞서 무른 흙이 힘써 저항했던 자국들. 균질하고 정연한 투

명유 유면 아래에서 빛을 받아 공명하듯 떠오른 수평의 단층들은 그의 그릇이 기계적 수법이 아닌 인간의 손에서 태생한 것임을 다시 한 번 환기해준다. 또한, 이것은 백자의 차가운 이지理智와 치밀함 이면에 본디 흙이 부드럽고 유연한 재료라는 점도 일깨워준다. 360도 곡면을 같은 간격만큼 등분하여 면을 나누는 각호角壺나 각발角鉢은 각호의 중심에서 퍼져 있던 넓은 면들이 입구와 굽다리로 향할수록 하나의 점으로 수렴하는 특징이 있다. 특히 각발은 굽지름과 구연부口緣部의 비율, 높이를 어떻게 달리하는가에 따라 다른 느낌을 준다. 굽다리에서 위로 퍼져나가는 선, 면의 변화에 따라 그릇의 형태가 아직 채 피지 않은 수줍은 꽃망울 같기도, 활짝 핀 양개비 꽃 같기도 하다. 햇빛 좋은 날, 양지바른 자리에 각진 그릇을 내놓으면 빛의 방향에 따라 선과 명암이 수렴과 발산하는 자태가 더욱 잘 보인다. 시간이 지날수록 햇빛의 각도 변화에 따라 달라지는 그릇의 미묘한 형태와 색감, 느낌의 차이를 바라보고 발견하는 것은 하얀 각진 그릇을 가까이 두는 사람만이 누릴 수 있는 시각적 재미이자 사용의 즐거움이다. 나 또한 과일을 담을 그릇이나 수반이 필요할 때면, 그릇장에서 문병식이 만든 각진 그릇들을 꺼내온다. 빛이 잘 드는 테이블 위에 올려 두고 한동안 그릇을 돌려 빛이 각진 면들을 따라 꺾이고 흐르는 것을 감상한다. 작가가 손목의 반동을 이용해 빠르게 깎아 낸

271

날선 칼날이 지나갈 때마다, 그릇의 불필요한 살결은 부스스 떨구어지고 속살은 매끄러워진다.

동심원들이 마치 그릇을 생명이 있는 것처럼 울울하게 진동하는 것 같다. 마치 고요한 물결 위에 천천히 느리게 밀려들다 물러나기를 반복하는 파도를 보고 있는 것마냥 어느새 내 마음도 잔잔히 움직이고 평온해지는 것이 느껴진다.

그가 같은 형태를 크기를 달리하여 쌓거나 포개놓은 겹합盒과 겹반盤 역시 원환을 기본형 삼아 일정한 비율과 간격으로 바깥에서 안으로 좁아들거나 혹은 아래에서 위로 솟구치고 있을 뿐 모두 기물과 간격의 반복과 차이를 통해 다양한 운율과 운동성을 보여주기 위한 작가의 실험이다. 특히 마트료시카matryoshka 구조의 겹합 혹은 겹반의 제작은 각형 백자와 더불어 만드는 이가 높은 기술력과 치밀한 작업 태도를 지니고 있지 않으면 제작하기 쉽지 않다. 흔히 공예품 제작에 있어 기능이나 기술, 제작과정을 강조하는 것이 순수미술보다 열등한 공예의 지위를 상승시키는 데 일조하지 못한다고 주장하는 이들도 있다. 또한, 창조적 작업은 디자인이나 새로운 첨단기술을 습득하고 소통하는 데 있는 것이지, 3D프린터나 인공지능이 점차 대세가 된 오늘날, 작가 오랫동안 반복적 작업을 통해 기술을 체득하는 것이 무슨 효용이 있는지 의문시하는 이도 적지 않다. 그러나 공예, 특히 그릇을 만드는 일은 특히 흙과 불이라는 재료와 동력과 밀접한 관련이 있고 이와 관련한 특정기술을 핵심에 두고 있다. 따라서 그릇이 제

형태와 기능을 갖추기 위해서는 능숙하고 노련한 손, 늘 좋은 것
과 새것을 만들려는 작가의 노력과 감각, 그리고 좋은 재료의 결
합이 필요하다는 것을 이해하지 못한다면, 요즘 시대에 물질적
실체인 그릇을 손으로 만드는 것 그리고 그러한 수공의 그릇을
사용하는 즐거움, 창조적 손이 주는 감동과 배려를 제대로 알 수
없을 것이다.

여러 해를 걸러, 그가 새롭게 판교에 오픈한 매장에서 오랜만에
그를 다시 만났다. 나는 몇해 전 그랬던 것처럼, 잠시 후 돌아온
다는 그를 기다리며 그가 만든 기물을 만지고 들어보고 가늠해
보았다. 공간 곳곳에 놓인 문병식의 백자는 여전히 작가가 옛것
을 근간 삼되 그것을 반복하거나 답습하는 데 있지 않고, 현대적
인 물건을 만드는데 뜻이 있음을 말하고 있었다. 그의 수법은 직
접 물레를 차올리고 면을 깎고 다듬는 옛 그릇의 제작기법에 극
히 충실한 것이나, 그의 백자는 옛 도자에 대한 우리가 머릿속에
서 습관적으로 떠올리는 무작위 개념*들—소박함, 자연스러움,

* 무작위는 일본 사가史家들이나 비평가들이 지칭한 표현으로 조선시대 지방에서 제작한
하품 도자기를 일컬어 표현한 것이지, 우리 청자나 백자 같은 차원 높은 절제미를 아우
를 수 있는 표현은 아니다.

무심, 무기교, 자유스러움 등에서 한 발자국 벗어나기 위해 무던히 노력하고 있음이 곳곳에서 드러난다.

그래서 나는 문병식의 백자지향이 색보다 형태에 방점이 있기에 백자 그릇 위에 동화*나 코발트로 장식한 그릇보다 숨김이나 거짓 없이 선과 형태가 더욱 명징하게 드러나는 순백자가 작가가 추구해온 지향과 방법에 더 부합한다고 생각하는 편이다. 순백자는 물레를 차고, 굽을 깎고, 시유하여 소성을 하기까지, 매 순간 한 치의 흔들림이나 머뭇거림을 그대로 드러낸다. 숨길 수가 없다. 정정당당함과 주저 없는 기술의 구사가 없고서는 도저히 한숨에 입구에서 굽자리까지 멈춤 없이 흐르는 선, 호흡을 만들어낼 재간이 없다.

그러나 선이 매끈하고 시원스럽다고만 해서 좋은 것도 아니다. 실제 백자를 대표하는 기형인 백자대호白瓷大壺, 달항아리 중에는 완벽히 좌우대칭인 것을 찾기 어렵다. 반은 어깨선이 기우뚱한 듯, 반은 허리춤이 내려앉은 듯하지만, 멀리서 보면 비대칭이 조

* 동화(진사)는 구리를 주성분으로 하는 우리나라 고유의 적색 무기안료다. 산화구리 또는 탄산구리를 1200℃ 이상에서 환원 소성해 얻은 안료나 유약을 의미한다. 일제강점기에 일본인들은 동화 안료가 색깔이 붉다하여 진사辰砂라는 용어와 혼용하여 사용했는데 최근에는 박물관 및 관련 학계에서 진사 용어에 대한 문제를 제고하여 '동화'라는 명칭을 채택, 사용하기로 했다.

10단 백자합白瓷盒 _ 2014, 백토, 물레성형, 투명유, 환원소성 1260℃, 23×15cm

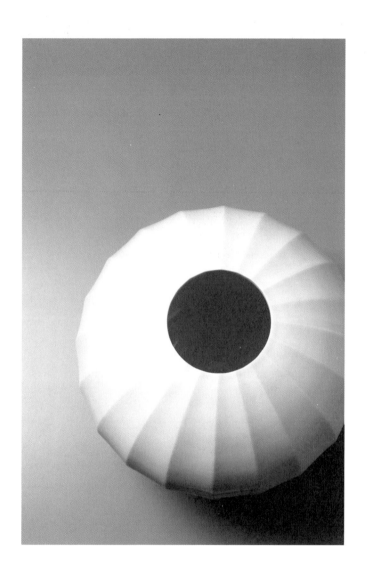

백자각호白瓷角壺 _ 2014, 백토, 물레성형, 면치기, 환원소성 1260℃, 39×36cm

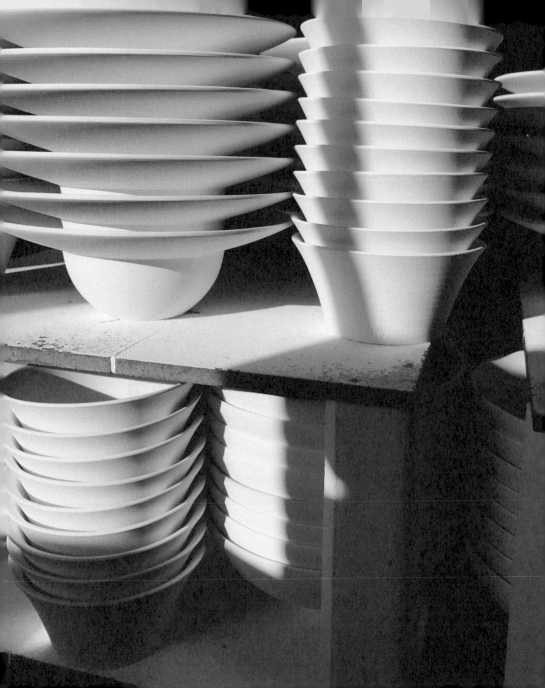

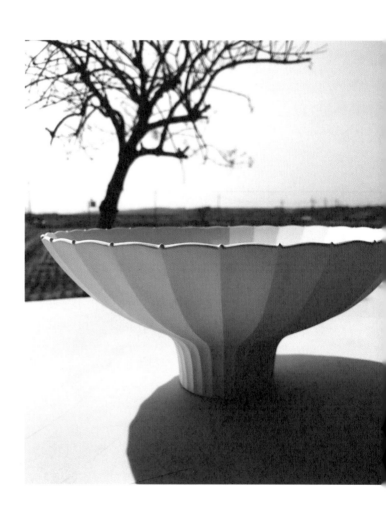

재료가 달라져도 도예가의 감각은 재현된다.

화를 이루어 특유의 유연하고 풍만한 곡선미를 자아내는 것이 달항아리의 선이다. 그러나 조선백자 중 백자제기白磁祭器는 예리한 선과 대담한 면 처리로 단순성, 이지성, 고귀성이 돋보인다. 이처럼 백자는 시대별 제작방법과 사용 목적과 기형에 따라 고급한 이지주의와 더불어 온아우미溫雅優美한 소박미와 친근미가 정도를 달리해 공존하는 것이 특징이다. 고려청자의 선이 고운 맛이 있다면, 백자의 선은 우연과 필연이 교묘하게 교차하며 부드러움과 명료함이 공존하는 이지적인 멋이 있다. 백자의 선은 시원스럽고 막힘이 없어야 하지만 질박하고 편안함도 잃지 않아야 한다. '어떤 멋 부림 없이' 하얀 흙의 속성에 고도의 기술을 적용하되 과하거나 덜하지 않은 고도의 절제력을 요구하는 것이 백자 빚기의 정도正道다. 그래서 작가들은 도자기 중 백자 만들기가 유독 어렵다고들 한다.

오늘날 수많은 작가들이 백자를 재현한다. 요즘 우리 작가들이 만드는 백자는 분명 쨍한 서릿발 같은 백자의 표면에 한 점의 티끌도 용납하지 않는 청렴과 결백의 정신을 가시화하고 다짐하고자 했던 옛사람들의 지향과 목적과는 분명 다를 것이다. 달라야 한다. 문병식 역시 감각적인 시선과 숙련된 기술, 철저한 몰입 아래 우리 사회가 지향하는 미와 마음을 대표하는 백자를 만들고자

노력하는 많은 작가 중 한 명이다. 옛 도자의 기형과 방법을 그대로 재현하거나 복원한다고 해서 그 그릇이 오늘날 현대인들의 생활과 미감에 맞으리라는 법이 없다. 사람들의 생활과 관심에서 외면받으면 그릇의 수명도 끝이 난다. 청자가, 분청이, 백자가 그러했다. 옛 도자의 색과 형태, 장식은 모두 각 시대가 요구하고 바라마지 않는 미감과 생활의 반영 끝에 제작되고 살아남은 것들이다. 그가 옛 것을 참조하여 그릇 만드는 일을 계속하면서도 그가 그릇 만드는 일 이외에도 꾸준히 음식과 담음새에 관심을 두고 그릇의 형태와 재질을 변화시키는 것 역시 결국 우리 시대의 식문화, 미감에 한층 다가가기 위함일 것이다. 그가 산적한 그릇 만들기 속에서도, 꾸준히 우리 옛 백자를 들여다보고 백자가 지닌 편안함과 자연스러움, 친근함 이외에 준엄함과 엄격함, 서늘함, 치밀함을 다양한 방법으로 조합하고 시도하는 것은 매우 중요하고 반길 일이다. 그것이야말로 그의 작업이 지금보다 단단해지고 앞으로 나아가게 하는 힘이며, 옛 전통 도자 제작의 방법과 기술을 온전히 몸에 익히고 사용하되 기술이나 방법에 매몰되지 않게 하는 정도이자 유용한 방법이기 때문이다.

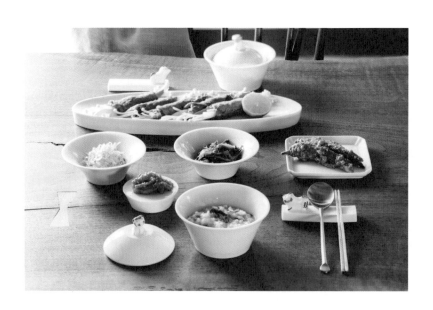

문병식의

밥상

아내는 제법 음식 솜씨가 좋습니다. 아내는 틈틈이 요리 수업을
다녀와 그날 배운 음식을 저녁에 만들어줍니다. 신혼 초에는 요
리 솜씨가 서툴렀지만, 이제는 굳이 외식하지 않아도 될 정도로
수준급이 됐어요. 저는 항상 먹고 싶은 것이 있으면, "오늘은 뭐
가 먹고 싶어"라고 요리를 부탁해요. 아내의 음식 솜씨가 느는
만큼, 저도 그릇을 대하는 시각이 달라졌습니다. 그릇을 만들수
록 형태나 장식만 잘 만들 것이 아니라, 어떤 요리가 어울릴지 고
민하여 만드는 것이 중요하다는 생각이 들어요. 결혼 전에 혼자
그릇을 만들 때는, 문양이나 장식에 주로 신경을 많이 썼거든요.
하지만 형태 좋은 그릇에 담긴 음식이야말로 그릇과 합을 이루
는 최상의 장식이라고 생각합니다.

권진희

색과 빛을

발산하는

건축적

사물

권진희

1978년 출생. 서른 살 뒤늦게 도예를 접했고 수원대에서 공예디자인을, 홍익대 일반대학원 도자공예를 배웠다. 2012년 제31회 〈서울현대도예공모전〉에서 대상을 수상한 이후, 밀알미술관 초대로 10년 만에 첫 개인전을 열었다. 뒤이어 대전 지소갤러리에서 개관기념 초대전을 열었다. 다수의 전시를 비롯해 〈공예트렌트페어〉 〈파리 메종 오브제〉 등 국내외 다수의 아트페어에 참가하며 작업하고 있다.

도예가들과 이야기를 나누다 보면, 자신의 작업을 건축가의 일에 비견하여 설명하는 경우가 종종 있다. 도대체 도자예술과 건축이 무슨 관계가 있을까 싶지만, 실상 이 둘은 아주 오랫동안 긴밀한 관계를 맺어왔다. 인류 최초의 도시로 알려진 요르단의 예리코Jericho 지구는 돌을 기초 삼고 그 위에 진흙 벽돌을 쌓아 지은 것이고, 아프리카 사람들은 지금도 진흙을 볏짚과 뭉쳐 사막기후에 최적화된 흙집을 짓는다. 15세기 유럽 발렌시아가에서 성행했던 이스파노 모레스크Hispano-moresque 도기의 주요 생산품은 실내장식을 위한 장식 접시나 채유타일彩釉, glazed tile이었고, 이슬람 문화권에서는 모스크와 궁전, 요새 등 주요 건축물의 안과 밖을 기리타일Girih tiling로 꾸미는 건축 스타일이 잘 발달했다.

근래 도자와 건축이 만나 만든 가장 아름다운 건축물은 스페인의
건축가 안토니 가우디Antoni Gaudi가 지은 건축프로젝트일 것이다.
사그라다 파밀리아Sagrada Familia 성당*을 비롯한 대부분 가우디의
건축물들은 앞서 말한 중세 이슬람계의 영향을 받은 스페인의 토
착 건축에서 영향을 받았다. 이처럼 도자와 건축의 역사는 그야
말로 서로의 장점을 살리는 오랜 동반자적 관계를 통해 발전해왔
다고 해도 무방하지 않을 것 같다.**

* 사그라다 파밀리아는 '성聖 가족'이라는 뜻으로, 예수와 마리아 그리고 요셉을 뜻한다.
원래는 가우디의 스승인 비야르Francisco de Paula del Villar y Lozano가 1982년 설계와 건
축을 담당했으나 건축주와의 마찰로 비야르가 사임했다. 1883년 가우디가 주임 건축가
로 부임한 후, 재검토하여 새롭게 설계했다. 이후 40여 년간 성당 건축에 열정을 기울
였으나 1926년 가우디가 사망할 때까지 일부만 완성되었다. 스페인 내전과 제2차 세계
대전 등의 영향으로 공사가 중단되기도 했으나 1953년부터 공사가 재개되었다. 가우디
100주년이 되는 2026년 완공을 목표로 공사가 진행중이다.

** 동양을 대표하는 가장 유명한 흙건축은 만리장성이다. 중국의 서북쪽을 지키기 위해
세운 만리장성은 돌이 흔하지 않아 흙으로 벽돌을 만들어 세웠다. 당시 흙은 잘 뭉쳐지
지 않아 나뭇잎과 나뭇가지를 흙과 함께 섞고 다진 후 햇빛에 말려 벽돌로 만들어 사용
했다. 또한, 17세기부터 20세기 중국 복건성福健省 근처에 세운 흙건축물 토루는 거대한
집합 주거 건축물이다. 지름이 70m, 높이가 4층 규모에 이르는 만큼 800명이 함께 생활
할 수 있다. 한국 역시 예로부터 기와집과 초가집, 토담집 등을 지을 때 흙을 중요한 건
축재로 활용해왔다.

나 역시 그릇을 만드는 도예가의 일이 공간을 구획하고 구축하며
실감하며 계량적인 공간을 꿈꾼다는 점에서 건축가들의 일과 유
사한 부분이 많다고 생각한다. 작품이 지닌 매끈한 표면과 선명
한 색감 때문인 것도 같고 탑처럼 겹쳐 쌓아 올린 형태가 그런 인
상을 주는 것도 같다. 작업실에 가서 여러 작품이 선반에 한데 놓
인 것을 보니, 그 풍경이 더욱 어느 도시의 마천루를 조망하고 있
는 것 같은 착각이 불러 일으켰다.

권진희의 작품을 처음 본 것은 2012년 서울 월계로 북서울꿈의
숲 드림갤러리에서 열린 〈서울도예공모전〉 수상작 전시에서였다.
그녀는 색이 유려한 작은 사발 모양의 작품으로 공모전에서 좋
은 상을 받았다. 그러나 나는 그녀가 받은 상의 종류나 수상의 유
무와 상관없이, 그녀가 특별한 의미나 주제에서 출발하지 않고도
단순히 색판을 만들어 길게 자른 띠를 동심원처럼 계속 쌓아나
가는 반복적인 행위를 통해 스스로 온전한 존재감을 지닌 작품을
만들어냈다는 것이 마음에 들었다. 특히 신석기 시대의 빗살무늬
토기처럼 바닥이 좁고 점차 위로 향할수록 벌어지는 오목한 형태
가 많다. 이러한 원추형 그릇의 형태는 인류문명이 장족의 발전
을 이뤄왔음에도 불구하고 이상하리만큼 큰 변화가 없다. 누구는
이 형태가 인간이 무언가를 담기 위해 두 손을 모은 형태에서 기

인한 것이라고도 하고, 누구는 식물의 씨앗이나 꽃이 안에 담긴 배아나 꽃술을 보호하기 위해 진화한 형태를 인간이 모방한 것이라고도 한다.

권진희 역시 바닥을 다져 바탕을 만들고 그 위에 흙떠를 계속 쌓아 올려 기물을 빚는다. 이러한 제작방법은 처음 인류가 오랫동안 흙으로 용기를 만들어온 방식이자, 여전히 국적불문 수많은 공예가들이 용기를 빚고 있는 보편적 방식이기도 하다. 그런 이유로 나는 그녀가 쓸모 있는 그릇을 만드는 것은 아니지만, 오히려 작품의 형태와 제작 방식이 인류가 아주 오랫동안 일상의 도구인 그릇을 만들어 온 일에 대한 일종의 경외, 오마주로서 의미가 담겨 있다고 생각한다. 그러나 그녀의 작품들은 사실 무엇을 표현하거나 인류문명, 도자사의 어느 지점을 의식해 만든 것이 아니다. 그렇다고 쓸모가 명확한 목적성 명확한 사물도 아니다. 권진희의 그릇은 그저 흔한 그릇으로 치부할 만한 극히 전형적인 그릇의 형태지만, 그릇이라고도 할 수 없는 이상한 존재다. 우리는 그녀의 그릇을 과연 무엇이라고 여기고 불러야 할까? 그것은 공예품인가 혹은 예술품인가?

최근 현대공예의 표현과 지평이 넓고 다양해진 만큼 우리 미술현장에서도 공예품도 혹은 예술품도 아닌, 반대로 공예품도 예술

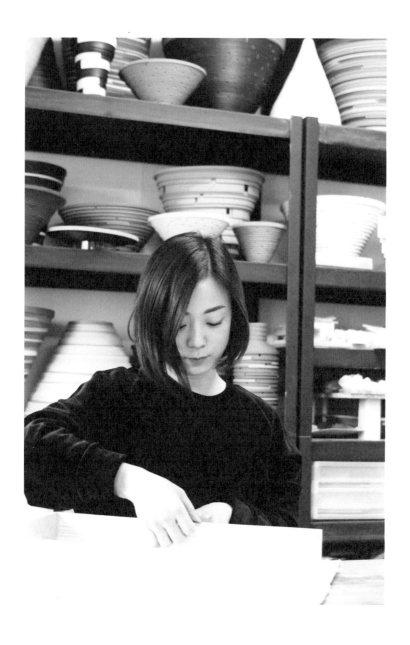

권진희는 흙떠를 빚고 이어붙인 후 매끈하게 표면을 깎아 작은 건축물을 세운다.

품도 될 수 있는 작업들이 점차 많아지고 있다. 나 역시 포스트 모더니즘이 대세가 된 지 오래된 이 시대에 장르와 매체를 명료하게 구분하거나 정의하려는 시도가 더는 무슨 의미가 있을까 싶긴 하다. 그런데도 나는 항상 왜 도예가들이 여전히 그리고 꾸준히 그릇의 형태를 유지하거나 암시하는 형태를 만드는지 궁금하다. 원추형 혹은 실린더 형태의 그릇이 인간이 유용한 사물을 만들어 온 이래 '담음'이라는 기능에 가장 부합하는 기본적이고 근본적인 형태이자, 세대와 시간이 흘렀어도 인간의 '담음'이라는 필요는 크게 변화하지 않았기 때문인가 자못 짐작해볼 따름이다. 그러나 권진희 작업은 이와 무관하게 작가가 단순히 색, 질감, 형태, 공간을 가지고 조형물을 만드는 과정에서 각자가 내뿜는 힘의 완급을 조율하고 단순화하며, 다다른 형태가 반구, 원뿔 혹은 실린더, 큐브 같은 형태라는 생각이다.

그러나 권진희의 기물 작업은 외형이 그릇처럼 보이지만, 그것은 작가가 색, 질감, 형태, 공간 등 그릇이 지닌 조형적 요소 각각이 발산하는 힘의 균형을 맞추고 조화롭게 만드는 과정에서 자연스럽게 귀결된 형태이지, 인류가 만들어온 그릇의 형태, 역사와는 무관해 보인다. 어쨌든 원추형, 실린더형, 정방형 등 정제되고 단순한 기하학적 형태가 화려한 색채와 무아레의 복잡한 일루전에도 불구하고 작가가 종당 추구하는 담백하고 유기적인 조화로움

그리고 명료한 침묵을 만드는 데 크게 일조하는 것은 확실하다. 하루가 다르게 미술 현장에 쏟아져 나오는 별 의미 없이 그저 복잡하고 현란한 조형작품들을 보고 있노라면, 마치 두서없이 쓸데없는 말들을 늘어놓는 사람과 오랫동안 억지로 대화하는 것 같은 불편한 느낌이 든다. 모두 다 그런 것은 아니지만, 좋은 작업일수록 복잡한 수사나 설명 없이 적절한 한 두 개의 단어, 간단한 문장 하나로 작품이 이해되고 그 뜻에 동감하게 될 때가 많다. 시각언어는 담백하고 명료할수록 좋다. 그래야 보는 사람에게 더 오롯한 존재감과 울림을 전달할 수 있다. 그런 차원에서, 권진희의 작업은 작은 기물이어도 스스로 견고하고 명료하게 존재한다는 느낌이 있다. 그것이 공예품인가 혹은 예술품인가의 구분과 상관없이 말이다.

지난해 늦여름, 그녀가 개인전에 실을 평론을 써달라는 연락이 왔다. 나는 글쓰기를 구실 삼아 드디어 그녀의 작업실을 처음 찾아갔다. 권진희의 작업실은 서울 봉천동 조용한 골목길 안쪽에 있다. 한적한 길가에 면한 허름한 빨간 벽돌 건물. 좁은 계단을 세 번쯤 휘돌아 오르면 계단 끝 왼편에 그녀의 공간이 있다. 그녀는 여러 사람이 방문하거나 사진 촬영을 해야 할 때, 언제나 가부可否를 망설일 만큼 협소하다. 작은 전기가마 한 대, 자리를 확

보하려고 테이블 깊숙이 밀어 넣은 전기 물레 한 대, 두 단씩 겹쳐 쌓은 정리박스 몇 개 그리고 철제선반이 가구의 전부다. 최소한의 작업 동선과 공간을 확보하기 위해서 모든 가구와 집기들은 최대한 서로의 몸을 붙이고 벽을 등진 채 에둘러 서 있다. 정면 벽 그리고 방 가운데에는 작은 테이블 두 개가 놓여 있다. 메인 테이블 위에는 손문레가 있다. 다른 작가들이 쓰는 것보다 유독 작고 낮다. 작업에 필요한 몇 개의 도구들을 제외하고 스펀지, 광목천 몇 장, 연필, 자, 조각 도구들은 모두 여남은 개의 정리 박스 속에 종류별로 차곡차곡 정리되어 있다. 모든 도구와 재료들이 저마다 크기와 종류, 모양이 다른 데도 줄 맞춰 분류되어 있는 것이 매우 인상적이다.

작가들의 작업실에는 작가만이 쓰는 독특한 도구들이 있기 마련이다. 나 역시 작업을 했던 이력이 있기에 그들의 공간에서 새로운 도구들을 발견하고 만져보는 것을 좋아하는 편이다. 어떻게 쓰는 것인지 방법을 묻고 쓰임을 상상해보며 마치 작업하는 사람처럼 탐을 내고 소유의 욕망을 느낀다. 직접 만들어 쓰는 것도 사다 쓰는 것도 있지만, 그렇다고 작가들의 도구가 모두 특이한 것만은 아니다. 커트러리, 식칼 같은 주방 도구부터 흙손, 줄칼 같은 철물 도구까지 일상용품도 작가의 선택에 의해 작업실에 들어

오면 유용한 제작 도구로 변신한다. 작가에게 도구는 제2의 신체와도 같다. 도구는 손이 하지 못하는 일을 더욱 정교하게 마무리하게 해주거나 일의 효율을 높여준다. 작업실에 들인 도구는 작가가 다루는 재료와 작업공정에 따라 특화된 것들이다. 모양이 예뻐서, 남들이 쓴다는 이유로 들이기도 하지만, 결국 존재해야 할 이유가 분명한 것들이 애용되고 살아남는다. 작가가 직접 도구를 제작했는지와 상관없이 많은 도구들 중에서도 유독 손이 자주 가고 손에 붙는 도구들이 있다. 도구는 작가가 의식적으로 사용하든 그렇지 않든 간에 작업에 고유한 질감을 만들고 형태를 세우는 데 중요한 역할을 한다. 그래서 나는 작업실에 방문하면, 제일 먼저 작가가 더욱 애정하고 자주 쓰는 도구들을 살핀다. 도구의 재료와 예리함의 정도를 필히 살핀다. 그것이 작품에어떤 질감과 흔적을 남기고 형태를 만드는 데 일조하는지 찾아 보는 것은 매우 중요한 일이다.

권진희의 작업실에서 가장 눈에 띄는 도구는 칼심이다. 작업 테이블 구석에 사용하고 모아둔 면도칼과 커터칼 칼심이 수북이 쌓여 있다. 플라스틱에 끼워 쓰고 버리는 신식 면도칼이 아니라 어느 이발관 노련한 이발사가 풍성히 비누 거품 내어 수북하게 자란 손님들의 턱수염과 구레나룻을 밀어줄 때 쓸 법한 클래식한

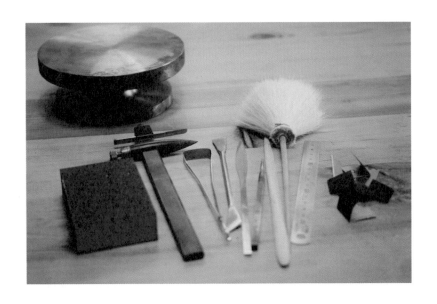

上 깨끗하게 제자리에서 쓰임을 기다리고 있는 도구들

下 제 몸이 닳도록 할 일을 다하고 누운 것들

일회용 면도날이다. 작고 얇고 강하되 한쪽으로 치우치지 않는 밸런스를 지닌 스테인리스강의 조각들. 칼날을 들어 움직일 때마다 형광등 불빛에 날이 번뜩인다. 작업실에 들어와 작업 도구로 탈바꿈된 순간, 짧은 건 짧은 모양대로 긴 것은 긴 모양대로 작업 공정 상 적시 적소에 각자 잘하는 일에 쓰인다. 작가는 그것을 여기저기에 적용해본 후 결국 생김새대로 가장 잘 할 수 있는 일을 찾아준다.

나는 오랫동안 보지 못한 면도날이 신기하기도 하고 작가가 이 물건을 어떻게 사용할까 궁금하기 시작했다. 호기심을 못 이기고 주인의 허락도 없이 테이블 위에 놓아둔 더미에서 살포시 새 것 하나를 집어 들어 얇고 바삭한 껍질을 벗겨냈다. 엄지와 검지 사이로 숨겨져 있던 면도칼을 집어 든 순간, 곧장 서슬 퍼런 광택에 예리한 양날에 손을 베일 것 같은 위협이 느껴진다. 본능적으로 몸이 움츠러든다. 꺼낸 것을 제자리에 두려는 순간, 그 옆에 이가 나가고 마모된 칼들을 모아둔 더미가 눈에 들어온다. 작가는 왜 수명이 다한 것들을 버리지 않고 모아두었을까. 혹여 자신의 노동을 칼심들의 숫자로 가늠하고 숫자가 늘수록 노동의 수고로움을 위안하며 자신을 스스로 다독였을까. 그것을 보고 있노라니 그녀가 이 좁고 작은 방에서 낮에는 창문으로 들어오는 빛에 그리고 밤에는 형광등 불빛에 의지하며 부단히 좁은 면을 칼

날 쥐고 서걱서걱 그릇의 몸을 깎아내는 소리가 환청처럼 들리는 것 같았다.

권진희가 지금처럼 색띠를 빚고 이어붙여 기물을 만들기 시작한 것은 대학원에 입학한 이후부터다. 대학에 다닐 때 건축 도자에 관심을 두고 작업을 하긴 했지만, 그저 공예과 내에서 여러 매체를 경험하는 과정이었을 뿐 처음부터 생업으로 도예가가 될 결심이 섰던 것은 아니었다. 대학 졸업 후에는 인테리어 디자인 회사에 들어가 일했다. 디자이너로 일하는 내내 종이나 컴퓨터 속 화면에 가상의 이미지를 그리고 계획하는 일이 크게 와 닿지는 않았다. 현장에서 내가 그린 이미지가 구조물로 세워지고 색으로 덧입혀지는 것을 보면 볼수록, 직접 자신의 손으로 재료를 만지고 현실 공간 속에 존재하는 사물을 만들고 싶은 욕망은 더 커졌다. 나이 서른이 넘어 다시 대학원에 들어가 본격적으로 흙작업을 시작했다. 흙 만지는 것이 좋았지만, 흔히 흙을 반죽하고, 주무르고, 섞고, 깎는 과정에서 생기는 끈적거리는 물성, 소성 중 유약이 흐르거나 불에 형태가 변형되는 것에 흥미가 느껴지는 않았다. 주변에서는 그것이 도예의 아름다움이요 매력이며, 작업을 계속하게 하는 이유라는 말을 흔히 했다. 하지만 자신이 깊이 동감할 수 있는 것, 내가 한평생 매진할 만한 매력적인 미감은 아

니었다. 그녀는 소성 후에도 내가 만들고자 하는 형태, 내가 원하는 색이 정확하고 깨끗하게 유지되기를 원했다. 간결한 것, 과장되지 않은 것, 깨끗한 것, 담백한 것, 명료한 것을 만드는 것도 흙과 불이 할 수 있는 일이라고 생각했다. 인테리어 디자인을 업으로 삼아 공간을 다루고 구획하던 일은 자연스럽게 흙으로 형태를 세우고 색을 조합하여 구조물을 만드는 데 도움이 되었다. 처음부터 지금과 같은 명료하고 단순한 작업을 지향한 것은 아니었다. 하지만 작업하면 할수록 색과 표면의 변화를 제외하고 무엇인가 형태를 만들어 더하는 장식은 가급적 배제하게 되는 것 같다며 그녀가 이야기한다. 지금도 불필요한 것들을 버리고 비우려 노력하긴 하는데 잘 안된다며 말하는 그녀의 표정이 잠시 어두워졌다.

형태, 색, 빛은 권진희의 작업을 이야기하는데 가장 핵심적인 요소들이다. 작가는 그릇의 형태, 색, 질감 등 다른 세계들을 조합, 변주하여 최적의 조화미를 궁구해낸다. 여기서 '최적의 조화'란 조형요소들의 정도와 에너지를 이해함으로써 모두를 만족시키는 적절한 균형을 찾는 것을 의미한다. 작가가 작품이 지닌 색, 형태, 부피, 질감 등 다양한 에너지를 발산하는 이질적인 세계들을 한데 모아 어울리게 하기 위해서는 우선 전체를 아우르는 눈

과 조율 능력을 갖추는 것이 무엇보다 필요하다. 그러나 현실은 작가의 의도에 끊임없이 충돌을 가하고 침범하며 무너뜨리려 한다. 자연 재료의 변화 양상과 속도는 항상 작업의 공정과 속도에 일치하는 것은 아니며, 언제나 작업자의 의지나 상황과 무관하게 진행되기에 더욱 그러하다. 혹여 작업자가 급한 마음에 축축한 흙 떠를 마르기도 전에 빠르게 쌓아 올린다면 중력은 점점 기물의 무게중심에서 벗어나고 어느 순간 작업자가 애써 쌓아 올린 기벽은 순식간에 무너져 내리고 말 것이다. 이처럼 현실이 작가의 의도와 어긋나고 위계가 발생하는 것에 대해 대부분 작가들은 불편해한다.

따라서 현실과 상상의 오차를 줄이고 최대한 일치시키기 위해서 작가가 해야 할 것은 우선 현실 세계의 질서를 인정하고 때에 따라 내가 하고 싶은 바를 조정하는 것이다. 작가의 상상을 중력과 물리적 법칙에 따라 구속된 실제 공간 속에 구체적 물질로 입체화하는 것이 생각만큼 쉽지 않다는 점이야말로 작가들이 작업 중에 스스로 좌절하고 자책하는 가장 큰 이유일 것이다. 그러나 그것은 굴욕이 아니다. 현실 세계와 상상의 세계는 언제나 위계가 있기 마련이고 작가의 조형세계는 거듭된 혼란과 좌절 속에서도 차차 그 속에 내재된 정밀한 질서를 이해하고 대응의 방법을 터득해나가는 가운데 완성되기 마련이다.

보편적 쓰임에서 벗어나 작가의 작업에 최적화된 면도칼.

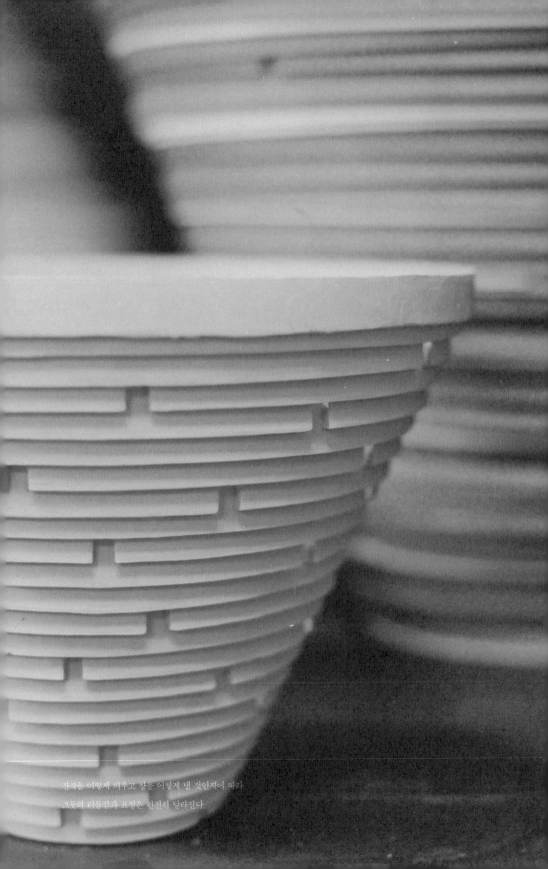

감자을 어떻게 띄우고 창을 어떻게 낼 것인지에 따라
그릇의 리듬감과 표정은 완전히 달라진다.

작업 첫 과정은 백토에 원하는 색이 나올 만큼 정량의 안료를 섞어 색띠를 만드는 것이다. 흙판을 밀어 평평한 바닥을 만든 후, 본을 대고 잘라낸다. 기벽 세울 자리에 접착제 대신 작은 붓에 물을 찍어 바른다. 꾸덕꾸덕한 흙물을 묻혔다가는 후에 깎아내야 할 부분만 많아진다. 자칫 잘못 깎아내면 형태의 간결함을 해친다. 접착 부위에 물의 양을 많이 발라도 혹은 적게 발라도 안 된다. 너무 많은 면적에 발라서도 곤란하다. 어떤 색, 어떤 길이의 띠를 어떻게 조합하는지, 나아가 얼마만큼 띠의 간격을 띄울 것인지, 마침내 얼마만큼 높이로 흙띠를 쌓고 지름을 얼마만큼 벌릴 것인지에 따라 기물의 형태는 무궁무진하게 달라진다.

이런저런 변형에도 불구하고 권진희는 기물의 형태를 흔히 미니멀리스트가 채택하는 원뿔, 실린더 등의 범주를 끝까지 유지한다. 원뿔, 원기둥은 기하幾何의 기본이다. 어쩌면 권진희의 작업이 형태의 기본인 기하형태를 취하는 것은 비록 시대는 다르지만 1970년대 예술적인 기교나 각색을 최소화하고 사물의 근본 즉 본질만을 표현함으로써 진정한 리얼리티를 달성하고자 했던 미니멀리스트들의 목적과 크게 다르지 않다.

원뿔, 실린더의 형태는 인류가 오랫동안 '담음'이라는 기능을 위해 선택해온 가장 전통적 용기用器 형태다.* 작가는 하나의 도형만으로 형태를 구성하기도 하고 때로 여러 도형을 조합해 복합적인

구조물을 만들기도 한다. 그러나 여러 개의 기하, 여러 가지 색을 조합한다 해도 권진희가 만든 기물는 한결같이 단순함과 명료한 질감과 형태를 추구하는 것이 특징이다. 작가는 간결하고 반듯한 질서 속에서도 흙 띠의 방향과 굵기를 달리하고 색과 질감을 바꾸어 변화를 만들어낸다. 단순히 길게 같은 간격으로 흙 띠를 이어 붙이기만 하는 것이 아니라 중간중간 사이를 비워 간격을 띄운다. 이렇게 만든 형태는 끊임없이 기하 혹은 지오메트릭스Geometrix에 입각한 수학적이고 계산적인 질서를 품고 있다.

권진희의 작업에서 특히 눈여겨보아야 할 것은 투공透孔이다. 흙 띠를 자르고 붙이고 건너뛰면서 반복적으로 기벽의 연속성을 끊어 창을 만든다. 열림은 닫힘을 더욱 강하게 인식하게 한다. 투공은 기물의 표면에 만든 열린 공간, 쉼표다. 때문에 기벽의 존재와 두께 그리고 용기 내부의 공간이 더욱 확실하게 인식되는 효과가 있다. 그러나 열림은 단지 연속의 부재 혹은 결여가 아니다. 그것은 기벽을 기점으로 구획된 내부와 외부가 내통하는 숨구멍이다.

* 권진희의 그릇은 가장 전통적인 용기vessel의 형태를 취하고 있지만 기능성에만 방점을 두기보다 작가가 새롭게 공예와 예술의 공유지 속에서 찾아낸 미적 사물로 접근해야 한다.

마치 건축물의 창과 같다. 창을 통해 빛이 통과하고 바람도 통과
한다. 그녀가 어떻게 끈을 이어붙이고 간격을 벌리는지에 따라
창은 규칙적이기도 비규칙적이기도 한다. 같은 형태와 색의 기물
일지라도 창의 모양이 어떻게 뚫리고 얼마나 간격이 있는가에 따
라 그릇이 지닌 율동감은 사뭇 달라진다. 그러나 리듬은 창이 규
칙적으로 열리고 닫히기를 반복할 때 극대화된다.

또한, 투공은 공간 속에 놓인 입체 그리고 그를 비추는 빛과의 관
계를 극대화시키는 역할을 한다. 빛은 시각적 공간의 지각 매개
로서 사물이 지닌 형태와 깊이를 새롭게 인식하게 한다. 본디 모
더니즘적 공예시각에서 장식은 오랫동안 기능적, 심미적, 부수적
인 것으로 여겨왔다. 그러나 작가는 장식을 도자예술의 시공간성
을 새롭게 발견하는 중요한 도구로 전환하고 있다. 기벽의 두께
와 투명도, 투공의 크기와 모양에 따라 다양한 빛의 스펙트럼이
기물의 안과 밖에 만들어진다. 다양한 투공의 모양과 간격은 빛
의 변주를 낳는다. 그것을 바라보는 우리는 다양한 시각적 경험
과 새로운 공간을 인지하게 된다.

투공을 통과한 빛은 기물의 그림자가 드리워진 어두운 바닥에 무
아레moire 효과를 만든다. 직접광直接光을 받은 기의 내부와 확산광
擴散光과 반사광反射光을 받는 어두운 외벽 사이의 틈을 통과한 빛은

어두운 바닥에 광량과 방향에 따라 극적인 빛무리를 만든다. 이
것이 무아레다. 무아레는 고정된 것이 아니다. 시간의 흐름 그리
고 그것을 보고 있는 사람의 시선 방향이나 눈높이에 따라 시시
각각 유동하고 변화한다. 빛의 방향이나 광량이 달라질 때마다
바닥에 생기는 무아레의 모양과 명암도 달라진다. 무아레만 변화
하는 것이 아니라 반사광으로 인해 기물의 색과 형태도 달리 보
인다.

그녀와 이야기를 나누는 내내, 나의 눈은 창가에 내어둔 그릇이
겨울 햇빛을 온전히 담고 투공을 통해 나간 빛이 바닥에 드리운
어두운 그림자에 시시각각 산란하는 무아레를 만드는 것을 열심
히 쫓았다. 나의 일상에 이처럼 빛의 존재와 움직임을 예민하게
눈으로 확인한 적이 있던가. 그것은 바깥에 나가 온몸으로 햇빛을
쬐거나 눈부심을 느끼는 것과는 전혀 다른 햇빛에 대한 인지이자
경험이었다. 프리즘이 형체 없던 빛을 분해하여 그 안에 담긴 일
곱 빛깔 파장을 보여주는 것처럼, 그녀의 그릇은 비추는 빛의 존
재를 자신이 지닌 투공으로 포집하고 존재를 명징하게 보여준다.
빛은 투공의 모양과 기벽의 두께, 그릇의 경사도에 따라 빛을 굴
절시키고 모양을 바꾼다. 여기에 시간의 흐름에 따라 일어서고 눕
는 빛은 더욱 다양한 무아레의 변수를 만든다. 그것은 고정된 것

이 아니다. 시간의 흐름 그리고 그릇에 비추는 햇빛의 각도와 광량의 변화에 따라 시시각각 예측할 수 없는 다양한 이미지의 스펙트럼이며 자연의 순환을 보여주는 증표다. 이처럼 빛과 그릇이 만나 만들어내는 일루전의 변화를 한동안 바라보는 일은 평소 인식하지 못했던 시간과 빛의 존재와 흐름, 나아가 거대한 자연이 하는 일을 비간접적으로나마 가늠하고 확인하는 순간이다.

그러고 보니 봄, 여름, 가을, 겨울, 철마다 다른 시간의 밀도와 흐름을, 빛과 공기의 존재를, 세상의 변화를 인지하고 살았던 적이 언제였는지 도무지 기억이 잘 나지 않는다. 예술은 일상의 비루하고 당연하게 여기는 것들을 인식의 수면 위로 올려 그것을 다른 시각으로 바라보게 하는 힘이 있다. 비록 그녀가 만든 것이 그릇일 수도 그릇이 아닐 수도 있는 묘한 경계에 있지만, 그러한 구분이 무슨 소용이 있으랴.

빛에 따라 형태와 색을 달리하는 그릇을 바라보는 것은 어쩌면 예술과 다른 방법으로 우리 마음의 세계로부터 극대 우주에 이르기까지, 물리적인 현상세계가 끊임없이 무상하게 변화하고 있음을 지각하고 체감하는 또 다른 방법이 될 수 있다. 공예는 현대미술 혹은 건축과 다른 수법과 언어로 우리가 인지하지 못했거나 잊고 있었던 세계를 새롭게 보여준다. 공예는 편안하고 당연한 사물로 삶 속에 존재하다가, 삶의 어느 순간 문득 익숙한 것들 혹

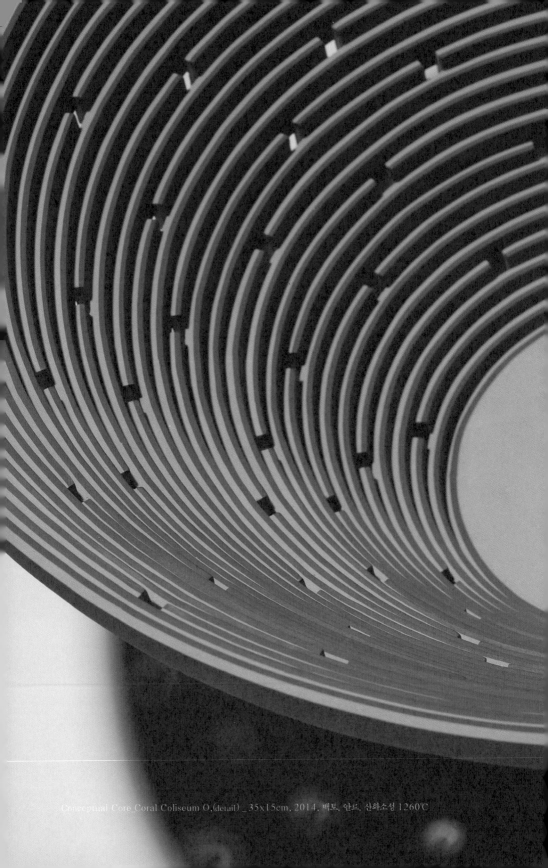

Conceptual Core Coral Coliseum O.(detail) _ 35x15cm, 2014, 베토, 안료, 산화소성 1260℃

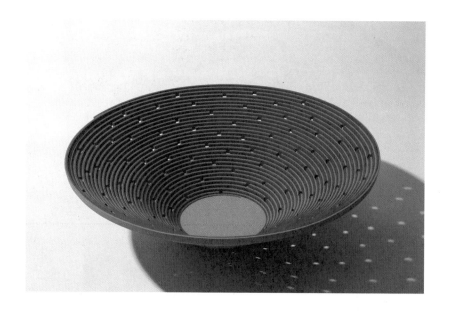

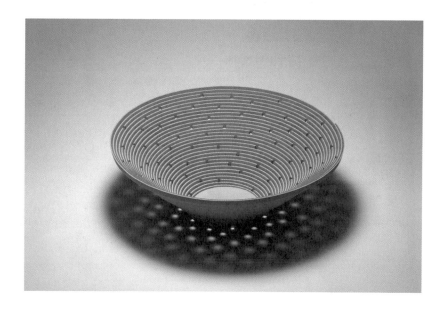

上_ Conceptual Core_Coral Coliseum O _ 35x15cm, 2014 백토, 안료, 산화소성 1260℃
下_ Conceptual Core_Coral Coliseum SB _ 42x14.5cm, 2014, 백토, 안료, 산화소성 1260℃

어느 도시의 마천루를 보는 것 같은 작업실 풍경

은 인지하지 못했던 것들을 깨닫는 특별한 순간을 만나게 한다. 그것은 쓰임을 벗어난 새로운 공예형식이 예술과 다른 이유로 우리 삶에 존재하고 의미를 갖는 또다른 유용有用이다.

권진희의

밥상

시골에서 유년시절을 보냈던 저는 매일 어머니 덕분에 아침밥을
거르지 않고 자랐어요. 어른이 된 후에도 여전히 아침을 밥으로
먹어야 하루를 살 힘이 나는 것 같거든요.

제 작업의 특성상, 작업 중간에 혼자서 무엇을 해 먹거나 먹거리
를 사러 나가는 게 쉽지 않아요. 아침에 밥을 든든히 챙겨 먹으
니, 점심에는 빵이나 국수, 김밥이나 라면 같은 분식으로 간단히
때우는 경우가 많고요. 특히 저는 챙겨 먹기 편하다는 이유로 빵
과 커피를 좋아해요. 오늘은 밖에 비도 오고 저녁까지 해야 할 작
업도 많으니 여느 날과 마찬가지로 작업실에서 점심을 먹으려고
합니다. 아침에 작업실에 나오자마자 커피를 내렸어요. 집에서
식빵, 삶은 달걀 두 개, 과일과 치즈 조금을 챙겨 나왔습니다. 제
가 도자기를 만드는 사람이다 보니, 혼자만의 식사 그리고 간단
한 음식을 먹더라도 음식이 지닌 색과 질감에 따라 알맞은 그릇
을 선택하고 잘 차려 먹으려고 노력하는 편이에요.

그릇

도예가 15인의 삶과 작업실 풍경

ⓒ 홍지수 2019

초판　1쇄 펴냄　2014년 8월　1일
개정판 1쇄 펴냄　2019년　3월 28일

지은이　홍지수
펴낸이　신주현 이정희
마케팅　양경희
디자인　조성미

펴낸곳　미디어샘
출판등록　2009년 11월 11일 제311-2009-33호

주소　03345 서울시 은평구 통일로 856 메트로타워 1117호
전화　02) 355-3922 | 팩스　02) 6499-3922
전자우편　mdsam@mdsam.net

ISBN　978-89-6857-114-5 03600

www.mdsam.net